현대미술 키워드 1

Keywords of Contemporary Art

현대미술 키워드 1
Keywords of Contemporary Art
진휘연·양은희

2022년 10월 5일 초판 1쇄 발행
2024년 11월 1일 초판 2쇄 발행

지은이 진휘연 양은희
발행인 조동욱
편집인 조기수
펴낸곳 헥사곤 Hexagon Publishing Co.
등 록 제 2018-000011호 (2010. 7. 13)
주 소 경기도 성남시 분당구 성남대로 51, 270
전 화 070-7743-8000
팩 스 0303-3444-0089
이메일 joy@hexagonbook.com
웹사이트 www.hexagonbook.com

ISBN 979-11-89688-93-6 94600
ISBN 979-11-89688-92-9 (세트)

현대미술 키워드 1

Keywords of Contemporary Art

진휘연 · 양은희

HEXAGON

새로움의 충동,
친절한 현대미술 안내서

　현대미술은 미술사 안에서만 이해할 수 있다. 현대미술은 감각적 아름다움뿐 아니라 지적인 분야로서 발전하기를 선택했기 때문이다. 텍스트와 자료를 요구하고, 문맥과 배경을 알아야만 이해할 수 있는 현대미술은 소수의 사람들에게만 관심의 대상으로 전환되고 있다. 그런데 돌아보면, 미술이 단순히 감상의 대상, 즉 감각이나 감성의 충족에 머물러 있던 시기는 그리 길지 않다. 미술이 탄생할 때부터 그것은 사회적, 정치적, 종교적, 주술적, 의례적 역할을 수행했고, 그 위에 아름다움, 표현의 놀라움, 새로움, 장인정신 등을 더해왔다. 그래서 미술은 복합적이고 복잡할 수밖에 없다. 참고 사항이 많은 것이 비단 오늘날 미술만의 문제가 아니라면, 우리는 고민을 조금 덜 수 있다.

　미술의 이해는 시각의 훈련과도 불가분의 관계다. 시각문화는 예술의 향유와 매우 밀접한 거리를 유지하며 발달해왔다. 특히 현대에 이르러선 상호간의 긴밀도가 높아서, 영화, 광고, 디자인, 건축, 만화, 상품, 게임과 같은 디지털이미지 등, 여러 시각 분야의 제작, 수용과 영향을 주고받는다. 변화하는 대상을 통해 훈련된 시각은 철 지난, 낡은 듯 보이는 표현에 쉽게 지루해하고 비판적이다.

　이런 환경 안에 놓인 시각예술 종사자들은 빠르고 불규칙하게 변하는 미술의 중요한 요소들을 폭넓게 그리고 일목요연하게 정리해 줄 텍스트를 필요로 한다. 나와 양은희 선생은 현대미술을 설명하기 위해 핵심이라고 생각하는 10개의 키워드를 선택해서 각각의 개념들을 미술이론의 틀 안에서 상세하게 정리하였다. 각 키워드에 속한 3-4명의 작가들은 모두 포스트모더니즘 이후 21세기까지 진행되어 온 동시대 미술을 이해하는데 가장 중요한 역할을 하고 있는 대표적 작가들이다. 이들의 작품은 다른 이들에게 많은 영향을 미쳤을 뿐 아니라, 중요성에 대한 평가를 요구한다. 현대미술의 역동성을 보여주고, 쉽

고도 빠르게 읽을 수 있도록 작품 이미지를 QR 코드로 텍스트 하단에 넣었다. 그들의 치열하고도 진지한 도전, 기발한 발상을 더 많이, 더 깊게 이해하려는 의도에서 출발한 이 책은 미술에 관심을 가지고 있는 모든 사람을 포함하여, 순수미술, 디자인, 건축, 영화, 광고, 사진 등을 공부하는 학생들과 이론 전공자들에게 긍정적인 도움을 준다고 자부할 수 있다.

훌륭한 작가의 작품을 감상하는 것은 즐겁다. 텍스트를 읽으면서 작가들이 문제를 제기하고 해결점을 찾아가는 과정을 통해 사고의 깊이와 표현의 신선함을 배울 수 있으리라 본다. 다만 작가들이 몇 가지 범주에 겹쳐 있거나 경계가 애매한 키워드들도 있다. 중복되거나 모호한 성격은 다음 연구로의 출발이 된다고 이해할 수 있기를 바란다.

다양한 작가만큼 오랜 시간 집중했던 원고가 완성되어서 매우 기쁘다. 공동 기획한 양은희 선생과 절반씩 작가와 개념들을 나눠서 집필했고, 짧지 않은 기간 동안 꾸준히 서로 소통하면서 더 나은 책이 되도록 노력을 아끼지 않았다. 이 모든 일들을 돌아볼 때, 파트너로 열정을 아끼지 않았던 양 선생님께 감사의 인사를 전한다. 또한 QR 코드를 통한 이미지 열람과 함께 멋진 디자인으로 출판해 주신 헥사곤에도 심심한 감사를 전한다. 오늘날 미술의 전후 맥락과 주요한 화두가 더욱 활발하게 논의되는 공간과 시간을 기대하며 이 책의 독자들에게도 감사드린다. (진휘연)

현대미술 이해의 지평을 넓혀라

2014년 봄 미술계에 종종 회자되던 TV 프로그램이 있었다. '아트 스타 코리아(Art Star Korea)'이다. 시청률은 낮았지만, 대학에서 미술학도들을 가르쳐온 나로서는 보지 않을 수 없는 프로그램이었다. 공모를 통해 선정한 일군의 젊은 예술가들에게 매회 미션을 주고 나온 결과물을 평가한 후 한 명씩 탈락시키는 일종의 서바이벌 게임이었기 때문이다. 매회 아는 평론가와 큐레이터들이 심사를 했고, 젊은 작가들이 긴장 속에서 하나씩 사라져갔다. 괴로운 시간에 대한 보답인 듯, 마지막 3인이 남았을 때 서울시립미술관에서 전시를 열었고, 최종 승자는 1억 원의 상금과 국내외 창작 레지던시 참가 기회를 제공받았다.

몇 달에 걸친 진행 과정을 보면서 과연 예술이 뭐길래 젊은이들을 저렇게 힘들게 참여할까 하는 생각을 지울 수 없었다. 그 프로그램에 나오게 된 계기도 그렇고, 살아남아야 우승에 다가가는 과정도 그렇고, '예술이 힘든 노동이 되었다'라는 생각을 떨칠 수가 없었다.

당시 가르치던 한 대학원 수업에서 이 프로그램에 대해 학생들과 토론을 한 적이 있었다. 학생들은 개념적인 설치, 퍼포먼스 작업이 심사위원의 주목을 받는 것과 미술계의 경쟁 구도를 축약한 프로그램을 보고 다소 소외감을 느끼는 것 같았다. 주류 미술계에서 인정받는 미술에 대한 소외감을 줄여줄 수는 없을까라는 생각이 들었다.

이 책은 기본적으로 미술에 관심 있는 젊은 예술가, 미술을 공부하는 사람들을 위한 현대미술 소개서이다. 그리고 현대미술에 매력을 느끼는 일반인들도 접근하기 쉬운 책이다. 팝아트, 포스트모더니즘 미술 등 시대별로 설명하던 과거의 책과 달리 이 책은 20세기 후반 미술을 중심으로 현대미술이 얼마나 확장적인지, 형식적이면서도 개념적으로 변화하고 있는지 설명하기 위해 주요 키워드와 개념을 중심으로 각각의 개념에 몇 명의 작가 사례를 넣어 이해하기 쉽게 만들었다.

원래 22개의 키워드들을 가지고 『22개 키워드로 보는 현대미술』 (2017)을 e-book으로 출판했었다. 이미지의 저작권을 해결하지 못해 관련 이미지로 연결되는 링크를 삽입하는 e-book으로 먼저 선보인 바 있다. 그러나 링크를 클릭하거나 제목을 검색엔진에서 검색하며 이미지를 볼 수밖에 없는 한계 때문에 고민이 많았다. 그럼에도 불구하고 2013년 가을 진휘연 교수에게 현대미술에 대한 책을 같이 만들어보자는 말을 하다가 시작된 책이 세상에 나오게 되었고 지금까지 충실하게 교재의 역할을 해 왔다.

 이번에 일부 작가를 교체하고 수정한 종이책을 내놓게 되었다. 22개 중에서 주요한 10개의 개념을 골라 편집했다. 이전과 마찬가지로 이미지는 없으나 QR 코드를 삽입하여 접근성을 높였다. 두 명이 글을 쓰면 각각의 문체, 접근 방식, 관점이 다를 수밖에 없다. 그래서 누구의 글인지 밝힐 필요가 있어 각각의 제목 옆에 J, Y로 표시를 해 두었다. J는 진휘연, Y는 양은희의 글이다.

 마지막으로 이 책을 읽은 젊은 예술가, 일반 독자들이 광폭의 예술과 그 창작자들의 이야기를 통해 새로운 사고의 지평을 접할 수 있기를 바란다. 물론 훌륭한 예술가나 이 목록에 포함되지 않는 경우도 많을 것이다. 그런 예술가들을 찾아 분석과 이해를 도모하는 일은 이 책을 읽고 난 후 독자들이 직접 시도해 볼 몫이다. 그러나 필자가 가장 바라는 일은 이 책을 읽은 젊은 예술가들이 창작의 폭과 깊이 그리고 세상에 던지는 반향에 대해 자신감을 얻는 것이다. 자신의 삶과 창작에 대해 통찰력을 갖게 되는데 이 책이 조금이라도 도움이 되면 좋겠다. (양은희)

차례

일러두기

이 책은 웹상에 퍼져있는 방대한 자료와 독자들을 잇기 위해 QR 코드를 사용하고 있습니다. 저자가 소개하고자 하는 웹상의 자료로 접속할 수 있는 주소(URL)를 QR 코드로 변환하여 도판 대신 수록했습니다. 본문 중 두꺼운 글씨체로 표기된 작품은 하단 QR코드를 통해 이미지를 볼 수 있습니다.

지면에 인쇄된 QR 코드를 스마트폰이나 태블릿 PC의 카메라로 스캔하고 링크를 작동시키면 해당 웹 페이지로 연결됩니다.

QR 코드 오른쪽에는 QR 코드와 동일한 웹 페이지의 주소 및 웹 사이트명이 표기되어 있습니다. 필요한 경우 해당 웹 사이트 주소를 직접 입력하거나 스캔해서 저자가 의도한 웹 사이트로 연결하고 추가 자료를 열람할 수 있도록 했습니다.

QR 코드를 활용한 것은 지면의 한계를 극복하고 더 다양한 이미지와 영상 등 관련 자료를 독자가 직접 열람할 수 있도록 고안된 방법입니다. 하지만 웹 환경의 특성상 웹 페이지의 주소(URL)는 다양한 이유로 쉽게 변경될 수 있으므로 이 책에 수록된 QR 코드가 더 이상 작동하지 않을 수 있습니다.

QR 코드가 작동하지 않는 경우 아래에 있는 QR 코드를 스캔하여 출판사 웹 페이지로 접속하시면 수정된 대체 링크를 확인하실 수 있습니다.

이 책은 두 저자가 키워드를 나누어 쓴 글을 구분하기 위해, 글 머리에 J(진휘연), Y(양은희)를 표시하여 저자를 구분했습니다.

 Hexagon Publishing Co.,
https://www.hexagonbook.com/keywordofca1_qr/
(출판회사 헥사곤)

1. ———————————

기억/향수
Memory/Nostalgia

'나'를 완성하는 왜곡된 이미지, 기억 **J**

'과거에 대한 그리움'을 의미하는 노스탤지어(Nostalgia)는 원래 '귀향'과 '고통'이란 그리스어의 결합에서 파생한 것으로, 고향을 떠나온 이들의 외로움과 고국에 대한 그리운 정을 표현하던 단어이다. 고향은 과거의 경험, 추억, 유년 시절, 친밀함 등을 포함하는 시간과 공간, 또 감각과 관련된 의의들을 갖는다. 기억은 사실과는 다른 환상과 왜곡이 결부되면서 이상화되는 경우가 많고, 이렇게 이상화된 기억은 더욱 강력한 심리적 동요, 즉 '그리움'을 이끌어낸다. 예술 작품에서도 역시 이러한 노스탤지어가 작동하는 경우가 자주 발견된다.

과거 사건에 대한 긍정적 감정이 향수라면, 기억은 사건에 대한 되새김이라고 할 수 있다. 이것은 사건과 결부된 복합적인 감각과 인상을 수반한다. 또한 트라우마처럼 고통이 파생한 기억도 있는데, 트라우마를 겪는 사람들은 과거 사건의 영향으로 인해 반복적인 행위를 하거나 특정 대상에 대한 집착을 보이게 된다. 또한 이들에게는 과거를 떠올리는 것 자체가 괴로운 일이기 때문에, 기억을 온전하게 되풀이하는 것을 방해하는 작동과 동시에 그것을 잊지 못하게 하는 충격이 공존하고 있어 트라우마를 일으키는 사건에 대한 완벽한 재현은 불가능하다. 트라우마는 기억과 반기억(기억하지 못하게 하는 작동) 간의 계속되는 상호작용을 포함하기에, 기억과 분명하고 이성적인 관계를 가질 수 없다. 최근에는 고통에 대한 기억을 조작하여 뇌로 보냄으로써 고통을 치료하는 것도 가능해지고 있다. 살펴본 바와 같이 향수와 기억이 모두 사실보다는 감정이나 느낌에 연관되어 있으므로 이 둘 모두 매우 불완전하고 부분적이며 쉽게 왜곡될 가능성이 있다는 것을 이해할 수 있다.

향수를 자아내는 주제는 미술에서 종종 시도되었는데, 과거 황금시대 추앙, 이상적 상황에의 기대, 현실 도피, 정의될 수 없는 감정의 유발 등을 목표로 하는 것이었다. 예를 들어 19세기에 유행했던 신고전주의, 낭만주의, 상징주의는 모두 옛 시대와 그 내용을 주제로 했는

데, 그것을 다루는 방식은 사조 간에 약간의 차이가 있다. 이들은 각각 정치적 메시지의 전달이나 지식의 공유를 통한 동질성 회복(신고전주의), 지금이 아닌 시간, 여기가 아닌 장소에 대한 호기심과 환상의 유발(낭만주의), 원형의 시간, 종교 등의 지나간 것을 통해 비물질적이고 비가시적인 세계(상징주의) 등을 지향했다.

20세기에도 과거에 대한 향수를 소재로 작업하는 작가들이 있다. 안셀름 키퍼(Anselm Keifer)는 전후 독일의 국가나 민족과 관련된 역사와 유물을 소재로 작업했다. 입체 작품부터 평면에 오브제를 붙인 콜라주, 회화, 등을 제작하여 복합적인 반응을 유발했다. 전범 국가인 독일의 **역사**를 통해 자신들의 상처를 드러내고, 지역적, 문화적 정체성을 질문하고 강조하는 전략을 사용했다.

레이첼 화이트리드(Rachel Whiteread)는 파괴될 건물의 비어 있는 공간과 그 실루엣, 즉 네거티브 공간(negative space)을 캐스팅으로 떠내는 작품을 제작했다. 건물과 그 안이라는 매우 특이한 소재를 표현하고, 집 내부를 채웠던 흔적이라는 공간과 결합된 시간을 포착한다는 점에서 기억 및 향수와 연결된다. 그러나 작업방식이나 의도는 개념미술 작가 브루스 나우만(Bruce Nauman)이 1965년에 시도했던 〈**의자 밑의 네거티브 공간 캐스팅(A Cast of the Space Under My Chair)**〉과 크게 다르지 않아, 연결된 형체 내부의 비어있는 부분, 두드러지게 인식되지 않던 형태를 가시화했다는 점이 독특하다고 할 수 있겠다.

20세기 후반에는 작가의 개인적 관심과 경험의 차이로부터 다양한 미술이 제작되는데, 기억이나 향수 역시 중요한 소재로 등장한다. 먼저 유년기에 겪은 트라우마 등, 자신의 비극적 삶을 바탕으로 작업했던 사진작가 낸 골딘(Nan Goldin)은 언니의 자살과 가출, 위탁가정

A Cast of the Space Under My Chair (1965)
http://krollermuller.nl/en/bruce-nauman-a-cast-of-the-space-under-my-chair
(file source: 크뢸러뮐러미술관)

에서 보내야 했던 시절의 기억에서 많은 영향을 받았다. 그녀는 언니에 대한 기억을 붙들고, 그녀가 자살에 이르는 과정을 떠올리며 죄책감과 동시에 그리움을 느낀다. 그러나 그녀는 언니에 대한 '진짜 기억'은 없다고 토로함으로써, 불완전한 기억의 모순적 상황을 한탄했다. 트라우마적 경험에서 촉발된 작가의 작업 의지는 유사한 이미지들을 강박적으로 반복하여 사진으로 담아내는 것으로 드러난다.

특별한 의미가 없는 자신의 주변을 계속해 사진으로 남기려는 것은 트라우마의 징후적 반응이자, 작가의 무의식적 선택으로 보인다. 〈마크에게 문신하는 마크(Mark Tattooing Mark)〉, 〈파티에서의 데이빗과 캐빈(David and Kevin at a Party)〉, 〈샤워하는 수잔(Suzanne in the Shower)〉, 〈택시 안의 미스티와 지미(Misty and Jimmy Paulette in a Taxi)〉 등은 모두 매우 일상적인 모습인데, 시각적으로나 사회, 문화적으로도 특별한 의미를 갖지 않는 이미지들이다. 작가는 이런 스냅숏 같은 장면들을 통해 충격적 기억을 완화하고 언니와의 기억에 대한 일종의 치유를 시도하고 있는 것으로 보인다. 잠시 있다 사라질 단상을 포착하기 위해 기억의 보조수단으로 사진을 찍는 골딘의 복잡한 심리적 상태를 엿볼 수 있다.

기억이나 향수를 소재로 이용하는 작가들의 의도는 다양하다. 각자의 기억과 경험, 그것이 수반하는 감정 및 개인적 감성에 따라서 주관적으로 반응하는 것은 관객들도 마찬가지이다. 롤랑 바르트는 사진이 때로는 우리가 기억하는 것을 막거나, 기억하고 있는 내용을 해체하는 '대항기억'으로 작동한다고 주장했다[1]. 찰나의 순간까지도 모두 담아내는 사진은 주관적인 기억과 상충하기도 하지만 그것의 연장, 확

1 Roland Barthes, *Camera Lucida* (Hill and Wang, 1982), 91.

Mark Tattooing Mark (1978)
https://www.artnet.com/auctions/artists/nan-goldin/
mark-m-tattooing-mark-h-boston-mass
(file source: artnet)

산, 그리고 조작과도 밀접한 관련이 있듯이 우리의 머릿속에 존재하는 무수한 '사진들', 즉 단상적 이미지들은 결국 가변성과 지속성 모두를 갖는 매우 특이한 의미체라고 할 수 있을 것이다.

기억은 '다양한 문화 형식들을 통하여 우리들의 과거가 재현되는 사회적 과정들이 창출해 낸 결과로(...) 공적, 사적인 정체성이 구축되는 지점이다.'[2] 다시 말해 기억이 개인의 불완전하지만 동적이며 열려 있는 주체 형성에 주된 역할을 하고 있다는 것이다. 자전적 이야기를 다루거나 과거의 산물들을 유물처럼 다루는 많은 작가들 역시 이런 역설을 잘 알고 있기에, 작품은 작가와 관객 모두의 열린 반응과 수용을 촉구한다는 장점을 지닌다. 기억은 과거와 현재의 중간에서 현재의 눈으로 과거를 새롭게 해석하는 데 필요한 다리와 같다. 다만 그 다리의 모양은 언제든지 바뀔 수 있음을 기억해야 한다.

안셀름 키퍼 Anselm Kiefer (1945-)
: 역사적 기억의 재현 Y

한 인간이 매 순간 자기 삶의 의미를 생각하면서 살기는 힘들다. 그러나 예술가라면 자신이 살아가는 시대와 환경 속에서 삶의 의미와 작업을 해야 하는 이유를 자주 생각해야 한다. 예술이란 결국 예술가가 세상과 소통하는 과정에서 나온 매체이기 때문이다.

안셀름 키퍼는 자신이 태어난 고국 독일의 역사와 신화를 돌아보면서 작업을 시작했다. 그가 태어난 해가 독일이 2차 세계대전에서 패망하던 1945년이라는 사실은 우연한 사건일지 모르나 그가 독일의 역사와 신화에서 예술의 영감을 받게 된 배경이 되었던 것 같다. 그는 독일이 서독과 동독으로 나뉜 채 냉전체제의 잔혹함을 겪은 시기에

2 Timothy Robins, "Remembering the Future: The Cultural Study of Memory," Barbara Adam & Stuart Allen eds. *Theorizing Culture* (London: Routledge, 1995), 201.

성장했으며 그래서 자연스럽게 독일의 역사와 문화에 관심을 가졌다.

그러나 히틀러의 파시스트 정권이 저지른 대량 학살과 유럽 문명 파괴라는 역사의 기억은 키퍼가 작업이 주제로 삼을 때까지 독일에서 예술의 주제가 된 적이 거의 없었다. 주로 승리한 연합군의 입장에서 광기와 살인, 파괴에 미친 집단이 만행을 저질렀다는 관점이 대부분이었다.

독일의 우월함을 외치며 제국의 영광을 외치던 히틀러 정권이 만든 '독일'의 문화와 패전 이후 수치심과 자괴감에 빠진 독일 지식인, 예술가가 보는 '독일'의 문화는 어떻게 다를까? 키퍼는 바로 이 지점에서 수치심 때문에 '독일'의 과거를 들추지 못하던 과거의 태도에서 벗어나 패전 이후의 '독일'에 대한 기억에 초점을 두었다. 독일 예술가로서 과거의 역사를 어떻게 기억할 것인가? 키퍼의 작업은 여기에서 출발한다.

키퍼가 독일을 주제로 삼은 것은 1969년 뒤셀도르프에서 요셉 보이스(Joseph Beuys)를 만난 이후이다. 보이스는 종종 자신의 개인적 기억과 독일 역사가 교차되는 지점에 주목하곤 했다. 그런 보이스의 모습에서 키퍼도 영향을 받았던 것으로 보인다. 1970년대 이후 키퍼의 회화 작업은 주로 거칠게 그린 풍경 속에서 비바람과 시간의 흐름에 사그라진 흔적을 포착하기 시작했고 이런 경향은 1980년대로 이어진다. 황량한 유럽의 들판, 1930년대 독일의 번영기에 세워진 건물들이 갈색과 흑색 톤으로 낡고 초췌한 모습으로 그려지곤 했다. 그의 회화는 한때 화려했으나 지금은 폐허가 되어 마치 과거의 유령이 아직도 전성기를 잊지 못하고 배회하고 있는 듯한 분위기를 보여준다.

키퍼는 독일의 과거, 우울한 역사와 신화뿐만 아니라 고대 이집트 역사, 고대 히브리 역사까지 관심을 두곤 한다. 1970년대 니벨룽(Nibelung)의 신화에 관심을 갖기 시작한 후 1990년대까지 지속되었고, 그런 과거에서 찾은 주제를 해석해 거대한 화면에 물감을 거칠고 두 텁게 바르는 임파스토 효과를 통해 그려낸다. 물질성을 강조하기 위해 키퍼는 물감에 다양한 재료를 결합하여 사용했는데, 납, 깨진 유

리, 지푸라기 등 물감의 질감을 극대화할 수 있는 것들을 합쳐서 두 껍게 발랐다. 캔버스 위에 바르는 물질은 그의 손을 거쳐 단순한 회화적 물질에서 벗어나 역사의 질곡과 무게를 담아내는 현실의 물질로 변한다. 〈뉘른베르크(Nuremberg)〉(1980)의 경우 밭고랑을 표현할 때 물감에 지푸라기를 섞어 사용했는데 지푸라기가 화면을 압도하면서 마치 밭고랑의 거친 현장에 있는 듯한 착각을 일으키기도 한다.

키퍼의 작업은 평면에서 입체 작업으로 확장되었다. 특히 그는 책을 좋아해서 책 디자인을 하기도 하고, 납으로 책을 만들어 투박한 금속을 통해 거칠고 낡은 역사의 유산으로서 잊혀진 지식을 담은 저장소로 표현하기도 한다. 키퍼의 입체 작업 중에서 가장 눈에 띄는 것은 비행기이다. 그의 비행기 시리즈 중에서 〈멜랑콜리아(Melancholia)〉, 〈역사의 천사(Angel of History)〉를 보면 납으로 만들어져 이미 전쟁터에서 전투에 참여해서 싸우다가 수명을 다한 유물 같은 모습을 보인다.

키퍼의 작업 대부분이 대형 작업이라는 점은 주목할 만하다. 유럽 북부의 광활한 대지를 보고 자란 감수성의 발로인지, 아니면, 히틀러 시대처럼 제국의 영광을 상상해서인지 모르나 전시장을 압도하고도 남을 정도의 크기로 작품을 제작하곤 한다. 대형 작업이 불러일으키는 감성, 즉 남성적이면서도 웅대한 스펙터클 효과가 주는 감성은 키퍼가 자신의 개인적 기억보다 역사와 문화의 기억을 통해 관객과 만나고자 한다는 것을 보여준다.

그래서인지 작업실은 키퍼에게 중요한 공간이다. 대형 작업을 제작하기 때문에 공장 정도의 규모를 취하곤 한다. 그는 1992년 독일을 떠나 프랑스의 바르작(Barjac)에 공장 건물을 구한 후 작업장을 설립하기도 했다. 그의 바르작 작업실 규모는 상식적인 수준을 넘는다. 35 헥타르에 달하는 거대한 공장단지는 단순히 작업실이 아니라 마

Nuremberg (1982)
http://www.artchive.com/artchive/k/kiefer/nurmberg.jpg.html

Melancholia (1990-91)
https://www.sfmoma.org/artwork/98.309/

치 미술관처럼 공장 단지 곳곳에 자신의 작품을 전시해 왔다. 그러나 2008년 초 이곳에서 작품 22점이 도난당한 후에는 독일의 코블렌츠(Koblenz)에 있는 낡은 원자력 발전소를 구입하고자 시도하기도 했다. 현재는 바르작과 파리에 작업실을 두고 있다.

> "예술은 직접적으로 도움을 주지 않는다. 예술은 [세상을] 분명히 드러내는 방법이다. 예술은 냉소적이다. 예술은 세상의 부정적 모습을 보여준다. 예술은 최초의 비판이다."
>
> *(키퍼, 2014년 인터뷰에서)*

레이첼 화이트리드 Rachel Whiteread (1963-)
: 개인적 기억을 통한 공간의 전복 ▾

조각은 '차 있는 공간(Positive Space)'과 '비어 있는 공간(Negative Space)'으로 이루어진다. 입체를 다루는 예술가는 현실과 상상에서 추출한 형상을 토대로 작업한다. 이때 사실에 가깝게 형상을 만들기도 하고 추상화시키기도 한다. 주로 차 있는 공간을 구축하면서 적절하게 비어 있는 공간을 활용하는 것이 일반적이다.

그동안 대부분의 조각뿐만 아니라 입체 작업은 주로 차 있는 공간에 주목해 왔다. 로댕의 〈생각하는 사람〉에 표현된 얼굴과 손, 브랑쿠지의 타원형 조각, 제프 쿤스의 반짝이는 〈성스러운 하트〉도 모두 형태, 무게감, 표면, 색채에 공을 들이면서 차 있는 공간을 만들어 냈다. 이때 얼굴과 손 사이의 공간, 타원형 조각과 하트 모양 주변의 공간은 비어 있는 공간으로 차 있는 공간을 돋보이게 하는 조연의 역할을 할 뿐이다.

영국 출신의 작가 레이첼 화이트리드의 차 있는 공간과 비어 있는 공간에 대한 시각은 기존의 일반적 관점과 다르다. 화이트리드는 형상을 만들 때 비어 있는 공간에 주목한다. 현실에서는 비어 있는 공간이

지만 그의 작품에서 차 있는 공간으로 표현한다. 주로 인간이 사용하는 가구, 집과 같은 사물의 텅 빈 공간을 차 있는 공간으로 변환시키는 것이다. 텅 빈 공간에 수지, 고무, 시멘트처럼 단시간 액체로 존재할 수 있는 재료를 넣어 굳게 한 후 틀을 제거하여 그 공간을 물질로 차 있는 공간으로 구현한다. 의자의 4개 다리 사이에 있는 비어 있는 공간이나 사람이 살다가 떠난 빈집의 실내와 같은 공간은 화이트리드의 작업을 통해 단단하고 견고하게 차 있는 입체로 변한다.

어린 시절 들어가 놀던 나무 옷장을 생각하면서 제작한 〈옷장(Closet)〉(1988)은 나무 옷장을 구해 안을 정리한 후 단단히 잠근 상태에서 옷장 뒷면에 구멍을 내고 그 안으로 석회 반죽을 부어서 내부를 채운 후 굳힌 다음에 나무 옷장을 깨서 얻은 작업이다. 이렇게 화이트리드는 경력 초반에 옷장, 침대처럼 흔히 집에서 볼 수 있는 물건의 내부, 아래를 떠내곤 했다. 그리고 점차 큰 공간으로 시선을 옮겼다. 〈유령(Ghost)〉(1990)은 집의 거실을 석고로 뜬 작업이다. 이 작업은 복잡한 과정을 거쳤는데 먼저 폐기처분된 집의 거실의 벽과 천장을 석고로 뜬 후 골조를 만들어 이어 붙인 것이다. 석고로 뜰 때 집안의 벽지, 페인트 자국까지도 그대로 묻어나게 만들어 그 안에 살던 사람의 흔적을 아련하게 느끼게 해준다.

화이트리드의 공간 작업은 자신의 개인적 기억에서 출발하여 원래 존재하던 어떤 물건이나 집의 흔적을 포착함으로서 그 물건과 집의 기억을 형상으로 옮기고, 그 물건과 집에 담긴 개인적 기억, 원래 그 물건을 사용했던 인간을 상기시키면서 시간의 흐름, 사라진 것들에 대해 새로운 각성을 준다. 그리고 더 나아가 인간을 포함한 모든 사물은 유한하다는 사실을 일깨워준다.

집을 다룬 작업 중에서 가장 유명하면서도 논란이 많았던 것은 〈집

Closet (1988)
https://www.luhringaugustine.com/press/rachel-whiteread-review-where-memories-dwell-by-eric-gibson

(House)〉(1993)이다. 런던에 있던 오래된 빅토리아 시대 양식의 집이 철거 위기에 처하자 이 집 전체의 내부를 시멘트로 채워서 떠낸 후 건물 외부를 제거한 작업이다. 결국 오래된 집은 사라졌지만 작가가 내부를 뜬 형태는 같은 자리에 남아 마치 집의 기념물처럼 서서 한때 인간이 거주했던 그 집의 존재를 알려주면서 동시에 '사람에게 집이란 무엇인가?'라는 질문을 던졌다. 당시 주변의 집이 이미 다 철거된 상태였기 때문에 이 작업이 완성되었을 때는 〈집〉이 마치 허허벌판에 있는 유적처럼 보였으나 그 집이 사라진 집뿐만 아니라 도시개발로 사라지는 오래된 집을 대변하는 것으로 보이면서 많은 영국인들을 감동시킨 바 있다.

바로 이 작품으로 같은 해 작가는 영국의 저명한 터너 상을 수상했다. 이후 이 작업을 영구히 존치하자는 서명운동이 일어나기도 했으나 동네 재개발 계획으로 철거 예정이었던 집 자리에 세워졌다는 이유로 몇 개월간 전시된 후 결국 해체되었다.

화이트리드는 빈 공간을 차 있는 공간으로 만들기는 하지만 그렇게 해서 얻은 물질에 색을 입히거나 간혹 원래 재료의 색을 활용해서 예술 작품으로서의 미적인 효과를 증대시킨다. 〈옷장〉은 검은색을 입었고, 〈유령〉은 석고에 묻은 원래 집의 잔재를 그대로 두었다. 〈무제: 100개의 공간(Untitled: One Hundred Spaces)〉(1995)은 수많은 의자의 밑을 수지로 뜨면서 저마다 다른 색을 섞어서 제작했다. 그 결과 투명한 레진과 색채가 어울린 육면체에 가까운 단위들이 가로, 세로 10개씩 배열되었는데, 빛을 투과하면서 조화로우면서도 경쾌한 분위기를 만들어내었다. 이러한 배열과 형식은 언뜻 보기에 단순한 형태를 통해 인간의 지각 능력을 끌어내고자 했던 미니멀리즘을 연상시키기도 하고, 자세히 들여다보면 한때 유용한 사물로서

House (1993)
https://www.pinterest.co.kr/pin/9288742951070594/

기능을 다했던 의자의 마지막 모습을 담은 일종의 기념물로서도 기능한다는 것을 알 수 있다. 바로 이러한 점이 화이트리드의 작업이 갖는 장점이기도 하다.

〈제방(Embankment)〉(2006)은 런던의 테이트 모던(Tate Modern) 미술관의 가장 큰 전시장 '터빈 홀'에 설치했던 작업이다. 작가의 어머니가 사망한 후 유품을 정리하다가 눈에 들어온 낡은 종이상자에서 아이디어를 얻었다고 한다. 이후 여러 종류의 종이상자를 구한 후 석고로 틀을 만들고, 흰색의 폴리에틸렌을 사용하여 1만 4천 개의 상자로 복제했다. 터빈 홀에 쌓인 수많은 하얀 상자들은 멀리서 보면 마치 북극의 설원 같기도 하고 큐브 형태가 쌓인 미니멀리즘의 전당과 같은 스펙터클 같았다.

> "나의 작업이 오랫동안 사람들에게 감명을 준 이유는 그들이 스스로의 삶과 자신의 삶을 차지하는 사물을 바라보게 만들기 때문이다. 그때 상당한 겸손함이 따라온다."
>
> (화이트리드, 한 인터뷰에서, 2010)

크리스찬 마클레이 Christian Marclay (1955-)
: 사운드의 힘에 향수어린 영상까지 -
 소리에서 기억으로, 인식을 자극하는 감각 **J**

디제이에서 퍼포먼스 연주자로, 영상 콜라주 작가로 우뚝 선 마클레이는 영화 클립을 이용해서 작품을 제작하는 방식인 '파운드-푸티지 필름(Found-Footage Film)' 또는 '콜라주 필름(Collage Film)'

Embankment (2006)
https://www.wikiart.org/en/rachel-whiteread/embankment-2005

의 대표적 작가이다. 그는 음악과 소리를 이용, 퍼포먼스와 레코드 작업을 한 초기 사운드아트(Sound Art 또는 소리 미술) 작가이기도 하다. 그는 디제이로 출발했다. 턴테이블위의 레코드 판을 긁거나 움직여 소리를 낸 후 사운드를 이어 붙이거나 변형하여 콜라주 하기도 하고, 락 밴드와 협업하기도 했다. 소리와 음악을 넘나들면서 관객의 물리적 참여를 담보하는 작품을 제작하고, 기존의 영상을 편집하는 포스트-프로덕션 기법을 선도한 점에서 그의 작품은 퍼포먼스와 사운드 아트의 맥락에 있다. 음악에 대한 보편적 기대를 거부하여 소리로 대체하거나 소음을 유발하는 해체적 작업을 통해 미니멀리즘, 개념미술, 그리고 플럭서스와 같은 포스트모더니즘 미술의 계보에 서 있는 마클레이는 음악에서 점차 영화를 소재로 작업했다.

마클레이는 스위스인 부친과 미국인 모친 사이에서 태어나 스위스 제네바에서 성장한 후, 프랑스 미술학교와 매사추세츠 미술학교, 뉴욕의 쿠퍼 유니온을 졸업했다. 초기부터 플럭서스 운동과 독일의 요셉 보이스에게서 많은 영향을 받았다. 작곡을 하고, 레코드 된 음악에 노래를 더하고, 턴테이블 위 LP판을 긁어서 비트를 만드는 등 음악과 퍼포먼스에 심취했는데, 전문 밴드인 '소닉 유스(Sonic Youth)'와 협연하거나 공연하였다.

로버트 모리스는 과정을 드러내는 방법의 하나로 작품을 만드는 중에 발생한 모든 소리를 녹음하여 〈제작 과정의 소리를 담은 상자(Box With The Sound Of Its Own Making)〉(1961)를 만들고 실제 시간의 흔적을 소리로 들려주었다. 모리스가 망치, 톱, 못 등으로 만든 작품의 물성을 강조하며 소리를 사용했다면 영화적 요소들을 콜라주 하여 맥락을 재구성하는 작업에 흥미를 느낀 마클레이는 시간의 흐름이 어떻게 소리로 표현되는지 보여주었다. 마클레이의 초기 작업들은 레코드에 관련한 실험이 주를 이뤘다.

그는 1985년 〈커버가 없는 레코드(Record Without A Cover)〉를 발표했다. 이것은 레코드판에 계속 스크래치를 만들고 그에 따른 소음이 발생하는 것을 의도한 작업이다. 마클레이는 이것을 완벽한

레코드라고 표현했다. 스크래치가 난 레코드판이 재생될 때, 듣기 싫은 지지직거림이 더해지면서 음악이나 레코드판에 대한 보편적 기대를 망가뜨린 것에 흥미를 느꼈고, 이는 커버 없이 판매되었다.

> "레코드는 귀중한 오브제이다...레코드는 녹음된 음악이 잘 재생될 수 있도록 세심하게 다루어지고 스크래치나 먼지로부터 보호된다...나는 이러한 레코드에 대한 환상을 깨고 싶다. 나는 수동적으로 수용하는 방식에서 음악을 해방시키기 위해 파괴하고 스크래치를 내고 깨뜨린다.[3]

마클레이는 〈발소리들(Footsteps)〉(1988)에서 자신의 발자국 소리에 케이코 우에니시의 탭댄스를 더해 녹음한 레코드판 3,500개를 스위스 취리히 쉐달 화랑(Shedhalle Gallery) 바닥에 깔았다.[4]

전시 기간 동안 수 많은 관객들이 레코드 위를 지나갔고, 그들의 발자국 소리가 더해지면서 〈발소리들〉은 여러 흔적을 담아낸 가변적이고 개별적인 작품으로 변화했다. 퍼포먼스, 음악, 소리, 참여, 공간과 시간의 기록 등이 모두 담긴 작품이 된 것이다. 마클레이는 녹음된 음악을 환영으로, 음악 외의 소리들-음악을 방해하는 잡음들-을 실재로 간주하여, 이 둘을 역전시킴으로써 관습을 전복하고 싶어 했다.[5]

전시가 진행되는 6주 동안 레코드는 1,500여 명의 관객들에 의해 밟혔고 전시가 끝나고 약 1,000여 개의 레코드가 레이블을 달고 판매되었다. 마클레이의 발자국과 탭댄스 소리는 동일하지만 레코드마다 스크래치의 정도에 따라 조금씩 다른 소리가 담긴 작품이 탄생했다.

3 Jennifer Gonzales, *Christian Marclay* (NY:Phaidon, 2005).

4 www.ubu.com/sound/marclay

5 Jan Estep, "Words and Music: Interview with Christian Marclay," *New Art Examiner* (Sep-Oct 2001), 79-83.

마클레이는 달리는 차 뒤에 기타를 묶고 도로에 부딪치는 소리와 이미지를 담은 〈끌리는 기타〉(2000)를 제작하는데, 텍사스 산안토니오에서 촬영된 이 작품은 기타가 망가지는 과정이 소리와 함께 담겼다. 마클레이는 음악 도구를 전혀 다른 방식으로 사용하고, 소음과 음악의 서열을 전복하고, 우연의 개입을 중요하게 본다는 점에서 존 케이지의 〈4'33"〉의 영향을 반영한다고 하겠다.

초기의 이런 소리 작업과 달리 그가 세계적 명성을 갖게 되는 작품은 영화 클립을 이용하여 이어 붙인 영상 콜라주다. 주로 1920년 이후 할리우드 영화의 장면들을 편집한 것인데, 마클레이는 영화가 이 시대 대표적 문화유산이자 기억과 감각을 만족시키는 산물로 보았다. 1995년 제작한 〈전화기(The Telephone)〉가 첫 작품인데, 영화 속 전화가 등장하는 모든 장면들−거는 장면, 벨이 울리는 장면, 받는 장면−이 촘촘하게 연결되었다. 이것이 단순한 분류와 재조합이었다면, 훨씬 복잡하고 융합된 형태가 〈비디오 콰르텟(Video Quartet)〉(2002)이다. 약 700여 개의 영화 클립을 'Final Cut Pro'라는 편집 프로그램을 이용하여 만든 것으로 약 17분간 4개의 화면에서 진행되는 영상은 마치 실재하는 악보를 연주하듯, 각기 다른 소리와 음악들이 결합되어 하나의 협주곡을 완성한다. 각 화면 안에는 클래식 연주를 비롯해, 노래, 비명, 고함, 두드리는 소리 등 영화 안의 다양한 효과음이 등장하고, 장면들이 교차하면서 하나의 연주가 된다. 각각의 파트가 조화를 이루는 것이 교향곡이라면 이 작품은 개별 작품들 안의 이미지와 소리의 완벽한 조합을 보여준다.

약 3년간 준비한 〈시계〉는 24시간이라는 하루를 영화의 장면들을 통해 정확히 구현한 작품으로 작품이 상영되는 실제 시간과 작품 속 시간이 완벽하게 일치하는 특이한 방식을 갖는다. 2011년 베니스 비

The Telephone (1995)
https://www.artnet.com/
auctions/artists/chris-
tian-marclay/telephones-2
(file source: sfmoma)

Video Quartet (2002)
http://www.tate.org.uk/
art/artworks/marclay-vid-
eo-quartet-t11818
(file source: tate)

엔날레 미국관 대표로 출품한 〈시계〉가 그해 황금사자상을 받았고, 뉴스위크는 세계 최고 10대 작가 중 하나로 마클레이를 지명했다. 시간이 구체적으로 등장하는 영화 속 장면들을 이어 붙인 영상 콜라주로 하나의 통일된 이야기를 만들지는 못하지만, 러닝타임 안에서만 맥락을 갖는 허구의 시간이 실제 공간 속 시간과 완벽하게 일치하는 점에 관객들은 열광했고 촘촘하게 발견해 낸 24시간을 담은 다양하고 빼곡한 영상들이 시각적 흥미를 유발했다.

파편성과 서사구조의 이탈을 후기모더니즘의 특징으로 볼 수 있지만, 마클레이의 작품은 좀 더 복합적이다. 원본이 갖는 이미지, 소리, 음악, 배우들이 영화 팬들에게 남긴 기억들이 새로운 조합과 맥락 안에서 또 다른 기표들과 겹쳐지기도, 연결된 의미들을 소환하기도 한다. 마클레이는 주로 옛 영화를 선택해서 관객의 향수를 자극하려 했고 각각의 이미지는 경험이 다른 관객들의 기억을 자극하며 다양한 의미 생산으로 이어졌다. 또한 그의 영상 작품들은 편집의 미학을 강조함으로써 원본을 재구성하는 포스트-프로덕션의 좋은 예를 보여준다고 하겠다.

마클레이는 단순한 잡음, 소음, 장소 특정적 소리 등을 채집하고 들려주는 방식으로 작업을 시작했다. 그는 중고 싸구려 LP판을 구입, 턴테이블 위에서 다양한 소리를 만드는 퍼포먼스를 했다. 영화 작품 안에서 시청각적 요소들을 발췌하고 새로운 맥락 안에 담아냄으로써 과거 영화 속의 이미지와 현재 감각 간의 상호 작용을 자극했다. 마클레이는 사운드 아트를 퍼포먼스와 결합함으로써 개념미술의 계보를 확장했으며 포스트-프로덕션과 차용 전략을 완성도 있게 제시한 작가이기도 하다. 그는 특히 흑백영화를 많이 사용함으로써 옛 이미지 안에 녹아있는 과거에 대한 향수, 그리움, 그리고 기억들을 함께 소비하

The Clock (2010)
https://en.wikipedia.org/wiki/The_Clock_(2010_film)#/media/
File:The_Stranger_climax.png (file source: Wikipedia)

도록 했다. 아름답고 강렬한 영화의 스틸컷들이 모여 새로운 내러티
브를 만드는 것처럼 관객을 사로잡는 방식도 없다.

한 장르에 머물지 않고 꾸준히 새로운 형식과 매체를 이용한 점, 반
제도적, 반관습적 태도 그리고 관객의 참여를 확장된 방식으로 끌어
낸 점 등에서 마클레이 작업을 평가해야 한다. 실제 시간이나 물리
적 흔적들 간의 관계를 살피고 관객의 기억이나 경험의 개별성에 중
점을 둔 점은 21세기 미술작품의 중요한 성격에 상응한다고 하겠다.

게하르트 리히터 Gerhard Richter (1932-)
: 전후 독일 국민의 복잡한 심리와 기억을 그린 작가,
　이미지의 힘은 기억으로부터 **J**

사진과 회화를 넘나들며 극사실적인 구상부터 완전한 추상까지 회
화의 백과사전 같은 구사력의 작가가 리히터이다. 그의 작품은 시장
에서 크게 환영받은 것은 물론, 주제, 표현, 그리고 혁신성까지 갖
춰, 답보상태에 놓였던 회화를 소생시켰다. 20세기 후반은 개념미술
의 영향 아래서 입체, 사진, 동영상, 퍼포먼스 등이 주도하고 성, 지
역, 계층, 인종, 이산, 문화적 불평등 등의 정치적 주제가 작품의 주류
를 이루던 시기였다. 폐기된(철 지난) 매체 같은 대우를 받았던 회화
에 새로운 생명력을 불어넣었다고 평가받을 수 있는 작가들이 1970
년대 독일에서 등장하는데, 그중 극사실적 표현력과 사진, 회화 간 교
차적 상황 구현으로 주목받았던 인물이 게하르트 리히터(Gerhard
Richter)이다. 동독 드레스덴에서 출생하여 광고와 연극 무대에서 그
림 조수로 일하다가 1951년 드레스덴 미술학교(Dresden Academy
of Fine Arts)에 입학한 리히터는 전통적 구상화에 가까운 기법의 벽
화를 다수 제작했다.

1961년 베를린 장벽이 세워지기 한 달 전에 가족과 함께 서독으
로 탈출한 리히터는 뒤셀도르프 미술학교(Kunstakademie Düssel-

dorf)에서 괴츠(Karl Otto Götz)에게 사사하였다. 그는 독일 미술의 국제화를 지향하며 앙포르멜 양식을 구사했던 화가였다. 당시 리히터의 동료로는 시그마 폴케(Sigmar Polke), 게오르그 바젤리츠(Georg Baselitz), 콘라드 피셔(Konrad Fischer) 등이 있었다. 이 시기 리히터는 자본주의 사실주의(Capitalist Realism)그룹을 이끌었는데 사회주의 리얼리즘의 대항 형식이자 동시대 소비문화를 풍자함으로써 소련과 서구 자본주의를 모두 비판한 운동이었다.

리히터는 미국 팝아트, 유럽 팝아트의 변형인 누보 레알리즘, 플럭서스, 퍼포먼스, 개념미술까지 새로운 미술 경향의 수용에도 적극적이었다. 그는 패전국이자 분단된 독일의 현실을 고민하면서 이것이 동시대 미술을 통해 어떻게 표현되고 발전할 수 있는가에 대해 질문했다. 그의 선택은 회화였고, 핵심은 새로운 표현 방식에 있었다. 리히터는 비교적 짧은 역사를 가진 사진이 관습이나 규범에 깊게 메이지 않고, 작가의 주관이나 선입견으로부터도 어느 정도 거리를 둘 수 있는 매체란 점에서 회화에 해답을 줄 수 있다고 보았다.

1960년대부터 그는 직접 찍은 스냅숏, 잡지나 신문 스크랩, 스케치, 사진 콜라주 등 작업관련 자료들을 파편적이고도 무질서하게 모아 패널을 만들었다. 이를 〈아틀라스〉라고 부른다. 1960년대 초에 시작해서 40여 년 간 지속했고 1976년 독일 그레펠트(Krefeld)에서 단독으로 전시되기도 했는데, 이후 아틀라스 수는 약 800여개로 늘었다. 부흘러는 패널로, 리히터는 한 장을 뜻하는 블랏(blatt), 또는 쉬트(sheet)로도 불렀다.[6]

사진과 회화, 그리고 아틀라스

리히터는 1960년대부터 사진에 기초해서 그림을 그렸는데 표현은 매우 사실적이지만 물감이 마르지 않은 상태에서 스퀴지로 밀어버림

6 Benjamin Buchloh, "Gerhard Richter's Atlas: The Anomic Archive," October 88 (Spring, 1999), 119-122.

으로써 형태를 흐리는 기법을 사용했다. 마치 포커스가 맞지 않아 잘 못 찍힌 사진이나 오래돼서 퇴락한 기억을 연상시켰다. 형체를 가볍게 흐리는 방식은 기억을 놓지 않으려는 강박과 그것을 제거하려는 이중성을 갖는다고 보았고, 집단적 기억 망각이나 기억 왜곡에 대한 시각적 은유라고 해석하기도 한다.[7]

그는 흐리기 기법(Blurring), 회색을 섞어 변하지 않는 조각 같은 느낌을 표현했던 회색조 기법(Grisaille)을 이후 자신의 트레이드마크처럼 사용했다. 원본 사진의 초점을 흐리게 그리거나 완성된 회화의 초점이 맞지 않게 사진 찍는 등, 이미지의 재현과 그리기 사이에서 두 매체의 성격을 실험했다.

사진에 기초한 초기 회화에서 돋보였던 것은 인물화였다. 1972년 베니스 비엔날레 독일관의 〈48명의 초상화〉는 백과사전에 실린 유명 인물들의 사진에 기초한 그림이다. 대상을 투명하게 재현한다고 여겨지는 초상화를 소재로 리히터는 실체의 재현, 변형과 복제라는 초상화의 과정을 관찰의 대상으로 제시하고 이미지가 어떻게 연속되는지 질문했다. 리히터는 완성된 작품을 다시 사진으로 옮기면서 기록과 재현의 간극에 대한 비판 없는 수용에 대한 오랜 관습에 의문을 제기했다.

뒤샹의 작품에 기초한 〈계단을 내려오는 여인〉(1965)이나 자신이 찍은 어린 딸의 사진을 회화로 옮긴 〈베티〉(1977/1988)는 인물화 장르의 전성기 대표작이다. 인상파 이후 구현된 광선의 효과를 극적으로 포착하고 친근한 소재, 스냅숏 구도라는 일상적 시각문화를 반영

7 그의 초기 사진과 회화에 관한 논의와 기법 연구를 다룬 대표적 문헌. Benjamin Buchloh, "Interview with Gerhard Richter," trans. Stephen Duffy, *Gerhard Richter: Paintings* (NY: Thames and Hudson, 1988).
Robert Storr, *Gerhard Richter: Forty Years of painting* (MoMA, NY, 2002), 14.

Betty (1997/1988)
https://www.gerhard-richter.com/en/art/paintings/photo-paintings/children-52/betty-7668
(작가 웹사이트)

한 이 작품은 안료를 얇게 도포한 사실적인 묘사로 주목받는다. 그의 재현력 못지않게 리히터가 회화에 누적된 표현의 전통과 동시대 대중문화를 포용한 점에서 새로운 인물화의 매력을 제공했다고 평가받는다.

역사화(History Painting)의 새로운 시각

동시대 독일의 대표적 화가 안셀름 키퍼(Anselm Kiefer)가 나치즘의 유산을 직접 다루면서도 독일의 민족적, 지리적 공동체성을 부각해 역사에 대한 향수를 강조했다면 리히터는 독일인으로서의 복합적 감정과 죄의식을 표현했다. 미술사학자 벤자민 부흘러는 2차 대전이라는 국가적 트라우마와 기억에 대한 고통을 다루는 작가의 방식을 '기억 위기(Memory Crisis)'라 불렀다.[8] 이 고통의 시간을 풀어내려는 의도에서 작가는 이미지를 수집했다. 과거에 대한 책임감과 외면하고픈 욕구, 패전국으로서의 열등감과 피해의식이 불안정한 기억의 형태를 낳았다. 복합적 심리가 왜곡된, 또는 대항하는 기억을 만드는데, 그들의 아픈 역사에 대한 기록을 보여주는 대표적 수집이 아틀라스 11, 16~20번에 집중되어 있다. 특히 아우슈비츠 수용소의 참혹한 이미지들로 구성된 〈아틀라스 18〉(1967)이 대표적이다.

데리다는 아카이브가 기억 부재에 대한 보상 심리에 의해 나타나는 강박적, 반복적 징후/욕망이며 트라우마를 동반하는 기억, 경험과 연

8 Buchloh, "Gerhard Richter's Atlas."
'기억 위기' 개념의 원 출처는 Richard Terdiman, *Present Past: Modernity and the Memory Crisis* (Ithaca and London: Cornell UP, 1993), 3–5.

Atlas 18 (1967)
https://www.gerhard-richter.com/en/art/atlas/
photographs-from-books-11598/?p=1&sp=32
(작가 웹사이트)

관된다고 보았다.[9] 리히터는 나치의 장교복을 입고 웃고 있는 〈**루디 삼촌**〉(1965)을 통해 공동체의 운명과 희생된 개인의 모습을 기억하려 했다. 루디는 1944년 노르망디 전투에서 전사한 작가의 외삼촌이다. 세계사의 범죄자이지만 리히터에겐 그리운 혈육이다. 회색 화면 안에서 흐려진 루디의 모습은 망각과 기억 간의 농도 진한 갈등의 표출처럼 보였다. 모호하거나 변형된 이미지를 통한 상반된 감정, 불분명한 기억의 소환이라는 주제는 독일 현대사로 이어진다.

〈**1977년 10월 18일**〉(1988)은 사건 발생 후 10년이 지나서야 작품화되었다. 당시 독일을 충격으로 몰아넣었던 좌파 정치 테러범들인 적군파(RAF) 바더-마인호프(Baader-Meinhof)그룹은 신자본주의화 되어가는 독일에 불만을 품고 공공 테러를 일삼다가 투옥되고, 이후 주요 인물들이 감옥에서 자살하는 등 극단적인 사건의 주인공이었다. 구성원들, 체포 장면, 슈타하임 감옥에서 자살한 안드레아스 바더(Andreas Baader) 〈**총 맞은 남자 2**〉(1988), 울리케 마인호프(Ulrike Meinhof)의 주검과 장례식에 이르기까지 리히터는 이들에 관한 보도사진을 아틀라스에 담았고 15편의 회화로 제작했다.

현대사의 특정 사건들은 주로 사진을 통한 이미지들로 구축되는데, 이를 회화로 제작할 때는 주관적으로 변형되고 재해석될 수밖에 없다. 왜냐하면 이미지에 대한 감정은 개별적으로 결정되고 기억은 유기적이고 가변적이기 때문이다. 리히터는 작품에 대한 정치적 해석을 거부하고, 분명한 방식의 전달을 거부함으로써 다양한 해석을 열어주며 동시에 실재에 대한 재현의 불가능성을 표현한다고 볼 수 있다.

회화는 단순한 재현이 아니며, 이미지는 언제나 인간과 기억을 매개

9 Derrida, *Archive Fever: A Freudian Impression*, trans. Eric Prenowitz Trans. (Chicago UP, 1996), 11–12.

Uncle Rudi (1965)
https://www.gerhard-richter.com/en/art/paintings/photo-paintings/death-g/uncle-rudi-5595(작가웹사이트)

October 18, 1977 (1988)
https://www.moma.org/collection/works/79037 (MoMA)

한다는 점, 그때 수집된 자료들로부터의 해석은 우리의 인식과 경험, 감정이라는 총체적인 판단의 장치를 통해 이루어짐을 강변한다. 리히터는 현대미술관(MoMA)에서의 개인전을 위해 2001년 9월 11일 뉴욕행 비행기에 몸을 실었으나 세계 무역센터(World Trade Center) 테러로 인해 고국으로 돌아가야 했다. 이 비극적 상황을 다룬 그림 〈9월(September)〉(2005)은 화염에 휩싸인 건물의 모습이 흐리게 표현되었다. 이 사건은 리히터뿐 아니라 전 세계인들에게 기억 위기이자 아카이브 충동을 불러왔다.

그의 작품은 기록을 넘어서서 사건에 대한 각자의 반응을 유발한다는 점에서 변화한 새 역사화의 역할을 수행한다. 리히터는 이 과정에서 시각문화의 여러 기법이나 이미지 제작 방식을 반영함으로써 매체의 성격을 동시대화 했다는 점에서도 포용력과 확장성을 갖는다. 회화가 여전히 역사적 경험을 재현할 자격과 능력을 갖추고 있는가? 이때 사진 이미지는 매개로서 작동하는가? 기억의 구축이 사진에 의거한 재현에 얼마나 의존하는가? 등 이미지와 기록에 대한 그의 일관된 질문이 작업의 바탕으로 작동했다는 점에서도 의미가 있다.

리히터 작업의 출발은 사진의 수집으로부터 시작되었다. 죽음과 애도라는 회화의 전통에 뿌리를 두지만 보는 것과 익숙한 것, 매개체의 역할과 결과라는 단순한 연결 안에 인간의 감정과 기억의 문제를 다루었던 그의 작품은 **회화와 미술의 역사**에 관한 작업이라고도 할 수 있다. 리히터는 2005년 뉴욕 현대미술관(MoMA)의 회고전을 기점으로 20세기 대표적 화가로 급부상했다. 모든 사람들이 회화의 죽음을 예견하고 있을 때, 매체의 숨은 가능성을 탐색했던 그의 탁월한 그림 솜씨는 인류에 내재한 회화로 축적되었던 이미지의 유전자를 다시 발현시켰다고 하겠다. 1997년 47회 베니스 비엔날레 황금사자상, 1997

년 프리미엄 임페리얼 상, 1998년 웩스너상, 1988 독일 뮌헨하우스-
현대미술관의 고슬라르상, 1985년 비엔나 오스카 코코슈카 상 등 권
위 있는 많은 상을 수상했다. 데이비드 호크니(David Hockney)에게
자리를 내어주기 전까지 회화 작품 최고가를 형성했었다.

Keywords
of Contem-
porary Art

37

2.

장소 특정성
Site-specificity

현실과 소통하는 장소 Y

　예술가가 작업실에서 작품을 제작한 후 전시장에 가져다 전시를 하는 것은 근대적 예술 개념이 정착된 후 예술의 관행이 되었다. 그러나 1960년대부터 작업실을 벗어나 어떤 특정한 장소를 골라 그 장소의 맥락(역사적, 사회적, 문화적 의미, 공간, 빛, 날씨 등)을 고려하여 작품을 제작하고 설치하고자 하는 예술가가 등장하기 시작했다. 이러한 작업을 두고 1970년대부터 '장소 구체적', '장소 특수적', 또는 '장소 특정적'이라고 부르기 시작했으며, 이후 1997년 한국계 미국인 학자인 권미원이 「한 장소 이후에 또 다른 장소 (One Place After Another: Notes on Site-Specificity)」 라는 글을 통해 '장소 구체성' 또는 '장소 특수성'을 언급한 이후 현대미술 담론에서 중요한 개념이 되었다.

　장소 특정적 작업은 주로 미니멀리즘 이후 나타났다. 미니멀 작가들은 특정 공간에 사물을 배열하고 관객의 지각을 이끌어내는 데 주목하곤 했다. 관객과 작품이 만나는 현장, 그리고 그 현장에서 관객이 앞에 보이는 형태와 공간을 통해 경험하고 지각하는 행위를 중요시한 것이다. 공간에 대한 인식은 작품이 위치하게 될 장소성에 대한 관심으로 확장되었다. 예를 들어 솔 르윗(Sol LeWitt)처럼 벽에 기하학적 드로잉을 그리면서 장소와 작품의 일치를 꾀하는 경우도 있었고, 로버트 모리스(Robert Morris)처럼 특정 장소에 관망대를 만들어 그 장소만이 확보할 수 있는 자연의 변화를 포착하는 경우도 있었다. 로버트 스미슨(Robert Smithson)과 같은 대지 미술작가는 멕시코의 유카탄반도나 유타주의 한 호수에 설치 작업을 선보이기도 했다.

　개념미술 작가도 기존의 예술이 가진 관습, 전시장, 제도에 얽매이지 않고 새로운 맥락을 찾는 과정에서 장소를 고려하기 시작했다. 예를 들어 다니엘 뷔렌(Daniel Buren)은 '화이트 큐브'를 벗어나고자 길거리에 흔한 벽보판, 광고맨이 든 광고판 등에 작업을 설치하곤 했다. 벽보판에 위치한 그의 줄무늬 패턴은 기존의 전시장의 권위주의

를 비판한다는 점에서 '제도 비판적' 개념미술이자 장소 특정적 예술이라고 할 수 있다. 따라서 '장소 특정성'에서 장소는 지면뿐만 아니라 관습과 통념이 가동되는 물리적 사물까지 포함한다고 할 수 있다.

장소 특정성은 공공미술에서도 중요한 개념이다. 기존의 공공미술이 조형물처럼 완성된 구조물을 현장에 가져다 세우고 이미 구축된 예술에 대한 관념과 존재성을 알리는 데 유용했다면, 장소 특정적 공공미술은 사람들이 사는 공간으로 들어가 그들의 일상 공간에서 작업을 선보인다. 후자의 작가들에게 장소는 예술을 통해 현실과 소통하고 현실의 문제를 다룰 수 있는 살아있는 공간이다. 그들은 빈집을 활용하여 동네에서 발견한 버려진 물건을 가지고 작업을 하거나, 가게를 빌려 동네 주민과 수다를 떠는 '수다방'을 운영하기도 한다. 오늘날 '뉴 장르 공공미술(New Genre Public Art)' 그리고 '커뮤니티 아트(Community Art)'라고 불리는 유형의 작업 중 상당수가 바로 이러한 장소 특정적, 또는 장소에 민감한 공공미술의 예라고 할 수 있다.

장소 특정적 작품은 작가가 고려한 장소의 특성과 맥락을 벗어나서 다른 장소로 옮겨질 때, 작품의 의미가 축소된다. 따라서 항구적 설치가 아닌 경우 임시적 설치로 끝나고 작업은 폐기되는 경우가 많고, 기록 사진은 필요한 단계이자 후에 작업을 파악할 수 있는 유일한 통로이기도 하다.

장소 특정성을 추구하는 작가는 종종 '포스트-스튜디오(Post-Studio)'의 개념을 수용한다. 포스트 스튜디오는 말 그대로 스튜디오 이후, 즉 스튜디오(작업실)를 두지 않고 작업하는 방식을 말한다. 스타벅스에서 태블릿 PC를 들고 자신의 생각을 정리한 후 필요한 재료를 사거나, 거래하는 공방에 주문을 한 후 설치 현장에서 모든 것을 정리하는 행위를 포함한다. 포스트-스튜디오의 개념을 의도적으로 실천한 작가는 다니엘 뷔렌이다. 그는 작업실을 두지 않고 일단 어디에서든 작업 구상이 완료되면 그 이후의 과정은 공장, 공방에 주문 및 제작을 통해 진행된다. 뷔렌은 작업실이 작가의 권위와 생산 공간으로 기능하는 현실에 주목하고, 그 공간에 함몰되지 않기 위해서 이동하는

공간, 주거 공간 등 그가 잠시 머무르는 모든 곳을 작업실로 삼는다. 뷔렌은 「작업실의 기능(The Function Of The Studio)」(1971)이라는 에세이에서 작업실이 생산의 공간으로서 전시의 공간인 미술관과 화랑과 함께 현대의 미술 제도의 주요한 부분으로 자리 잡았다고 평가한다. 그러나 그 과정에서 원래 작가의 개인적인 작업공간이었던 작업실이 마치 상품을 고르는 가게처럼 작가가 제작한 작품을 늘어놓고 또 다른 제도인 평론가와 큐레이터가 내린 의견과 판단을 기다려야 하는 곳으로 변모했다고 비판한 바 있다.

1990년대 이후 현대미술에서 장소 특정성은 작가에게뿐만 아니라 큐레이터에게도 중요한 개념이 되고 있다. 오늘날 전시기획은 미술관이나 전시장에서 벗어나 특정한 장소의 맥락과 성격을 고려해서 전개되기 때문이다. 도시 재생, 폐산업시설을 활용한 프로젝트 등 여러 큐레이팅의 사례를 보면 점점 장소성에 대한 이해가 중요해지고 있다. 장소 특정적 전시를 기획하는 큐레이터는 작가를 선택할 때 그러한 장소의 맥락을 소화할 수 있는 작가를 고르게 되며, 더 나아가 작가의 작품 구상, 실행 과정에도 밀접하게 관여 및 소통하는 경우가 많다.

로버트 스미슨 Robert Smithson (1938-73)
: 밖으로 나간 거대미술,
장소특정성이란 개념을 얻게되다. 🇯

흙, 돌, 나무가 자연의 원칙에 따라 건물을 무너뜨리고, 지대를 바꾼다. 스미슨은 미술관 밖으로 나가 사이트의 개념을 제시함으로써 새로운 형태를 구현했다. 미니멀리즘과 개념미술이 촉발시킨 특징 중 하나가 미술 작품과 그것이 놓이거나 배경이 되는 공간, 장소에 관한 논의이다. 어떠한 작품도 그것의 제작 배경이 된 1차적 공간, 그리고 그것이 전시되는 2차적 공간으로부터 자유롭지 못하다. 작품 탄생과 관련된 장소, 공간, 위치, 지역, 환경 등을 포함하고 이들을 담론 안에

서 접근하면서 탄생한 것이 '사이트(Site)'이다. 작품과 사이트는 떼려야 뗄 수 없는 불가분의 관계라고 할 수 있고 미술 역사에서 가장 오래된 매체인 조각과 회화(프레스코 벽화)는 모두 구체적 장소와 관련되어 있다. 그런데 작품이 점차 특정 장소에 국한되지도, 그곳의 성격에 종속되지도 않고 개별적으로 제작되며, 오히려 장소를 지배하거나 새롭게 창조해 낸다는 모더니즘의 정신을 거치면서 작품은 장소로부터 자유로워졌다.

1960년대 이후 몇몇 작가들이 갤러리나 전시장 밖으로 나가 인적이 드문 곳에 거대한 크기의 작품을 제작하거나 자연물을 이용한 작업을 시도하면서 장소에 대한 관심이 다시 부상하였다. 미니멀리즘, 환경 조각, 머터리얼 아트, 퍼포먼스 등 사이트와 밀접한 작품이 등장하기도 했지만, 한발 나아가 대지 미술(Earthwork/Land Art)은 사이트 자체가 작품이 되었다. 사이트는 작품과 유기적이고도 강력한 메시지를 담보한 의미의 생산처로 거듭나게 되었다. 이런 흐름을 주도한 대표적인 작가가 로버트 스미슨이다.

자연 또는 대지가 예술 작품으로 변화한 것은 개념미술 이후, 예술 작품의 소재와 작품의 존재성이 급변하는 시기에 이루어졌다. 미니멀리즘과 개념미술은 작품을 하나의 통일된 완결체이자 질적인 평가의 대상으로 다루기보다는 작품의 외부적 조건과 환경을 고려하고 특정한 상황 하에서 관객의 경험을 중요시했다. 작품 안과 밖의 서열 관계를 해체하고 예술 작품의 물적 경계의 범주를 좀 더 유동적인 것으로 대체하였다.

스미슨은 〈나선형 방파제(The Spiral Jetty)〉(1970)에서 사이트(Site)와 사이트를 벗어난 논-사이트(Non-Site) 개념을 제시했다.[10]

10 Smithson, "The Spiral Jetty," in *Robert Smithson: The Collected Writings*, ed., Jack Flam (University of California Press, 1996), 143.

The Spiral Jetty (1970)
https://holtsmithsonfoundation.org/spiral-jetty
(file source: 로버트 스미슨재단 웹페이지)

스미슨은 이 둘을 구분하고, 사이트를 단순히 작품을 구성하는 물적 배경일 뿐 아니라 직접 경험되는 구체적인 공간을 포함하는 개념으로, 논-사이트는 작품 제작과 관련된 원래의 장소를 벗어난 탈공간적, 탈위치적 상태를 가리키는 것으로 정의했다.

〈나선형 방파제〉(1970)는 다른 대지 미술가인 마이클 하이저(Michael Heizer), 월터 드 마리아(Walter de Maria) 등으로부터 영향을 받고, 뉴욕의 버지니아 드완(Virginia Dwan) 갤러리의 후원을 얻으면서 가능했던 작업이다. 대지 미술의 기념비라고 할 이 작품은 유타주 그레이트 솔트 레이크(Great Salt Lake)에 약 460m 길이와 4.6미터 너비로 검은색 현무암과 석회암, 흙을 부어 호수 북동쪽 해변에 만든 인공 조형물이다. 수천 톤의 흙과 자갈을 트럭들이 실어 나르고 많은 비용과 인원이 투입되어서 탄생한 이 기능 없는 나선형의 작품은 관객이 쉽게 방문할 수 없는 곳에 위치했다. 움직이는 거대한 소용돌이 같아 보이기도 하고 음표처럼 보이기도 한 이 작품은 이후 물 아래로 가라앉게 되는데, 2002년 이후부터 해수면의 변화에 따라 간간히 온전한 형체로 수면 위에 떠올랐고, 현재 그 모습을 유지하고 있다.

거대한 크기의 예술 작품이 실제 관람이 거의 불가능한 곳에 제작되고 영원히 존재하지 않으며 전시 또는 판매의 대상이 되지 못하며, 사라진다는 점에서 기존 예술 작품의 성격과 확연히 구분되었다. 판매를 목적으로 한 전시의 관습에서 벗어나며 재화로 치환되지 못하는 탈-가치적 작품으로 전환되었다는 점에서도 예술의 제도적 변화를 불러왔다. 스미슨은 사이트를 단순히 작업의 배경이 되는 무엇에서 지층을 가진 시간의 장소로 보았다는 점에서도 주목을 끈다. 그는 「마음의 퇴적: 대지 프로젝트(A Sedimentation Of The Mind: Earth Projects)」(1986)[11]에서 예술이 과거의 확정적 사고에 기반하여 견고하고 굳은 완성품으로서의 예술 작품만을 다루어온 것은 잘못이라고 지적했다. 작품은 가치를 갖도록 다듬어지고 정형화된 결

11 Smithson, "A Sedimentation of the Mind: Earth Projects,"(1986) In *The Writings of Robert Smithson*, ed. Nancy Holt (NY: NYU press, 1979).

과물이 아니며, 오히려 탈색되고 부서지며 해체의 과정을 겪는 시간의 흐름 안에서 이해해야 한다고 주장했다. 이때 시간은 영원이나 태초 등의 관념성을 거부하는 구체적인 실제 시간을 의미하며 사이트와 결합되면서 지질학적 층위의 형성과 상태를 포함한다. 시간 안에 위치한 예술은 독립되고 다듬어진 것이 아니라, 탈색되고 부서진 하나의 해체이다.

스미슨은 물리학에서 말하는 '엔트로피(Entropy)'의 개념으로도 작품에 접근했다. 에너지 변화에 주목한 작가는 그들의 순환적 작용을 대지 미술의 탐구 대상으로 삼았다. 엔트로피는 물리학의 열역학 제2법칙으로, 우주의 에너지와 물질은 일정하여 그 형태만 변할 뿐, 생성이나 소멸하지 않는다. 이 에너지는 한 방향으로 진행되는데, 사용이 가능한 것에서 불가능한 것으로, 또는 질서 있는 것에서 무질서하거나 쓸모없는 것으로 변한다. 두 개의 물질이 섞여서 각각의 합을 그대로 지니고 있어도 원래의 구분된 형태와 상태로 돌아갈 수 없는 것과 마찬가지이다. 엔트로피 법칙은 모더니즘의 진화론적이고 이성적 사고에 상반된 전제로, 세계는 가치와 법칙의 체계에서 혼돈과 황폐로 향한다고 설명한다.

스미슨은 이 법칙에 따라 무가치한 것처럼 보이는 쓰레기 더미, 그리고 상실되어 가는 가치의 대상 안에서 이전의 영광, 과거의 모습 등을 살펴볼 수 있다고 보았다.[12] 그가 로마에서 시도한 〈흘러내린 아스팔트(Asphalt Rundown)〉(1969)가 대표적인 작품인데, 경사진 흙더미 위로 천천히 아스팔트를 붓자 이 둘은 결합, 조화, 또는 통일을 이루지 못하고 버려진 퇴행물, 쓸모없는 물질로 전환된다.

12 Smithson, "Entropy and the New Monument," 앞의 책, (1996), 10–23.

Asphalt Rundown (1969)
https://holtsmithsonfoundation.org/asphalt-rundown
(file source: 로버트 스미슨재단 웹페이지)

그는 〈나선형 방파제〉에 대해 시작도 끝도 없는 상당히 분절적이고 사라져가는 혼돈의 구조라고 말했다. 스미슨은 자연, 시간, 환경, 에너지 등 다양한 분야의 여러 이론들을 연구하고 폭넓은 관심을 가지고 있었다. 그가 대지 미술로 나아가는 과정은 논-사이트에서 반복되는 이전의 예술과 달리 야외, 환경, 조각, 물질 등의 관계를 타진했던 머터리얼, 프로세스 아트를 비롯한 포스트-미니멀리즘(Post-Minimalism) 미술에 뿌리를 두고 있다. 1960년대 미술품과 제도를 둘러싼 다양한 해체 시도의 극적인 결과 중 하나가 대지 미술이었다. 스미슨은 여러 저작물들을 통해 자신의 신념을 강조했고 사이트의 개념을 완성하기 위해 노력했다. 전시 준비를 위해 뉴욕과 서부를 자주 왕래했고, 텍사스에서 새로운 작품을 위해 조사차 가던 길에 비행기 사고로 35세의 나이에 목숨을 잃었다.

사이트는 이후 공공미술의 확대, 관객, 참여, 전시, 등의 문제로 발전했다. 스미슨의 사이트 개념이 물리적, 시간적 층위에 한정되어 있었다면, 이후 사이트는 미술에서 정치, 문화, 인종, 성, 민족지학 등의 다양한 사회적 층위와 메시지와 결부되면서 현대미술의 주요한 화두로 거듭나게 된다.

마크 윌링어 Mark Wallinger (1959-)
: 관습과 경계를 넘어서 ▶

영국 작가 윌링어는 평면, 설치, 영상 등 다양한 매체를 통해 권위와 권력이 일상, 종교, 사회, 정치에 스며든 지점을 파고든다. 그러면서도 반복적으로 한 주제를 다루지 않고 시야를 확장하는 작가이다. 그는 추상회화를 강조하던 첼시 미술학교에서 수학하다 이곳을 떠나 골드 스미스 대학을 졸업했다. 한때 데미안 허스트(Damian Hirst) 등과 더불어 yBa(젊은 영국 예술가들)로 분류되곤 했다. 그러나 그는 허스트보다 연배가 높았으며 허스트 등을 가르친 강사였기에 어울리

지 않는 분류였다. 그는 1995년 터너상 후보로 허스트와의 경쟁에서 진 후 yBa와 점차 거리를 두게 된다. 하지만 〈스테이트 브리튼(State Britain)〉으로 2007년 터너상을 받으며 재능을 입증했고 지금은 영국을 대표하는 작가 중의 한 명이다.

　장소 특정성의 측면에서 가장 잘 알려진 월링어의 작업은 〈에케 호모〉(1999)이다. 이 작업은 런던의 트라팔가 광장에 있는 '제4의 초석'에 등신대의 예수 조각상을 설치한 임시 공공미술 프로젝트였다. 대형 좌대에 서 있는 예수는 머리에 가시관을 쓰고 두 손은 뒤로 묶인 채 눈을 감고 주요 부분만 가리고 있었고 마치 대중의 신뢰를 잃고 홀로 비극적인 현실에 대해 사색하는 모습이었다. 이 작업은 1990년대 초 냉전 구도가 붕괴되고 나서 힘을 얻기 시작한 종교를 새로운 시각으로 보려는 작가의 의도를 담고 있다. 보스니아 전쟁의 사례가 보여주듯이 냉전 이후 정치적 이념이 약화된 사이에 여러 민족이 종교를 토대로 분리되면서 갈등을 빚곤 했다. 월링어는 이 작업으로 기독교의 표상인 예수의 모습을 통해 보통 사람들을 위해 일어선 영웅의 고난을 보여주고 점잖은 영국 사회에 종교의 흔적이 어떻게 남아있는지 확인하고자 했다.

　2001년 월링어는 베니스 비엔날레 영국관 작가로 선정되자 그동안 제작된 자신의 작업들의 장소와 공간적 맥락을 재구성하여 주목을 받은 바 있다. 단독 영국 대표로 참가한 그는 영국관 내부에 〈에케 호모〉를 설치했고 외부에 장소 특정적 작업 2점을 선보인다. 영국관을 찾은 관객은 먼저 영국관 앞에 세운 깃대에 걸린 〈모순어법(Oxymoron)〉(1996)을 마주하게 된다. 이 작업은 아일랜드 국기에 사용되는 주황색, 초록색, 흰색을 영국 국기 디자인에 적용한 깃발로 오랫동안 이어진 영국과 아일랜드의 갈등에 대한 아쉬움과

Ecce Homo (1990)
https://artsandculture.google.com/asset/
ecce-homo-mark-wallinger/DgEHxsPW5oKHLg

비판을 담은 작업이다. 이 작업이 걸리자 제국주의 시대의 국가 권위와 위상을 높이기 위해 세운 비엔날레 국가관과 대조를 이루며 미묘한 반향을 일으켰다. 영국 국기가 당연히 있어야 할 자리에 들어선 아일랜드 국기 색을 입은 '예술적' 깃발은 국가관이라는 기능과 장소에 부합하면서도 정치적 맥락을 비틀며 아일랜드와의 정치적 갈등과 비극을 상기시킨다. 동시에 '국가'란 무엇인가라는 질문을 던진다.

당시 영국관 앞에는 월링어의 또 다른 장소 특정적 작업이 세워졌다. 영국관 건물은 원래 베니스 공원 지아르디니(Giardini)의 카페이자 식당 건물을 1909년에 건축가 E.A. 리처드(Richards)가 전시장으로 만든 것이다. 전형적인 신고전주의 양식으로 중앙계단을 중심으로 좌우 대칭미가 빼어나면서도 소박한 건물이다. 월링어는 바로 이 건물의 정면을 실물 크기의 사진으로 찍고 대형 현수막을 만들어 건물 앞에 내걸었다. 이 작업 〈**파사드(Facade)**〉(2001)는 말 그대로 실제 건물 앞에 그 건물의 '정면(Facade)' 이미지를 건 것이다. 멀리서 걸어오는 관객은 가까이 이를 때까지 '이미지'화 된 건물 정면과 실물의 차이를 알 수 없으나 근접한 거리에 도착해서야 가짜, 즉 허상과 진짜 건물의 존재를 파악할 수 있었다.

월링어는 장소 특정적 작업 외에도 상황 특정적 작업을 선보이기도 한다. 특히 2007년 터너상을 받는데 기여한 작업 〈**영국(State Britain)**〉(2007)은 미국의 동맹으로서 미국이 주도하는 전쟁에 참여해 온 영국의 정책에 반대하는 시민들의 목소리가 어떻게 응집되는지, 그리고 예술가는 그러한 사회적 맥락을 어떻게 예술로 승화할 수 있는가를 보여준 작업이다.

발단은 브라이언 호우(Brian Haw)라는 평범한 시민이 런던의 의

Facade (2001)
https://www.sothebys.com/
en/articles/mark-wallinger-
on-turning-the-art-world-up-
side-down

State Britain (2007)
https://www.tate.org.uk/
art/artworks/wallinger-
state-britain-t14844

회 광장에서 2001년부터 2010년 체포될 때까지 벌인 반전운동과 그의 퇴거 과정이다. 호우는 미국을 쫓아가는 영국의 외교정책을 비판하며 이라크 전쟁에 반대하는 1인 시위를 시작했고 후원자와 지지자들이 생기면서 결국 텐트를 치고 장기 투쟁에 들어가게 된다. 이후 시정부와 지난한 쫓고 쫓기는 싸움이 이어지는데 2006년에는 수십 명의 경찰이 그의 텐트와 포스터들을 철거하려다 시민의 비판에 직면하기도 한다. 호우의 저항에 많은 사람들이 글과 돈을 제공하며 후원했으나 결국 체포를 피할 수 없었다. 호우는 독일에서 암 치료를 받다가 사망했다.

월링어는 호우의 뉴스가 확산되는 과정을 지켜보았고 계속 그를 관찰하다가 호우가 철거되기 전 만나서 800장의 사진으로 캠프 주변의 배너, 그림, 선물 등을 기록했으며 이후 사진을 바탕으로 실제에 가까울 정도로 꼼꼼한 복제품을 만들어 〈영국〉이라는 설치 작업으로 재구성한다. 이 작업은 한 시민의 저항을 기록한 기념비이자 예술가를 통해 정치적 메시지와 미학적 메시지가 융합되는 사례를 보여준다.

> "나는 의미란 것이 내가 만드는 것이라는 사실을 깨달았을 때 도약을 했습니다. 전에는 오랫동안 물감을 가지고 씨름했고 해결할 수 있을 것이라고 생각했죠. 그러나 나의 예술의 여러 요소를 분리시키고 각각을 믿기 시작하자 진정한 발전이 이루어진다는 것을 느꼈습니다. 그건 바로 내가 사용하는 요소들에 대해 정직할 정도로 마음을 여는 것입니다. 예술을 만들어내는 마술적인 손 솜씨가 있는 것이라고 생각하지 않게 된 거죠."
>
> *(월링어의 2011년 인터뷰)*

도리스 살세도 Doris Salcedo (1958-)

: 조국 콜롬비아의 잔혹한 현대사에 바치는 시,

이야기가 있는 장소에 뿌려진 추모의 사물들 **J**

> "폭력을 다룬다면 언어를 사용하는 것이 가능하지 않다.
> 나는 이야기를 발하는 것에 흥미가 없다."
> "나는 제3세계 예술가이다. 나의 작품은 역사에서 소외되고
> 희생된 사람들의 자리, 위치로부터 나온다."

식민상태, 해방, 내란, 같은 동포끼리의 살생, 정부에 의한 납치와 고문. 비극적 수레바퀴 아래서 살아가는 국민들을 볼 때, 예술가가 할 수 있는 일은 무엇일까? 콜롬비아 출신의 조각가이자 개념미술가로 알려진 도리스 살세도는 스페인으로부터 독립 이후 걸어온 자국의 현대사를 주제로 삼아서 포스트 콜로니얼리즘 이론을 구현해 온 남아메리카의 대표적 작가 중 하나이다. 그녀는 목조 가구, 옷, 잔디, 풀, 꽃잎 등 일상적 공간에서 만나는 익숙한 소재들을 이용하여 다수의 입체 작품을 제작했다. 소소한 사물을 사용했던 개인들에게 벌어진 슬픔, 죽음, 희생을 떠올리고 익숙함 속에 깃들인 낯선 이미지들을 통해 인간적 삶을 박탈당한 자들과 생명을 잃은 가족의 일원을 기억하려 한다. 기억의 소환은 감정의 자극과 맞물려있는데 이는 남미의 여러 국가들에서 일어났던 비극적 상황에 대한 역사 인식에서 출발하지만 작가는 슬픔에 머물기보다는 그로부터의 회복을 지향하려 한다고 주장한다.

그녀는 보고타 호르헤 타데오 로사노(Jorge Tadeo Lozano)대학에서 회화를 전공했으나 뉴욕대학교로 유학해서 조각으로 석사학위를 취득했다. 현재 보고타의 콜롬비아 국립대학(Universidad Naional de Colombia)에서 가르치고 있다. 그녀는 조각과 설치 작업을 주로 하고, 정치적, 심리적 고고학을 주제로 다룬다고 평가된다. 콜롬비아는 1948년 이후 계속된 정치적 불안시기가 있었고 그로 인한 폭력과 사망, 실종들이 끊이지 않았다. 작가도 가족들이 사라진 비극

을 경험했다. 이런 역사가 공허, 빔, 상실이란 그녀의 일관된 주제로 연결되었다.

작가는 누군가에 관한 기억의 층위를 그들이 사용했던 물건에 투사하고, 그것을 예술의 범주로 가져와 일종의 상징적 레디메이드로 사용한다. 초기 작품인 〈미망인의 집(La Casa Viuda)〉(1992-95)이나 〈언랜드(Unland)〉(1995-98) 연작에서 가구, 텍스타일, 문짝 등을 결합해서 오브제-조각을 제작했다. 작가는 작은 흔적이나 상처를 간직한 사물들이 그것을 사용했던 사람의 신체를 떠올리게 한다고 주장했다. 소소한 일상용품들은 사람들의 부재를 알리고 사적 공간에 침입한 폭력을 드러내며 파괴된 잔해들로 변화한 가정의 모습을 표상했다.

작가의 작품이 조각의 범주에서 공공장소에서 펼쳐지는 설치 작품으로 옮겨간 초기 예인 〈무제(Untitled)〉(1999-2000)는 외벽에 꽃들을 거꾸로 매달거나 도로와 인도 사이에 꽃을 놓은 작품이다. 살세도는 점차 구체적 장소에 깃들인 역사를 활용하면서 장소-특정적인 설치에 관심을 갖는다. 가장 유명한 작품은 실제 사건을 다룬 **〈11월 6일과 7일〉(2002)**이다. 1985년 11월 6, 7일 35명의 좌파 무장 게릴라들이 대법원을 점거했다. 마약상의 지원을 받았던 이들은 평화협정을 깬 정부에 맞서 법관 25명을 필두로 수백 명의 민간인들을 인질로 잡았다. 정부는 군대를 투입, 강경대응하면서 이들을 체포했지만, 이틀간의 대치와 진압 과정에서 인질 중 다수가 살해되었다. 작가는 사건 발생 17주년을 맞아, 살해당하거나 실종된 사람을 기억하며 280개의 의자들을 대법원 건물 외벽에 매달아 내리는 작품을 제작했다. 첫 희생자가 발생했던 6일 11시 45분에 첫 번째 의자가 지붕에서 내려오기 시작하고 희생자들의 시간에 각각의 의자가 건물 외벽을 따라 서

11월 6일과 7일 (2002)
https://mcachicago.org/Exhibitions/2015/
Doris-Salcedo
(Museum of Contemporary Art Chicago)

서히 내려온다. 살세도는 사건의 흔적이 남은 물건들을 구하려 했지만 대법원 건물이 2000년에 재건축되면서 기록을 간직한 유물들은 사라졌다고 몹시 안타까워했다.[13] 살세도는 약탈, 파괴, 폭력의 서사를 재현하거나 당파성을 갖고 특정 세력을 비난하기보다는 사회에 만연한 트라우마와 충분히 애도 받지 못한 이름 없는 희생자들을 기억하려는 의도에서 작업함을 강조해 왔다.[14]

콜롬비아는 고유한 고대 문명(타이로나, 무이스카)을 가졌으나 잉카제국의 속령으로, 16세기 이후엔 스페인의 침략으로 식민지가 되었다가 1810년 독립하게 된다. 이후 주변 국가들과의 분쟁을 거쳐 1886년 현재의 독립 공화국이 되었다. 독립 후에는 교회, 정치 세력 간 대립, 군부독재, 연방제 같은 정치 현안들로 인해 많은 충돌이 있었다. 1899년 8월부터 1902년 11월까지 내전인 천일전쟁이 일어나서 십만 명 이상의 사상자가 생겼다. 1948년 정치 폭력이자 도시 폭동인 보고타소(Bogotazo)가 발생, 보고타시 대부분 건물과 보수당, 교회 상징물들이 파괴되었다. 이 기간에 수도에서 1,200명이, 다른 도시에서도 수천 명이 희생되었다. 지금은 비교적 정치가 안정된 편이지만 좌우 대립이 이어지고, 세계 코카인의 4/5 이상을 생산, 유통하는 상황으로 인해 게릴라 단체, 군부, 민병대 등에 의해 매년 약 25,000명 정도가 목숨을 잃고, 백만 명 이상 난민을 낳는 등 분쟁은 끊이지 않는다.

그녀는 폭력의 생존자들을 직접 인터뷰하고 희생자와 가족들의 증언을 기반으로 작업한다. 철학자, 역사학자인 안드레아 후이센(Andreas Huyssen)이 자신의 책 『현재 과거』의 한 장을 살세도에게 할애

13 https://www.youtube.com/watch?v=w9VSqAV_Cj8&t=914s
비센바흐와의 인터뷰(Klaus Wiesenbach) 2021.3.28.

14 Carolyne Goldstien, "'I don't work based on Fiction': How Colombian Artist Doris Salcedo Uses the Absurd to Illuminate Real-Life Tragedy," *Artnet* 2020.8.27. https://news.artnet.com/art-world/doris-salcedo-art21-2-1904390

하면서 그녀의 작품을 "기억 조각"이라고 명명했다.[15] 부서진 의자들, 천으로 덮인 부분들, 연결된 파손 부위들은 부재한 사람에 대한 강력한 기억을 요구하며 보는 이의 감정을 자극함으로써 과거의 흘러간 시간을 현재와 미래로 소환하는 역할을 한다고 분석했다.

카를로스 바슈알도(Carlos Basualdo)와의 인터뷰에서 살세도는 "물질을 합치는 예술 작품은 놀라운 힘을 갖는다. 조각은 물성이다. 나는 매일의 삶에서 그들이 획득한 의미를 가진 물질들을 가지고 작업하고, 그것이 다른 어떤 것, 형이상학이 발생하는 그 지점에 작업한다."[16]라며 일관된 작업관을 제시했다.

장소 특정적 설치 작업으로 규모가 큰 〈무제〉는 2003년 제8회 이스탄불 비엔날레에서 선보인 작품으로 실제 이스탄불 시내의 두 건물 사이를 의자로 채웠다. 부서지고 허물어진 도심의 건물 사이에 1,550개의 나무 의자들을 설치했다. (10.1×6.1×6.1m) 작가는 터키가 과거 유대인과 그리스인들을 내쫓거나 박해했던 역사를 떠올렸다고 한다. 이 부서진 공간이 이방인들에 대한 억압의 기표로, 의자는 피해자의 상징으로 치환되고, 이곳은 역사를 관통하는 차별의 장소로 변화한다. 의자들은 구조적으로 중첩되면서 벽면과 평행하게 설치돼서 앞면은 완벽하게 편평한 단면을 이룬다. 단일한 면은 일종의 벽, 울타리, 경계를 의미하기에 1,550개의 의자로 채워진 공간은 개방된 듯 보이지만 막힌 담을 가시화한다. 빽빽하게 채워진 의자들은 원 장소로부터 벗어나 이산과 이주를 겪었던 수많은 인류를 가리키며 뿌리 없이

15 *Present Pasts: Urban Palimpsests and the Politics of Memory* (Stanford: Stanford UP, 2003), 113.

16 *Doris Salcedo, Interview*, eds. by Nancy Princenthal, Carlos Basualdo, Andreas Huyssen (London:Phaidon, 2000), 21.

Untitled (2003)
https://media.mcachicago.org/image/IBNQAN5Z/display.webp
(Museum of Contemporary Art Chicago)

떠돌던 그들의 소외를 표상한다.

"이 1,550개 나무 의자들을 볼 때 나는 이름 없는 희생자들의
거대한 무덤을 떠올린다. 혼란과 부재라는 폭력의 두 양상, 전
쟁 상황에서 침략자나 희생자 모두가 겪는 공통된 경험, 그 경
험에 대해 이야기하고 싶었다."[17]

　배제와 차별을 주제로 다룬 〈심연〉(2005) 연작은 감금과 억압을 나
타내기 위해 막히고 덮인 공간을 재구성한 건축적 작품이다. 튜린 트
리엔날레에 참석한 작가는 이 도시가 과거 이탈리아와 유럽에서 노
예처럼 일했던 노동자들이 많이 이주했던 곳임을 알게 되었다. 18세
기에 지어진 카스텔로 디 리볼리 성의 고풍스러운 방을 상부부터 벽
돌로 벽처럼 막아버렸다. 보는 이를 숨 막히게 하는 폭력의 역사를 느
끼게 한다.

　그녀의 의도가 거대하고도 야심차게 구현된 것은 런던 테이트 모던
의 터바인 홀 바닥 전면을 가로지르는 약 160미터에 달하는 콘크리트
균열이었다. 〈십볼렛(Shibboleth)〉(2007)은 최상위 고급 미술관에
대담하게 울린 제3세계 작가의 통렬한 비판이다. 작품은 구약 성경에
서 유대인들에게 대적했던 족속이 '십볼렛'을 제대로 발음하지 못한
다는 점을 들어 색출하고 구분해서 약 4만 명을 죽인 사건에서 주제
를 가져왔다.(사사기 12:6) 작가는 이것이 이방인에 대한 폭력이자 역
사상 첫 번째 대량 학살인데, 그 차이를 상징하는 언어, 단어를 마치

Shibboleth (2007)
https://media.mcachicago.org/
image/IBNQATCG/display.webp
(Museum of Contemporary Art Chicago)

넘을 수 없는 선으로 형상화했다고 밝혔다. 넘을 수 없는 선이자 파멸의 균열이란 이중성이 시각화되었다. 터바인홀의 균열을 제대로 만들기 위해 작가는 실제 균열의 발생과 변화를 연구하고, 콘크리트와 철을 이용, 뼈대를 만들고 마치 살아있는 생명이 뻗어나가는 것처럼 보이도록 갈라지게 했다. 차이는 구분을 낳고 차별과 폭력을 가져왔는데 식민주의는 이런 역사를 공개적으로, 또 대규모로 강화해 왔다. 그렇게 보이는 차별과 억압에 대항하면서, 바닥의 균열이 이 권위 있고 세련되고 부유한 미술관에 깊은 상처를 만들기를, 또 균열이 실제 건물 내부로 파고들어 그것을 부수기를 바랐다고 작가는 고백했다. 역사를 기술하고 주도한다고 자처했던 주체들의 타자에 대한 폭력을 고발하고 처벌을 요구한 것이다.

살세도는 특정 사이트를 작품의 출발로 삼지만 그 뒤에 숨겨진 폭력과 희생의 끊임없는 반복, 변하지 않는 본질을 가리킨다는 점에서 논-사이트(Non-Site)의 개념을 포함하기도 한다. 그녀의 작품은 구체적 장소와 보편적 교훈 사이를 왕래하며, 감성적이면서도 감각적으로 추모의 감정을 자극한다. 장소를 이용하지만 특정한 시간이나 지역, 공간을 넘어서려는 작가의 의도는 서사보다는 기억을 통해 일반적 감정을 소환한다는 점에서 역사의 수많은 무명인에 대한 은유적인 헌시(獻詩)라고 할 수 있다. .

3. ⎯⎯⎯⎯⎯⎯⎯⎯⎯⎯⎯⎯⎯⎯

상황/상황 특정적
Situation/Situation-Specific

상황, 맥락의 해석과 비판 **Y**

상황은 장소보다 폭넓은 영역을 포함한다. 상황은 어떤 사물(또는 예술 작업)이 놓인 장소의 맥락을 넘어 사건, 행위가 일어나는 맥락이라고 할 수 있다. 물리적 장소의 특수성을 고려한 '장소-특정성'의 개념이 확장되면서, 그 장소가 가진 맥락의 중요성도 대두되었고 그 결과 '상황-특정성'에 대한 관심이 예술가 사이에 등장하기 시작했다. 따라서 '상황'은 '장소'의 개념과 어느 정도 의미를 공유하며, '장소'의 중요성이 부가된 이후에 주목받기 시작한 개념이라고 할 수 있다.

이 개념은 처음에 예술 작업이 하나의 정해진 장소를 벗어나 다른 장소로 이동할 수 있는 특성을 지칭하면서 사용되기 시작했다. 그리고 점차 작품이 위치한 물리적인 공간뿐만 아니라 창작가가 작업하는 맥락도 포함하기 시작했는데, 창작가의 개인적인 경험과 기억, 그리고 그로 인해 얻는 감정, 창작이 진행되는 사회적, 문화적 환경 등 광범위한 맥락을 아우르는 용어로 사용되고 있다.

'장소 특정성'을 이론화했던 권미원은 다음과 같이 말한 바 있다. 어떤 장소에 특정적이라는 것은 "제도가 예술의 문화적 경제적 가치를 만들기 위해 예술과 예술 제도의 '자율성'이라는 오류를 파기하고, 그 시대가 가진 광범위한 사회경제적, 정치적 과정과의 관계를 드러내어 예술의 의미를 형성하는 것이며, 제도적 관습의 숨은 작용 방식을 드러내기 위해 그 제도적 관습을 해독하거나 재약호화 하는 것이다"라는 것이다.

권미원이 '장소 특정성'의 사례로 언급했던 마이클 애셔(Michael Asher)의 1979년 작업은 '장소 특정적' 작업이면서 동시에 '상황 특정적' 작업으로도 볼 수 있다. 당시 애셔는 시카고 아트 인스티튜트(Chicago Art Institute)에서 열린 〈73회 미국 전시(73rd American Exhibition)〉에서 미술관 앞에 60년 동안 서 있던 장-앙토안느 우동(Jean-Antoine Houdon)의 〈**조지 워싱턴**(George Washington)〉 **(1917)** 청동상을 전시장 내부로 가져와 전시한 바 있다. 원래 청동 조각상이 놓여있던 위치와 맥락을 자신의 의도대로 바꿈으로써 그

는 전시가 전시만을 위한 순수한 공간 또는 순백의 공간이 아니라 전시가 열리는 장소가 품고 있는 문화적, 역사적으로 특수적인 상황 속에 놓여있으며, 동시에 예술에 대한 관점을 생성하는 곳이라는 점을 강조한 것이다.

이처럼 상황 특정성은 장소 특정성에서 비롯되었으며 장소와 예술 작품이 관계를 맺으면서 드러나는 장소의 비고정적 성격이 상황으로 확대되면서 대두된 개념이다. 주로 1970년대 이후 사회적 이슈에 관심이 많은 작가들이 그 사회적 이슈가 형성되는 장소와 맥락을 활용한 작업을 소개하면서 형성된 개념이라고 할 수 있다.

'상황'을 고려하는 예술가는 사회의 일원으로서 자신의 속한 사회의 정치적 상황이나 문화적 맥락과 갈등 등 현대사회에 대두되는 문제로부터 자유로울 수 없다는 전제에서 출발한다. 그는 문제시되는 상황을 연구하고, 조사하기 때문에 마치 문화인류학자나 민속학자처럼 현장 조사를 마다하지 않는다. 바로 이런 점에서 '상황 특정성'은 개념적 미술의 현상이며, '포스트-스튜디오'와 어느 정도 중첩되는 개념이라고 할 수 있다.

상황 특정성을 지향하는 작가는 그 상황을 조사하면서 사진, 영상을 동원하며, 실제 전시에서는 그 사진과 영상에 설치, 퍼포먼스를 결합한 작업을 보여주기도 한다. 이때 퍼포먼스는 연극, 무용 등 다양한 영역을 포함하며, 설치에는 비디오, 사운드 등 다양한 매체를 활용한다. 따라서 독립된 하나의 예술 작품이 아니라 드러내고자 하는 시간과 공간 속에서 펼쳐지는 사건과 상황을 보여주는 여러 장치를 선택하게 된다. 그 장치는 전통적인 예술에서 사용하던 회화, 조각 등 한정된 재료와 매체가 아니라 가능한 모든 방식, 도구에서 취하게 된다. 작가는 어떤 형식에도 구애받지 않기 때문에 그 선택의 폭은 무한대라고 해야 할 것이다.

George Washington (1917)
https://smarthistory.org/
houdon-george-washington/

상황 특정성을 보여주는 최근의 한 예는 캐나다 작가 마이클 블럼 (Michael Blum)이 진행한 〈케이프타운(Cape Town – Stockholm (On Thembo Mjobo))〉(2007)이다. 스웨덴의 스톡홀름에서 진행된 이 프로젝트는 212 페이지 분량의 소설책 한 권과 50분 분량의 라디오 프로그램으로 구성되었다. 그가 쓴 소설책은 실제로 출판, 판매되었으며, 라디오 프로그램은 실제 라디오에서 방송되었는데, 보통 전시장에서 전시한다는 일반적인 관습을 뛰어넘었다. 그의 소설책과 라디오 프로그램은 작가가 직접 연구한 결과를 토대로 사실과 허구를 넘나드는 이야기로 구성되었고 20세기 후반 스웨덴과 남아프리카 사이에 형성된 역사를 찾아 들여다보는 작업이었다.

그는 이 프로젝트를 위해 여러 번 남아프리카를 방문하여 스웨덴과의 연결고리를 찾고자 했고 특히 흑인 인권운동과 관련된 자료에 몰두했다. 그 결과 역사 기록물, 사진, 편지 등을 수집하였으며 이러한 자료를 토대로 템보 모보(Thembo Mjobo)라고 하는 가상의 인물을 창조하여 그 인물의 관점을 통해 이 자료들을 재해석하면서 동시에 범죄소설과 같은 구조의 책을 썼다. 소설은 막 사망한 한 저널리스트의 유품에서 발견된 녹음테이프에서 시작되는데 그 테이프에는 주인공 템보 모보에 대한 대화가 들어있다. 소설 〈케이프타운〉은 템보 모보가 1949년 태어나서 흑인의 인권 회복을 주장하는 운동가가 되어가는 과정, 소련과 탄자니아를 거치면서 군사훈련을 받고 이후 여러 정치적 활동을 벌이며 곤란을 겪다가 이후 스웨덴에 정착했으며, 스웨덴에서 갑작스러운 죽음을 맞은 후 아프리카의 영웅이 되어간 허구적인 이야기를 풀어간다.

국제 상황주의/기 드보르
Situationist International (1957-1972)/Guy Debord (1931-1984)
: 회복을 위한 무목적 표류 ▼

거리를 거닐어 보라. 자동차의 매연, 지하도의 매캐한 냄새, 포장마

차의 수증기. 그리고 손님을 부르는 상인들. 그 사이를 누비면서 당신은 무엇을 하고 있는가. 출근길에 쫓기듯이 걷고 있는가. 아니면 친구를 만나러 가는 길인가. 어제까지 몰랐던 새로운 상품을 발견했는가.

예술가의 걷기는 보통 사람의 걷기와 달라야 한다. 일상에 쫓기는 걷기가 아니라 어떤 것으로부터 영향을 받지 않고 자신의 의지로 새로운 것을 찾는 경험이 있어야 한다. 바로 자신만의 '상황'을 만들고 그 상황이 주는 새로운 경험 속에서 자신의 존재를 확인해야 건강한 인간이 될 수 있다. 적어도 1950년대 파리의 진보적인 젊은 작가들은 그렇게 믿었다.

그들은 화가, 시인, 음악가, 지식인 등으로 이미 사회가 정한 규범과 관습에 머무르는 예술이 아니라 1950년대 파리라는 거대한 공간을 탐험하면서 얻는 삶과 일상이 창의적 예술과 밀접하게 만나야 한다고 생각했다. 국제상황주의라는 그룹으로 활동했던 그들은 파리의 삶에 잘 적응한 중산층, 즉 부르주아의 삶을 윤택하게 하는 심미적 도구로 변모해 버린 예술을 비판했다. 국제상황주의자들이 주장한 예술은 삶의 복잡한 현실과 격리되어 가는 예술이 아니라 그들의 선배 작가, 특히 다다와 초현실주의 작가들이 시도했던 것처럼, 인간의 부조리한 삶, 폭력적 현실, 미디어의 부상으로 인해 소비가 강조되는 소비사회로의 변화 속에서 상실되는 인간성의 회복을 꾀하는 창의적 활동이었다. 따라서 우리가 보통 말하는 예술, 즉 적절한 크기의 캔버스에 그린 아름다운 풍경이나 과일, 아니면 색 면으로 채워진 추상화는 그저 부르주아 가정의 거실을 채우고 감상하는 소극적 예술이며 국제상황주의자들이 폐기하고자 했던 예술이다.

국제상황주의자들은 적극적으로 삶에 개입하는 예술을 찾기 위해 인간이 살아가는 매일 매일의 삶, 즉 일상성에 주목했으며 그 과정에서 인간의 일상을 채우는 소비재와 인간의 욕망을 부추기는 자본주의 사회와 미디어 사회의 원리를 찾아낸다. 인간의 일상을 지배하는 밥그릇부터 신발까지, 광고부터 영화까지 현대인의 무의식을 지배하는 자본주의 체제하의 소비사회를 비판하기 시작한다.

그들에게 '상황(Situation)'은 자본주의의 스펙터클에 종속되고 지배되는 일상성에서 벗어나는 도구이자 인간의 열정을 회복할 수 있는 분위기로서 인간에게 꼭 필요한 것이다. 그리고 바로 그 '상황'을 옹호하는 일종의 국제적 모임을 지향하고자 '국제상황주의'라는 모임을 만들었다.

기 드보르(1931-1984)는 국제상황주의자 중에서도 이 그룹이 지향한 가치를 일목요연하게 책으로 정리한 이론가이다. 그가 쓴 책 〈스펙터클의 사회(The Society Of The Spectacle)〉(1967)는 미디어가 퍼뜨리는 이미지의 홍수 속에서 인간이 그 이미지를 모방하며 추종하는 사회를 고발한다. 그의 주장에 따르면, 미디어의 영향을 받은 인간은 자신의 외양과 가치관을 미디어가 제공하는 이미지에 맞추어 나가며, 결국 인간은 미디어가 광고하는 상품을 구입하게 된다고 한다. 즉 미디어가 제공하는 스펙터클에 점점 종속적이며 수동적인 존재로 변하고 있다고 지적한다.

그는 자본주의의 냉정한 모습을 비판하고 노동자 계급의 혁명을 부르짖었던 칼 마르크스(Karl Marx)를 추종했으며, 비판적 태도를 바탕으로 팽창하는 1950-60년대 파리의 소비사회를 탐구했다. 그의 저서들은 미디어를 비롯한 현대 권력의 작용을 비판하면서 많은 젊은이에게 반향을 일으켰고 1968년 전 세계에 확산된 학생운동의 직접적 동기를 제공하기도 했다. 1968년 이후에도 그는 일련의 저술, 영화 등을 통해 자신의 철학을 설파하면서 현대사회와 문화에 대한 날카로운 시각을 제시했지만 여전히 변하지 않는 현실에 좌절한 나머지 1984년 자살로 삶을 마감했다.

드보르의 사망에도 불구하고 그의 책과 그 책에 담긴 개념들은 이후에도 꾸준히 예술가와 행동주의자들에게 영감을 주었다. 그중에서도 '표류(Derive)'와 '심리지도(Psychogeography)'는 주목할 만한 개념들이다. 먼저 '표류'는 일상을 지배당하는 현대인을 위한 개념이다. 표류는 견고하게 구축된 도시 공간을 인식하되 그 상황을 기존의 일상 패턴을 따라 경험하는 것이 아니라, 무목적하게, 무계획적

으로 마음이 닿는 대로 걸어 다니는 것이다. 출근하기 위해 또는 시장에 가듯이 목적을 세우고 경험하는 걷기가 아니라 말 그대로 도시 공간의 매력과 새로움에 이끌려 정처 없이 걷고 경험하라는 것이다. 이런 경험을 통해 제도와 구속된 일상으로부터 개인성을 회복하고, 도시 공간의 부속물에서 탈피하여 자신만의 심리적인 자유를 얻을 수 있다는 것이다.

이러한 표류를 지향하는 태도를 '심리지도'라고 불렀다. 드보르의 심리지도는 파리라는 도시 속에서 개인의 주체, 개인적 상상력을 옹호하는 예술가들에 의해 탄생된 비과학적 개념이라고 할 수 있다. 그러나 1960년대 이후 현대사회는 그들이 비판한 모습보다 훨씬 더 강력한 후기자본주의적 소비사회로 변모하였고 이에 따라 사회적 비판의 각을 세우는 예술가들은 국제상황주의가 전개한 심리지도, 표류 등의 개념을 적극적으로 수용하기도 했다. 따라서 개인의 회복을 위한 '상황'의 구축은 여전히 유용한 화두이다.

현재 영국 런던에 '심리지도협회'가 설립되어 있으며, 한국에서는 '플라잉 시티(Flying City)'라는 그룹이 2000년대부터 심리 지도를 전략적으로 취하여 서울의 청계천 일대의 공구상, 시장을 중심으로 서울에 대한 경험을 새롭게 부각하는 작업을 하기도 했다.

> "우리의 주요 생각은 상황을 구축하는 것이다. 즉, 삶의 임시적 환경과 그 환경을 우월한 열정의 상태로 구체적으로 구축하는 것이다. 두 가지 요소, 즉 삶의 물질적 환경과 그 환경이 생성하고 급격하게 변화시키는 삶의 요소들 간에 영구히 상호작용하는 복잡한 상태에 기반을 두고 개입할 수 있는 방법을 발견해야 한다."
>
> (드보르, 1957년 에세이에서)

고든 마타-클락 Gordon Matta-Clark (1943-1978)
: 공간 드로잉과 건축해체 사이 ▼

한 젊은 작가가 빈 건물을 찾는다. 곧 철거될 빈집이나 빈 사무실, 빈 공장 건물, 어떤 것도 마다하지 않는다. 그리고 주인의 사용 허가를 받고 톱과 같은 도구를 사용해 그 건물에 드로잉을 한다. 톱으로 그리는 드로잉이다. 그의 드로잉은 종이에 그리는 평면적 그림이 아니라, 건물에 흠집을 내고 벽이나 바닥을 도려내는 입체적, 공간적 드로잉이다. 나무, 시멘트, 철골 등의 재료로 만들어진 낡은 건물에 가해지는 자르기는 벽과 바닥을 따라 계속되다가 결국 건물을 좌, 우로 가른다. 이러한 자르기는 빈집이라는 방치된 공간이나 쓸모가 없는 공간이라는 기존의 상황을 깨고 새로운 공간적 상황을 만들어낸다. 벽을 잘라내거나 각 층을 막고 있는 바닥을 도려내어 만든 상황이다. 그 젊은 작가가 바로 고든 마타-클락이다.

건물은 한정된 토지에 건축 법규에 따라 지어진 것으로, 일정 기간 사용되고 나면 철거하게 되는 수명을 가진 물질의 결합체이다. 마타-클락은 그러한 건물의 유한한 건축적 공간에 부여되었던 건축의 규범을 깨고 해체하는 동시에 자신의 행위의 장으로 환원시킨다. 주로 수명이 다한 낡은 건물을 골라 그 건물의 현재 여건, 즉 원래의 기능을 상실한 상황을 진단하고 그 상황을 뛰어 넘는 방안으로써 드로잉 즉 자르기라는 행위를 제시한다. 건물에 금을 긋고, 정교하게 건물의 일부분을 잘라내어 원래 건물의 목적과 완전히 다른 구조물로 변환시키는 것이다.

그는 이러한 행위를 '아나키텍쳐(Anarchitecture)'라는 개념으로 설명했다. '아나키(Anarchy)'와 '아키텍쳐(Architecture)'를 조합해서 만든 이 용어는 '아나키(혼돈)'과 '아키텍쳐(건축)'이라는 영어 단어의 의미가 결합되면서 '혼돈의 건축'이라는 의미를 가진다. 건물을 만드는 것이 '아키텍쳐'의 목표라면 '아나키텍쳐'는 건물을 해체하는 것이 목표라고 할 수 있다. 그러나 그 해체는 전문 해체업자가 다른 건

물을 짓기 위해 땅을 정비하는 완전한 붕괴 수준의, 무자비한 해체가 아니라 이미 용도가 끝난 후 방치 상태로 놓여있는 건물, 즉 거의 죽은 건물에 물리적으로 힘을 가하는 부드러운 해체이다. 이미 구축된 건물에서 일부를 제거하고 그 제거 과정에서 선과 면을 통해 빈 공간과 닫힌 공간을 대립시킴으로써 파괴가 창조로 전이되는 해체를 말한다.

〈자르기(Splitting)〉(1974)는 마타-클락의 초기 작업 중에서도 가장 주목을 받았던 것으로 미국 뉴저지의 한 동네에 있던 빈집을 반으로 가른 작업이다. 지금은 사진으로만 남아 있는 이 작업은 평범하기 그지없는 주거용 건물이 좌우로 살짝 분리되어 있는데 시각적으로 낯설면서도 충격적이다. 마타-클락은 이 집의 안과 밖을 수직선으로 자르고 집의 네 모서리 밑 부분의 구조물을 일부 제거하여 잘린 건물이 좌우로 분리되도록 만들었다. 마치 사과가 반으로 잘리듯이 반듯하게 잘린 집은 쉽게 말하면, 마타-클락이 집이라는 버려진 장난감을 가지고 이리저리 조작한 결과물이라고 할 수 있다. '자른다'라는 행위는 단순해 보이지만 원래 형태를 유지하면서 구조적으로 어느 정도의 안정성을 유지한 채 적절하게 자르는 일은 건축에 대해 어느 정도의 지식을 갖추지 않으면 힘든 일이다.

그가 폐기 직전의 건축에 주목하고 일종의 '해체의 미학'을 실행한 것은 우연이 아니다. 그는 원래 코넬 대학교에서 건축을 전공했으며, 그의 아버지는 초현실주의 화가였던 로베르토 마타(Roberto Matta)였다. 예술가 유전자를 가진 그가 1970년대 초 뉴욕의 소호로 진출한 것은 당연한 일일 것이다. 당시 뉴욕의 미술계에는 실험적인 미술이 다수 등장하면서 현대미술의 지형이 빠르게 변모하던 역동적인 시기였고 그는 허름한 창고 지대였던 소호의 예술가들과 어울리며 건축가가 아닌 새로운 미래를 모색했다.

Splitting (1974)
http://www.metmuseum.org/
toah/works-of-art/
1992.5067/

Food
https://en.wikipedia.org/wiki/
FOOD_%28New_York_City_
restaurant%29#/media/
File:Street_view_of_FOOD_
(New_York_restaurant).jpg

그는 소호의 한 대안공간 전시기획자 겸 작가로 활동하기 시작하면서 소호의 버려진 공간에 관심을 가지곤 했다. 그러다가 1971년 여자친구 캐롤라인 구든(Caroline Goodden)의 도움을 받아 식당 〈FOOD〉를 설립하는데 이곳에서 '아나키텍쳐'라는 개념을 얻게 된다. 소호에 젊은 예술가들이 어울리며 저렴하게 식사를 할 만한 공간이 없던 당시 그런 바람을 충족할 만한 공간을 만들자는 취지로 시작되었다. 그러나 이곳은 평범한 식당을 넘어 그의 프로젝트가 된다. 실내 공사, 메뉴 선정, 운영 방식 등에 있어서 기존의 식당과 달리 예술가 공동체 공간 만들기로 진행된 것이다. 실내 공사를 직접 한 마타-클락은 기존의 벽을 잘라내어 공간을 넓히는 작업을 하다가 철거할 벽에 톱으로 흠을 내는 순간 어떤 쾌감과 함께 새로운 착안을 얻게 되었다고 한다. 그것이 바로 해체의 미학을 담은 '아나키텍쳐' 개념이다.

이후 마타-클락은 '아나킥텍쳐'를 기반으로 한 몇 개의 프로젝트를 남겼는데 그중에서도 **〈바로크 오피스(Office Baroque)〉(1977)**는 주목할 만하다. 벨기에 안트워프의 한 건물에서 진행한 이 프로젝트는 그의 마지막 작업이기도 하다. 그는 큐레이터 플로 벡스(Flor Bex)의 초대로 전시에 참여하고자 안트워프를 방문한다. 그리고 그 지역에서 오래된 빈 건물을 찾아낸 후 각 층의 바닥에 물방울, 원형 등 여러 가지 단순한 형태를 톱으로 잘라냈다. 현재 남아있는 사진들을 보면 잘라낸 뒤에 남은 공간을 통해 아래층과 위층이 조금씩 보이고 낡은 건물의 윤곽은 하늘의 색과 대비되어 웅장하면서도 황량한 분위기를 보여준다. 그가 말했던 '아나킥텍쳐'가 큰 스케일로 구현된 것이다. 한 건물이 태어난 시기, 공간, 그리고 그 안에서 살았던 사람들을 뒤로하고 폐기될 순간에 새로운 생명을 부여받은 건물에서 '창조를 위한 파괴'라는 역설적인 표현을 상기하게 된다.

Office Baroque (1977)
https://whitney.org/collection/works/43356

이 작업이 완성된 지 몇 개월 후 마타-클락은 지병으로 사망한다. 그러자 큐레이터 벡스는 그의 마지막 유작을 그대로 보관하여 미술관으로 만들고자 했다. 그러나 건물주의 동의 등 여러 가지 복잡한 상황을 해결하지 못하고 결국 실현되지 못했다. 그 결과 마타-클락의 작업 중에서 지금까지 현존하는 것은 하나도 없으며, 단지 사진과, 그가 잘라냈던 벽, 바닥의 작은 부분들만 남아 미술관에서 전시되고 있을 뿐이다.

> "단순한 자르기 또는 일련의 자르기는 강력한 드로잉
> 장치로서 공간적 상황과 구조적 요소를 재정의할 수 있다."
>
> -고든 마타-클락

안드레아 프레이저 Andrea Fraser (1965-)
:풍자와 냉소의 극본
연출된 상황에서 만나는 미술의 민낯 J

어딘가에서 볼 수 있는 흔한 장면이지만, 과장되거나 거짓된 내용으로 실체를 의심하게 만드는 프레이저는 관습을 비트는 용기만큼 재미와 설득력을 갖췄다. 안드레아 프레이저는 미술관을 중심으로 벌어지는 제도를 비판하려는 의도로 특이한 상황을 스스로 연출하고 연기하는 퍼포먼스 아티스트이며 콘텍스트 아트(Context-Art)-오스트리아 그라즈 신미술관에서 열린 1993년 전시 제목에서 따온 명칭으로 미술 작품 구성 뒤에 놓인 제작의 조건들, 예를 들어, 사회, 정치, 성, 경제적 이데올로기의 관계를 밝히고 지적하는 데에 초점을 맞춘다-에 기초한 작가이다. 그녀는 미술이 절대로 독자성을 가질 수 없기에 제작 과정에 침투한 외적 상황을 연구함으로써 궁극적으로 제도 비판을 지향해야 한다고 주장한다. 미술관 건물을 포함하여 운영, 평가, 전시 등을 풍자하고, 예술 작품의 제작과 작가의 선택이 제도에 종속되면서 자율성을 상실하는 과정을 드러내려고 한다. 유머와 냉소로 무장한 그녀는

이전의 제도 비판적 작품과 달리, 형식과 표현에서 새로운 시도를 보여주며, 2세대 제도 비판 작가로 불린다. 현재 미국 UCLA 미술대 교수로 재직 중인 프레이저는 몬타나 빌링(Billings) 출신으로 캘리포니아 버클리에서 성장했고, NYU, 휘트니 미술관 독립 연구프로그램(Independent Study Program)과 뉴욕 스쿨 오브 비주얼 아트(School of Visual Arts)에서 수학했다.

1980년대 미국 미술대학들은 개념미술의 영향 하에 있었고, 많은 젊은 작가들은 그의 일환으로 제도 비판을 선택했다. 이들은 미술에 대해 질문하는 메타-아트(Meta-Art)의 전통 안에서 예술 작품의 존재와 유통, 비판과 수용, 상업화와 판매 등의 문제들을 지적했다. 프레이저 역시 이 모든 제도의 정점에 있는 미술관을 중요한 비판의 대상이자 작품 제작의 환경으로 간주했다. 작품의 평가와 전시에 내재된 허위의식을 지적한 그녀의 대표작 〈미술관 하이라이트: 전시 소개 (Museum Highlights: A Gallery Talk)〉(1989)는 필라델피아 미술관의 도슨트(미술관이나 박물관에서 구두로 관객들에게 작품과 관련된 여러 사항들을 설명해 주는 인물), 제인 캐슬톤(Jane Castleton)으로 분한 작가가 실제 관객들 앞에서 엉뚱한 내용을 말하면서 미술가의 의도와 작품을 설명하는 제도를 풍자했다. 프레이저는 이 작품을 위해 미술관의 안내문, 자료집, 연간 리포트 등에서 문구들을 발췌해서 스스로 대본을 제작했다.

예를 들어 식수가 나오는 식음대(Water Fountain) 앞에 서서 "놀라운 경제적 기념비로, 고도로 양식화된 형식의 극단성과 대조를 이룬다"라든가, 미술관 카페테리아에 들어가면서 "(이곳이) 혁명 직전 식민미술의 절정을 보여준다. 이곳은 미국 전체 방들 중 가장 훌륭하고 세련된 것으로 이해되어야 한다....이 방이 당시 우리나라의 대통령이자 총사령관이었던 조지 워싱턴이 자주 오던 방이다"라고 웅변하듯

Museum Highlights: A gallery talk (1989)
http://www.tate.org.uk/art/artworks/fraser-museum-highlights-a-gallery-talk-t13715
(file source: 테이트모던)

말한다. 또 미술관 화장실에서는 그곳이 미의 절정인 듯 설명하기도 한다. 프레이저는 도슨트가 쓰는 과장된 화법, 미적 취향의 강요, 잘못된 정보 등을 그대로 보여준다. 전시 소개의 진부함, 정해진 방식의 단어와 문구들, 그리고 일방적으로 주입하려는 태도 등을 연기함으로써 작품을 재현하고 전달하는 과정에 놓인 권력의 허상을 풍자했다. 또 도슨트의 보편적 이미지인 중산층 백인이 아니라 라틴계 여성으로 분해서, 유럽 미술을 설명할 때 "빈곤의 문화...나쁜 가난뱅이... 제대로 따라오지 못하는...하급 중의 하급" 등의 단어를 사용함으로써 지역, 인종, 계층에 대한 서열적, 차별적 사고를 과장되게 드러냈다.[18]

이 작품은 미술관이 하나의 제도로서 생산하는 정보, 미학, 가치 기준 등이 권력화 되어가는 모습을 지적한다고 평가받았다. 평범해 보이는 도슨트의 역할을 통해서 작품과 관객 사이에 개입하는 전시의 관습적 모습을 드러내고 임의로 모인 대중 앞에서 연기를 펼치는 방식은 기존의 퍼포먼스와 구분되는 것이었다.

마이카 미술(MICA)재단의 커미션으로 제작된 작품 **〈공식 환영 인사 (Official Welcome)〉(2001/2003)**에서 작가는 평론가, 큐레이터, 소장가 등이 온갖 미사여구를 동원하여 10명의 작가를 수상자로 소개하고, 수상 작가가 그에 대해 연설하는 상황을 모놀로그 형식으로 연기한다. 대본은 클린턴 대통령의 연설, 미술 잡지의 리뷰, 작가 인터뷰, 평론 등에서 발췌하여 만들었다. 이 작품 안에서 미술 딜러, 큐레이터, 작가들이 어떻게 서로 관계를 맺고 있으며 어떤 식으로 평가하고 그 수위를 조정하며 서로의 역할을 담당하는지를 드러내려 했다. 상호 의존적이고 정치적인 관계를 통해 제도와 자본의 결탁이 그녀의

18 Andrea Fraser, "Museum Highlights: A gallery Talk," *October* 57, 1991.

Official Welcome (2001)
https://www.artic.edu/artworks/193360/
official-welcome

퍼포먼스 안에서 풍자적으로 가시화되었다.

프레이저는 미술 시상식의 지나친 칭찬과 틀에 박히고 진부한 소개 멘트를 흉내 냈다. 또한 각각의 유명 작가들을 상정하여 그들에게 자주 부여되는 내용과 의미를 재현하고, 누구인지 알 수 있도록 구체적으로 연기했다. 이 작품에서 가장 많이 주목받은 부분은, 포스트-페미니스트 미술 스타(바네사 비크로포트)를 연상시키는 장면으로, 프레이저는 연설 도중 옷을 모두 벗었다. 비크로포트는 명품사의 후원을 받거나 누드의 여성 모델들을 세워놓는 퍼포먼스로 유명하다. 프레이저는 유명 브랜드의 속옷(thong), 브라와 하이-힐을 보이며 "나는 오늘날의 사람이 아닙니다. 나는 미술계의 오브제입니다."라고도 말했다.[19] 작가가 처한 평가와 현대미술 이론에 수반된 여러 논의들을 부각시킴으로써 특정 인물과 작품이 역사화 되는 과정을 비판했다. 정형화된 가치평가 방식과 권력의 존재 비틀기는 개념미술에서 자주 등장하는 화두였다. 프레이저는 퍼포먼스와 영상, 자신이 쓴 대본을 이용하여 새로운 형식을 시도했고, 능청스러운 연기와 과장되고 고압적인 표현을 통해 큰 호응을 이끌어냈다.

〈꼬마 프랭크와 그의 잉어(Little Frank and His Carp)〉(2001)는 빌바오 구겐하임 미술관의 오디오 투어 내용을 들으면서, 미술관 건물의 기둥을 이용하여 자신의 엉덩이를 애무하고 마치 은밀한 관계를 하는 듯 퍼포먼스를 벌인 작품이다. 미술관 오디오 가이드에 의하면 이 건물의 디자이너이자 세계적 건축가 프랭크 게리(Frank Ghery)가 어릴 적 잉어로부터 건축적 영감을 받았다는 일화가 나오는데, 프레이저는 '물결같이 부드럽고 곱게 꺾여있는 기둥에서 기쁨, 만족을 느낄 수 있다'는 등의 설명 문구가 마치 성적 표현을 연상시킨다고 해

19 바네사 비크로프트(Vanessa Beecroft)를 흉내 낸 듯한데, 뉴욕 구겐하임 전시에서 구찌 하이힐에 끈 수영복 차림의 모델들을 세웠던 작품을 연상시킨다.

Little Frank and His Carp (2001)
https://www.macba.cat/en/art-artists/artists/fraser-andrea/
little-frank-and-his-carp
(file source: Museu d'Art Contemporani de Barcelona)

석했다. 하체를 드러낸 옷차림과 퇴폐적인 자세로 프레이저는 과장되게 미화된 작가와 작품에 대한 설명과 미술관이 부여한 권위적 텍스트를 조롱했다. 이 작품은 건축물을 대상으로 퍼포먼스 한 드문 예이기도 하다.

〈**무제(Untitled)**〉〈2003〉는 프레이저가 어느 개인 소장가와의 성교 장면을 녹화한 것으로 이 남성은 프레이저에게 약 20,000달러(약 2천8백만 원)을 지급하고 작업에 참여했다. 프레이저는 작가란 결국 클라이언트, 작품 구매자의 요구와 취향에 맞게 서비스하는 것이라고 규정하고, 그것의 구체적 실천으로 성행위를 선택했다. 이 둘은 작품에서 '상상할 수 있는 모든 체위'를 동원하면서 각자의 욕망을 발현했다고 프레이저는 설명했는데, 이것이 진정한 '상호작용 미술(Interactive Art)'이라고 할 수 있는지는 의문이다.[20] 이 과정을 녹화한 60분짜리 DVD 5개를 제작한 후, 3개는 개인 소장가들에게, 1개는 이 남성이 가졌다. 프레이저는 예술가의 작업이 용역이라고 간주했다. 결국 소장가와 예술가는 작품을 매개로 서로 원하는 각각의 욕구를 투영하고, 경제적으로 또 심리적으로 다양한 상호성을 보상받거나 획득한다는 점에서 이 작품이 상징성을 갖는다고 할 수 있다. 예술 작품인지, 성인물인지, 개인의 사적인 범주인지 공론화 대상인지, 모호한 경계들이 작품 안에 섞여 있다. 예술을 파는 것이 일종의 매춘과도 같다는 메타포를 암시하고, 매춘이 투기적 개인 자본을 통해 생긴 것처럼 미술의 제도적 성격에 비견될 수 있을 뿐 아니라, 소장가(후원자)가 지불한 금액에 대한 일종의 서비스

20 Guy Trebay, "The Way We Live Now: 6-13-04: ENCOUNTER; Sex, Art and Videotape," *New York Times Magazine*, 2004.6.13. 필자는 이 작품을 비판적으로 바라보았다.

 Untitled (2003)
https://s3-us-west-1.amazonaws.com/topmensmagazine/assets/img/uploads/2016/06/12-Andrea-Fraser.jpg
(file source: top men's magazine)

 Untitled (2003)
https://whitney.org/collection/works/45058
(file source: 휘트니 미술관)

라는 점에서 상호 관련성을 갖는다고 작가는 주장했다.[21]

"우리가 예술에서 기대하는 것들, 소장가가 원하는 것, 관객이 원하는 것, 작가가 소장가로부터 원하는 것 등을 담은 것이 나의 작품이다." "단순히 경제적인 것만이 아니라, 개인적, 감정적, 심리적인 애정을 원한다."라고 작가는 말했다.[22] 프레이저는 트레이시 에민, 바네사 비크로포트 등과 함께 제3세대 포스트-페미니스트 작가로 지목되기도 한다. 이분법적인 성 구분보다는 남성과 권력의 숨겨진 연결을 비판적으로 바라보고 이에 대한 자신의 시각을 드러내 왔다고 평가받는다.

그녀는 페미니스트 그룹 V-Girl(1986-96)을 창시하고, 프로젝트 베이스 예술가 그룹 〈기생충(Parasite)〉(1997-98) 구성원으로 참여했고, 1994-2001년 사이에 미국과 유럽 8개 장소에서 순회 전시한 《용역(Services): Working-Group Exhibition》을 구성했다. 작가는 1992년 버클리 미술관, 뮌헨 쿤스트베라인(Kunstverein)(1993), 베니스비엔날레(호주관 1993), 휘트니비엔날레(1993), 베를린 쿤스트할레(Kunsthalle Bern)(1998), 미국 뉴 뮤지엄 (1986), 필라델피아미술관(1989), 뉴욕 현대미술관(MOMA), 엘에이 현대미술관(MOCA), 디아 파운데이션(Dia Art Foundation), 파리 퐁피두, 마이카 파운데이션(MICA Foundation NY)(2001), 런던 화이트채플(Whitechapel) 등지에서 퍼포먼스와 전시를 개최했다. 『아트인 아메리카』, 『옥토버』 등에 자신의 퍼포먼스와 에세이 대본들을 출판하기도 했다.

프란시스 앨리스 Francis Alÿs (1959-)
: 위트와 상상력의 걷기 Ⓨ

프란시스 앨리스는 벨기에 출신으로 멕시코를 기반으로 활동하면서

21 Fraser, "How to provide an Artistic Service: An Introduction,"(1994) Zoya Kocur and Simon Leung eds., *Thoery in Contemporary Art since 1985* (Blackwell Publishing, 2005).

22 Praxis, "Andrea Fraser," *The booklyn Rail*, 2004. 10.1.

정치, 문화가 빚어내는 경계와 그 경계를 넘어설 수 있는 개인의 노력을 보여주는 작가이다. 이탈리아 베니스에서 건축가로 활동하던 그는 1986년 지진 사태 이후 재건 사업을 하는 NGO와 일하기 위해 멕시코를 방문했다가 정착하게 된다. 3년간의 계약이 끝나고 유럽으로 돌아갈 수 있는 서류 미비로 멕시코를 떠나지 못하게 된 것이다. 그는 수도 멕시코시티의 길거리와 광장을 돌아다니며 처음으로 건축이 아닌 자신만의 예술을 시도하게 된다. 1993년부터는 완전히 건축을 그만두고 예술가로 변모하게 된다.

그는 건축 전공자답게 도시의 맥락 속에서 사람들의 행태를 관찰하기 시작했고 모국과 다른 문화와 사람들을 이해하며 자신을 '전(前)유럽인'이라고 불렀다. 특히 그의 '걷기(Paseo)' 방식은 그를 예술가로 만든 행위라고 할 수 있다. 그는 멕시코시티를 걸어서 돌아다니며 일련의 단순한 행위를 하곤 했다. 자석으로 된 강아지를 줄에 매달고 끌면서 길거리의 금속을 무작위로 모으기도 하고, 페인트 통에 구멍을 내고 걸어 다니며 페인트가 길 위에 떨어지도록 하거나, 얼음덩어리가 다 녹을 때까지 밀면서 거리를 돌아다니기도 했다. 1990년대 이어진 이런 퍼포먼스는 특별히 관객이 없이 진행되었고 사진이나 영상으로 기록했다.

거칠면서도 역동적인 도시 속에 개입하는 이러한 퍼포먼스는 단순한 행위와 간결한 메시지가 결합된 '시적(Poetic)' 순간들로 해석되면서 일찍이 글로벌 미술계의 주목을 받은 바 있다. 그의 작업은 한국의 광주비엔날레, 베니스 비엔날레 등 세계 현대미술의 주요 장을 통해 소개되었고, 그의 유명세가 높아지면서 작업의 배경도 멕시코를 벗어나 세계 여러 지역으로 확산되고 있다.

2016년 앨리스는 서울의 아트선재에서 국내 최초로 개인전 〈지브롤터 항해일지(The Logbook of Gibraltar)〉를 열고 변화된 작업의 방향을 보여주었다. 이 전시에는 아프리카와 유럽 사이에 있는 지브롤터 해협에 다리를 놓는 작업 〈강에 이를 때까지 다리를 건너지 마세요(Don't Cross the Bridge Before You Get to the River)〉(2008)

와 〈다리(Bridge/Puente)〉(2006)를 중심으로 경계에 도전할 수 있는 인간의 순수하면서도 시적인 용기를 선명하게 보여주었다.

〈강에 이를 때까지 다리를 건너지 마세요〉는 지브롤터 해협의 역사적, 지정학적 상황에 주목한 작업이다. 이 해협은 지중해와 북대서양을 잇는 지점으로 스페인 남단 끝에 있는 지브롤터의 이름을 땄다. 영국은 18세기 초반 지브롤터를 선점한 후 지금까지 통치하고 있으며 반대편인 아프리카 쪽에는 모로코가 있으나 해협에 면한 도시 세우타(Ceuta)를 스페인이 통치할 만큼 영국과 스페인은 이 지역을 두고 긴장 관계를 유지해 왔다. 18세기 이후 이 해협은 유럽의 해상무역, 관광의 요지로서 기능하고 있으나 유럽의 상황 변화에 따라 전쟁과 갈등에 처하기도 했다.

〈강에 이를 때까지 다리를 건너지 마세요〉는 2008년 8월 여름날 13 킬로미터 떨어진 양쪽 해안에 사는 아이들이 저마다 신발로 만든 배를 들고 바다로 들어가 서로를 만나러 가는 이벤트였다. 어른들이 이해관계에 따라 만든 국경과 거리를 아이들의 동심으로 넘을 수 있다는 상상을 담은 시도였다. 작업은 두 개의 영상으로 시작되는데 각각의 해안에서 본 바다가 나오다가 아이들이 한 줄로 서서 손에 신발 배를 들고 바다로 걸어 들어가는 영상이다. 그러나 만날 수 있다는 희망에도 불구하고 정작 아이들이 만나는 장면은 나오지 않는다. 그럴 수밖에 없는 것이 지브롤터의 해협의 수심은 수십 미터에서 수백 미터에 이르기 때문에 아무런 수영 장비 없이 간 아이들에게는 벅찰 수 있다.

그의 영상에는 아이들이 등장하지만 현실에서 필사적으로 지브롤터 해협을 건너려는 사람들은 이민자들이다. 특히 여름에는 파도가 잔잔한 편이어서 유럽으로 떠나려는 아프리카인들이 많다. 유럽으로 가려는 불법 이민자들 대신에 아이들의 천진난만한 모습을 포착한 앨리스의 작업은 곤경과 절박한 상황을 위트와 상상력으로 비틀고 있다. 작품의 제목 역시 영어에서 종종 언급되는 'Don't Cross The Bridge Until You Come To It(미리 걱정을 하지 마라)'을 차용하고 있는데 꿈과 현실 사이에서 포기하지 말라는 메시지와도 같다.

이 작업보다 몇 년 앞서 나온 〈다리〉는 쿠바의 하바나와 미국의 키웨스트 사이의 바다를 건너려는 프로젝트였다. 2005년 앨리스는 미국 플로리다로 가려는 쿠바의 난민들 뉴스를 접하고 여기서 영감을 얻었다. 미국 이민법상 난민들이 배 위에서 적발되면 쿠바로 돌아가야 하지만 미국 땅에 발을 디디면 난민 지위를 인정해 준다. 그런데 그 뉴스에 나온 난민들은 플로리다에 딸린 섬으로 가는 다리에서 붙잡혔는데 이때 그 다리를 바다의 일부로 봐야 할지 아니면 땅의 일부로 봐야 할지 논란의 대상이 된 것이다.

앨리스는 이듬해 하바나와 키웨스트의 어민들을 초대한 후 미국과 쿠바를 잇는 인간 다리를 만들고자 했다. 그러나 두 국가의 국경을 넘는다는 것 자체가 예민한 문제였기 때문에 참가자들에게 정확히 배로 무엇을 만들지는 설명하지 않았다. 다행히도 배를 가진 어민들이 나왔고 낡은 어선부터 세련된 요트까지 다양한 배들이 등장했다. 하바나 쪽에서는 100여 척의 배가, 그리고 키웨스트 쪽에서는 30여 척의 배가 나왔으나 실제 바다를 연결하기에 턱없이 부족한 숫자의 배들이었다. 도착한 어부들이 한 열로 줄을 만들었으나 국경을 넘는 다리를 세우는 것보다는 국경을 넘는 꿈을 협업으로 실현할 수 있다는 가능성과 제스처를 보여주는 것으로 마무리하게 된다.

"예술가의 서사가 가진 핵심은 다소 제한적이죠. 결국 한 줌의 강박과 관심으로 귀결되곤 합니다. 예술가는 그것들에 접근하는 각도를 다양하게 만들 뿐입니다. 주장을 하고 동시에 그 주장이 궁극적 결과로 이어지도록 개방하는 것은 큰 성취입니다. 5년이 걸리든 50년이 걸리든 마찬가지입니다. 자신의 핵심 주장을 선택하다가 실수하는 경우도 분명히 있을 겁니다. 그러나 계속 나아가다 보면 계속 발전시키고 지탱할 잠재력이 있는지 어느 정도는 알게 됩니다."

(2011년 칼라 패슬러(Carla Faesler)와의 작가 인터뷰)

4. _____

아카이브/컬렉션
Archive/Collection

자유로운 수집, 아카이브 ☒

주변에서 볼 수 있는 물건이나 자료를 모으는 것은 사람의 습성 중 하나이다. 보통 작가의 작업실에는 오랫동안 간직한 작품과 습작뿐만 아니라 이런 저런 물건과 책, 신문 등이 쌓여있다. 그러한 물건은 일상에서 흔히 접하는 것이기는 하지만 작가에 의해 선택된 것들로 단순한 물건이 아니라 그 작가의 의식을 드러내는 것들이다.

우연히 주워 온 것이든, 공들여 사 온 것이든 예술가가 직접 모은 것들을 활용하여 작품을 만드는 것은 미술의 역사에서 오랜 관행이다. 100여 년 전 입체파 작가 피카소와 브라크가 벽지와 신문지를 찢어서 종이 위에 배열하는 콜라주(Collage)를 시도하면서부터라고 할 수 있다. 20세기 모더니즘 미술의 전개 과정, 특히 모더니즘 회화의 역사에서 콜라주는 유화물감으로부터 벗어나는 출구를 찾은 혁명적인 발상이었다. 캔버스 위에 물감을 칠해서 그림을 그리던 회화의 관습을 버리고 신문지 조각, 벽지 조각을 잘라 자유로이 붙이는 행위는 이질적인 물질 또는 물건을 평면으로 끌어들임으로써 회화의 순수성을 포기하는 일이었다. 또한 캔버스 위에 작가의 시선으로 여과된 형상을 재현하는 대신에 신문의 글자, 벽지의 문양을 통해 공간의 평면성과 추상성을 지향하기 시작했다. 이런 시도는 후에 사진, 대중잡지에서 오려낸 인쇄된 사진 등을 활용한 포토콜라주(Photo Collage)로 확장되었고 더 나아가 포토몽타주(Photomontage)와 함께 베를린 다다(Dada)의 대표적인 제작 방법으로 자리를 잡았다.

이와 유사하게 앗상블라주(Assemblage)는 주로 일상에서 발견할 수 있는 물건들을 모아 입체적으로 만든 것이다. 피카소뿐만 아니라 다다와 초현실주의 작가들이 종종 자신이 사는 일상 환경에서 접하는 물건의 맥락을 바꾸어 낯선 형태로 제시하곤 했으며 그 결과 관객에게 신기함과 놀라움을 주곤 했다. 이후 기존의 물건이나 자료를 활용하는 태도는 1960년대 프랑스의 누보 레알리즘(Nouveau Realism), 미국의 팝아트로 이어졌으며, 대량생산과 대량소비의 체제 속에서 쓰

레기를 양산하는 소비사회와 문명의 이기적 발전을 비판적으로 보는 작가들에게 주요한 창작 방법이 되었다.

물건이나 자료를 수집하는 행위의 범위나 규모가 위의 사례보다 집요하고 오랜 기간에 거쳐 진행되는 경우도 있다. 변기를 이용한 〈샘(Fountain)〉(1917)으로 잘 알려진 마르셀 뒤샹(Marcel Duchamp)은 평소에 자신의 생각, 정보를 메모지에 적는 경우가 많았다. 그 메모지를 모아서 후에 작업에 쓰기도 했는데, 말 그대로 종이에 손으로 쓴 메모들을 그대로 상자에 담아 발표한 것이다. 일련의 '상자' 형식의 작업으로 발표된 〈1914년 상자(The Box of 1914)〉, 〈녹색 상자(Green Box)〉 등은 모두 메모지와 드로잉을 모아서 복제한 후 수백 점의 한정판으로 제작한 것들이다. 그중에서도 〈여행용 가방(Box in a Valise)〉은 백미라고 할 수 있다. 이 작업은 1935년 이전에 제작한 자신의 작업을 모두 소형 미니어처로 제작하여 특별히 제작한 상자에 담아 여행용 가방으로 만든 것이다. 위에서 언급한 〈샘〉을 비롯하여 뒤샹의 모든 작업이 그 안에 들어 있다.

물건이나 자료를 모은 예술가의 '아카이브'는 과학자나 사서의 수집이나 아카이브와는 다르다. 실험실의 과학자나 도서관 사서의 아카이브가 기존의 학문이 제시하는 분류체계에 맞추어 자연에서 찾은 물건이나 책을 질서정연하고, 논리적으로 정리하고 있다면, 예술가의 아카이브와 컬렉션은 일상 세계의 상식적인 또는 단순한 정보전달을 거부하고 주관적인 선택을 통해 형성된다. 전자가 인과관계를 추구하는 합리주의적 모더니즘의 표상이라면, 예술가의 아카이브에 정리된 사물과 자료는 상상력을 따라 자유롭게 배열되어 특이하면서도 무질서하거나, 상식적인 맥락을 벗어나는 경우가 많기 때문에 예술적 모더니즘의 결과라고 할 수 있다.

실험실과 도서관은 18, 19세기 근대 유럽에서 확고한 형태로 자리를 잡으면서 지식과 연구의 전당이 되었다. 20세기 초반 예술가는 이러한 모더니즘의 질서화, 체계화의 과정에 의심을 품고 지나친 논리화와 맹신을 거부하고 그 이면을 보기 시작했다. 즉 모더니즘이 억압

했던 주관적이며 감성적인 영역, 개인의 자유로운 연상, 무의식적 선택, 심지어 금기시된 이미지와 물건에 대한 욕망 등을 모두 허용하게 되는데 결국 예술가의 아카이브는 그러한 시선을 통해 찾은, 또는 기록한 창의적 실험실과 같은 것이다.

수집과 아카이브는 호기심 많은 근대인의 자기표현 방법이었으며, 근대 예술가에게도 마찬가지였다. 따라서 이러한 방식이 20세기 미술에서 주요한 창작 방법이 된 것은 놀라운 일이 아니다. 위에서 언급한 큐비즘 작가 이외에도 다다, 러시아 구축주의, 초현실주의 등 주요 미술 사조에 속했던 작가들이 마치 도서관의 사서나 연구실의 자료정리 담당 직원처럼 사물과 자료를 수집하고 분류하며 자신만의 독특한 세계를 보여주곤 했다. 미국의 초현실주의 작가로 분류되는 조셉 코넬(Joseph Cornell)은 미국에 온 뒤샹의 〈여행용 가방〉을 본 후 상자 안에 인형, 공 등 여러 가지 '파운드 오브제(Found Object)'를 넣어 초현실주의적으로 낯설면서도 기이한 환상의 세계를 만들기도 했다.

철학자 데리다(J. Derrida)는 그의 저서 〈아카이브 열기(Archive Fever)〉(1996)에서 이러한 아카이브에 대한 탐구에 대해 설명한 바 있다. 그는 인간의 의식 아래에 억눌린 기억의 유동성과 무의식의 작용에 주목하고 그 무의식의 위협을 받거나 예견치 못한 결과를 낳기도 하는 정신분석의 '아카이브'에 대해 설명하면서 인간이 숭배하는 기존의 이성중심주의의 이면에서 작용하는 이성의 권위를 해체하는 현상이 있다고 했다. 또한 스벤 스피커(Sven Spieker)는 저서 〈빅 아카이브(Big Archive: Art from Bureaucracy)〉(2008)를 통해 잘 정리된 체계를 상징하는 '아카이브'와 달리 20세기 초반 근대미술에서 우연과 상황의 변화를 반영하면서 모더니즘의 비이성적 측면을 부각한 예술가의 '아카이브'적 작업을 설명한다. 그는 최근의 현대미술에 보이는 '아카이브' 또는 컬렉션과 같은 작업 역시 그러한 과거 예술가의 작업에 대한 반응이라고 본다.

마르셀 뒤샹 Marcel Duchamp (1887-1968)
: 메모 상자부터 여행용 가방까지 🅨

뒤샹은 레디메이드를 시작한 작가, 그리고 개념적 미술의 선구자로 알려져 있다. 그러나 이러한 명칭 이면을 들여다보면 뒤샹은 집요하면서도 꼼꼼하게 새로운 생각, 새로운 개념, 새로운 발견을 찾는 사람이라는 것을 알게 된다. 그는 어떤 계기로 인해 얻은 단순한 생각, 착상, 아이디어, 지식을 작은 종이에 그리거나 메모한 후 버리지 않고 모아두곤 했다. 때로 그 메모를 토대로 새로운 작업을 만들기도 하고, 일정 기간의 메모를 모아 책으로 엮거나 상자 형식의 출판물로 만들기도 했다. 그야말로 '모으기'와 창작을 연결할 줄 아는 작가이다.

뒤샹에게 메모와 드로잉은 일상화된 행위였으며, 그 일상 속에서 진행된 지속적인 모으기와 아카이빙은 자신의 창작을 체계화, 조직화하려는 시도였다고 볼 수 있다. 수집하는 주체로서 뒤샹은 자신이 모은 생각을 '상자'라는 형식과 명칭으로 조직화한 것이다. 〈1914년 상자(The Box of 1914)〉(1914)는 16개의 메모와 1개의 드로잉을 모은 작업으로 뒤샹의 소위 '상자' 시리즈 중 첫 번째에 속한다. 여기에 담긴 대부분의 메모는 당시 그의 생각을 적은 것을 그대로 복제한 것이고, 1개의 드로잉은 연필로 그린 오리지널로 자전거를 타고 가는 한 남자를 묘사하고 있는데 〈태양 아래 조수를 보내기〉라는 제목을 달고 있다. 이 드로잉은 자전거가 널리 보급되고 있던 당시에, 자전거 문화 속에서 고군분투하는 한 젊은이를 간결하게 그린 드로잉이다. 이 드로잉은 뒤샹이 자전거 바퀴를 주워 최초의 레디메이드 〈자전거 바퀴〉(1913)를 만든 사건이 그냥 일어난 것이 아니라 당시의 이러한 자전거 문화의 단편을 반영한 것이라는 것을 보여준다.

The Box of 1914 (1914)
https://farticulate.files.wordpress.com/2011/02/fig-2.jpg

뒤샹의 작업 〈녹색 상자(Green Box)〉(1934-40)는 1912-1917년 사이의 메모 93매를 모아 제작한 것이다. 대부분은 뒤샹의 대표적인 작업이자 해석이 분분한 대형 유리 작업, 〈대형 유리(The Large Glass)〉(1925)를 준비하면서 작성한 메모이다. 기계를 통해 남성과 여성의 성적 긴장과 유혹의 메커니즘을 풀려고 했던 뒤샹이 생각날 때마다 적은 기록들이다.

이 상자형 아카이브 작업은 특별한 순서 없이 앨범 형식으로 되어 있으며 1개의 상자 원본을 두고 그 안의 내용을 복제해서 수백 점의 한정판 상자로 만들었다. 원래의 메모를 그대로 복제하기 위해 원본 메모와 같은 종이에 같은 종류의 잉크를 사용하여 판화 제작소에서 직접 제작하곤 했다. 이때 그가 젊은 날 배워두었던 인쇄 기술이 도움이 되었다고 한다. 이렇게 모은 뒤샹의 아카이브는 책, 출판, 예술 작품의 경계를 무너뜨리고 그 관계의 연결을 느슨하게 만들었다. 스스로 예술가 집단과 어느 정도 거리두기를 두고 기존의 예술 개념을 거부하고 자신만의 창의적 사고를 쫓았던 뒤샹의 태도를 고스란히 반영하고 있다고 하겠다.

뒤샹의 아카이브형 작업 중에서도 가장 주목할 만한 것은 **〈여행용 가방(Box in a Valise)〉(1941)**이라고 할 수 있다. 이 작업은 1935년 이전에 제작한 자신의 작업을 모두 소형 미니어처로 제작하여 여행용 가방 안에 모은 것으로 회화와 오브제 등 총 69점의 복제물이 들어있으며, 1개의 오리지널 작품이 들어 있다. 이 상자는 열어서 내부의 구조를 펼쳤을 때 모든 작업을 한눈에 볼 수 있고, 차곡차곡 접으면 하나의 가방으로 들고 다닐 수 있도록 고안되었다. 그의 레디메이드로 유명한 〈샘〉, 입체파의 영향을 받은 〈계단을 내려오는 나부〉 등 뒤샹의 모든 작업이 이 안에 들어가 있다. 상자는 손으로 들고 다니는 가죽가

Box in a Valise (1941)
https://www.moma.org/interactives/exhibitions/1999/
muse/images/duchamp_boite.jpg

방에 들어가도록 특수하게 고안되었다.

1930년대에 첫 구상에 착수한 후 1938년부터 본격적으로 제작하기 시작한 〈여행용 가방〉은 뒤샹이 이후 사망할 때까지 총 300여 점 넘게 제작되었으며, 뒤샹의 사망 후 발견된 〈에탕 도네〉를 빼고 나면 사실상 뒤샹의 경력에서 말기에 속하는 한편 최후의 작업이라고 할 수 있다. 그가 1968년 사망 시까지 거의 30년에 걸쳐 지속적으로 몰두한 작업이기도 하다. 따라서 개인의 자유를 존중하고, 생계를 위해 도서관 사서, 체스 선수, 프랑스어 가정교사, 아트 딜러 등 다양한 직업을 전전하면서도 어디에도 종속되고 싶어 하지 않았던 예술가 뒤샹에게 〈여행용 가방〉은 자신의 창작물 모두를 자신의 손으로 통제하고자 만들어낸 개인 미술관이나 다름없다.

또한 뒤샹이 1차 세계대전과 2차 세계대전을 겪으며 파리, 뮌헨, 뉴욕, 부에노스아이레스 등 대서양을 가로질러 옮겨 다니면서 유럽과 미국 어디에도 정착하지 못했던 삶이 〈여행용 가방〉에 그대로 반영되어 있다고 하겠다. 프랑스에서 태어나고 프랑스에 묻혔지만 실제로 그는 삶의 상당 부분을 미국에서 보냈고 작업의 대부분도 미국의 후원자들 도움으로 제작되었다. 이주가 빈번한 삶 속에서 지인과 컬렉터에게 떠나 버리는 작업을 한군데에 모을 수 없다면 그것들의 복제품을 모아 자신만의 아카이브를 만들어야 하겠다는 생각에 도달한 것 같다. 그런 면에서 뒤샹의 〈여행용 가방〉은 흩어져 간 자신의 작업들을 모은 이동할 수 있는 미술관이라고 할 수 있다.

> "나는 새로운 그림을 그리는 대신에 내가 좋아해서 모은 회화와 오브제를 가능한 한 작은 공간에 재생하고 싶었네. 어떻게 접근할 지 몰랐지. 처음에 책을 내려고 생각했으나 마음에 들지 않았어. 후에 나의 모든 작업이 수집된 작은 미술관, 말하자면 들고 다닐 수 있는 미술관처럼 만든 상자이면 좋겠다는 생각이 들었지."
>
> (뒤샹, 1955년 인터뷰)

송동 Song Dong (1966-)

: 깔끔하게 정리된 잡동사니들,
병적인 수집이 보여준 물질의 의미 **J**

값비싸고 귀해서 모은 게 아니라, 버리지 못해서 모으는 사람도 있다. 송동은 중국의 문화 대혁명이 시작되던 해에 태어났다. 그는 급변하는 중국의 정치적 상황과 개인의 삶을 주제로 다루고, 설치, 퍼포먼스, 뉴미디어 등 새로운 매체를 적극 활용한 중국 아방가르드 미술 운동의 기수이자, 중국 개념미술의 대표적 작가이다. 문화 대혁명 당시 재교육 수용소로 보내진 아버지의 부재로 인해, 당시 경제적 책임을 지고 있던 어머니와 자신의 예술가적 삶에 대한 격려와 소통을 해나갔다. 일찍부터 미술에 소질을 보여 상해의 《중국 유화전》에 선정되고 국전에 출품하기도 했다. 미술학교 재학시절인 1989년 천안문 사태가 발생하자 큰 충격을 받은 작가는 같은 해 중국 국립 미술관에서 열린 아방가르드 미술전을 통해 회화를 대체할 새로운 형식과 내용에 대한 강한 움직임에 동조하게 된다. 송동은 이후 대학을 중퇴하고, 국가기관 앞의 개인, 인간의 노력과 이성의 한계 등을 다루는 작품과 매체의 다변화를 꾀하면서 개념미술에 앞장선다.

특히 허무함을 저변에 둔 작품들을 제작하는데, 예를 들어, 돌 위에 물로 일기를 기록하는 〈물로 일기 쓰기(Writing Diary With Water)〉(1995), 물 위에 도장을 계속 찍는 행위 등을 작품화한다. 그의 반복적 노력은 돌이나 물 위에서 금방 사라져 버린다. 이것은 시간이라는 절대적 무한함 안에서 인간의 행위가 보여주는 작고 의미 없는 상황, 어떤 흔적도 남기지 못하는 단계를 보여주기도 하고, 자연과 인간, 무한과 유한, 불변과 변화, 흔적과 사라짐, 한시성과 반복 등의 대구를 통해 여운과 깨달음을 강조하는 작업이다.

그는 또 우리가 공간, 시간의 절대성과 상대성을 경험하는 과정에 대해 질문하고 있었다. 1994년 베이징에서의 첫 개인전 《원 모아 레슨(One More Lesson: Do you want to play with me?)》을 기점

으로 작가는 다양한 매체를 폭넓게 사용하고 개념을 강조하는 자신만의 위치를 선언한다. 이후 급격하게 변화하는 중국의 정치 사회적 이데올로기와 개인의 파편화된 삶 간의 충돌을 주제로 삼았다. 1996년 12월 31일 천안문 광장을 방문한 그는, 〈숨(Breathing)〉을 제작했다. 얼굴을 바닥으로 향한 채 누워서 약 40분 간 계속 숨을 쉬면 그의 숨결이 보도 위에 순간적으로 얇은 얼음장을 만든다. 같은 시도를 베이징의 언 공원 안 호수에서도 했는데, 두 번째 작품은 기존 얼음장으로 인해 효과를 내지 못했다. 1989년 천안문 사태를 빗댄 이 작품은 권력 유지를 위한 자유의 폭력적 억압에 맞선 개인의 작고 여린 저항에 대한 은유였으며, 정치적으로 상징적인 장소와 얼어붙은 계절을 선택했던 것이다.

이후 중국의 환경 변화와 그 속의 사람들에 집중해 온 작가는 물적 흔적을 쫓아가면서 중국인들의 삶을 둘러싼 여러 상황을 살펴보게 된다. 그가 수집한 물건들은 국가의 역사, 그리고 개인의 역사와 기억들이 한데 어울려서 묘한 감흥과 관심을 전달하지만 그 뒤에 놓인 주제는 "변화"에 대처하는 사람들의 일상이다.

송동의 대표작인 **〈낭비 금물(Waste Not)〉**[23]은 작가의 어머니(쟈오 시앙유웬 Zhao Xiangyuan, 1938-2009)이 집에 모아두었던 모든 집기들을 보여주는 작품이다. 2009년 뉴욕의 현대미술관(MoMA)에서 전시될 때에는 나무로 지은 집의 구조까지 함께 보여주었다.[24] 철저한 절약 정신으로 아무것도 버리지 못하고 다 쓴 물건들도 모아두었던

23 http://www.tokyo-gallery.com/en/artists/china/song-dong.html (file source: tokyo gallery)
이미지는 모마 전시 때의 모습 이지만, 작품의 저작권은 토코 갤러리가 가지고 있다.

24 *Sond Dong: Waste Not* exh. cat., (London: Barbican Center, 2011)

Waste Not (1914)
https://www.moma.org/calendar/exhibitions/g6o?locale=en
(file source: moma)

모친은 물질적 풍요와 거리가 멀었던 시절, 중국인들의 삶을 반영한다. 어머니가 약 50년을 모아온 만여 개의 가정 소비품들을 보여주는 이 작품은 이후 세계 8개의 도시, 유명 미술관에서 순회 전시되었다.

수집품들은 아주 사소하거나 전혀 값이 나가지 않는 것들이 주를 이룬다. 예를 들면, 플라스틱 병뚜껑들, 다 쓴 치약 용기, 종이 쇼핑백, 바닥이 닳은 신들, 펜이나 깡통들, 일회용 용기와 상자들, 기타 오래된 전축이나 텔레비전도 보인다. 과거에 사용했지만 이제는 기능을 잃은 모든 것들을 포함한 작품은 낭비라기보다는 버리지 못하는 사물에 대한 집착과 두려움을 표현했다.

파손된 것들도 포함한 그의 작품은 개인의 물품이란 점에서 "소장" 또는 "수집"과 같은 맥락이지만 보편적으로 값나가거나 좋은, 미적이거나 역사적 대상들과는 거리가 있다. 송동의 작품은 이상적 의미를 갖는 수집이 아닌, 마치 소비자를 둘러싼 대량 생산물들, 그리고 소용을 다 한 가치 없는 상태에 대한 일종의 묵시록처럼 보인다. 보편적인 중국 서민의 삶을 보여준다는 점에서 북미나 유럽인들에게는 매우 흥미로운 작업임에 틀림없으며, 사용된 소비품에 대한 관객의 기억을 자극하고 과거를 회상하게 하는 작품이기도 하다.

이 작품에서 작가는 가난하고 이름 없는 촌부의 삶에 빗대어 중국의 현실을 보여준다. 그 속에서 전통과 현대는 대구를 이루고, 물질과 정신 모두에서 균형을 잃은, 또는 혼재된 단계에 놓여있는 소비하는 개인을 가시화했다. 그녀가 버리지 못하는 습관은 넘쳐나는 상품과 오브제의 시대에 역설적으로 다가온다. 송동의 〈낭비 금물〉은 이후 미술관의 예술품 소장에 대한 허구적 다큐멘터리부터, 유물, 분류, 가짜 역사 등을 주제로 다루는 다양한 작품들을 부각시켰다. 오브제나 사물을 바닥에 늘어놓는 전시 방식도 크게 유행했다. 송동은 중국에서의 삶과 일상을 기억하고 대변할 수 있는 물건과 소지품들을 보여주지만, 수집의 상태를 빌어 낭비할 수 없는, 물질적 제약 안에 사는 사람들의 모습을 제시했다는 면에서 절약 정신을 강조했던 1970년대

한국의 모습을 연상케 한다.[25]

같은 맥락의 〈먹는 도시(Eating the City)〉(2001)에선 대량 생산된 과자를 이용, 높은 건물들을 비롯한 화려한 도시의 풍경을 만들었다. 작품의 목적은 "도시가 부서지고 파괴되는 것이다…아시아의 도시들이 성장하면, 오래된 건물들은 파괴되고, 새로운 것들이 세워지는데, 거의 매일 이런 과정이 일어난다. 나의 도시는 유혹적이고 맛있다. 우리가 도시를 통해 발산하는 욕망에 사로잡히는 만큼 도시는 파괴되고 폐허로 변한다."[26]라는 작가의 말에서 변화와 발전 뒤에 숨은 파괴와 그늘, 욕망의 투사로 인한 화려한 변신과 황폐한 미래에의 공존을 지적하고 있다.

〈가난의 지혜(Wisdom of Poor)〉(2005)는 중국 전통 가옥의 문, 거울, 창틀, 서가 등을 건물로부터 떼어놓고 규칙적으로 재배치 하는 것이다. 〈아버지를 만지며(Touching My Father)〉(1997)에서 작가는 아버지와의 관계를 살핀다. 비디오 작품인데 아버지의 얼굴 필름 위에 자신의 손을 올려놓음으로써, 마치 그를 때리는 듯, 또는 어루만지는 듯한 동작을 반복한다. 딸의 얼굴을 아버지나 자신의 얼굴에 합치기도 하면서 가족 간의 관계와 계보를 정서적, 감정적으로 다루었다.

그는 새로운 매체를 적극 수용하여, 빠르게 변화하는 중국 현대사회와 그것의 허상, 소외되고 버려진 사람들의 모습, 그 속에서 느끼는 여러 감정들을 담아냈다. 물건들을 모으고 그를 통해 이야기를 전달하는 방식은 이후 많은 미술가들에게 영향을 미쳤다. 작가는 초기의 정치색 강한 작품보다는 점차 대중적이고 거대 도시 콤플렉스를 반영하

25 Zoe Leonard, "Song Dong: Waste Not," *Art Monthly*, 356, 2012.

26 앞의 책.

Eating the City (2001)
https://artreview.com/ar-december-2019-review-song-dong/
(file source: ArtReview)

는 작업으로 변화하고 있으며 세계 여러 미술관에서 전시하고, 2006
년 광주비엔날레 대상을 수상하기도 했다.

마크 디온 Mark Dion (1961-)
: 호기심 상자에 담은 역사 해부

마크 디온은 미국 매사추세츠 출생으로 뉴욕을 중심으로 활동하는
작가이다. 그는 휘트니 미술관(Whitney Museum of American Art)
이 운영하는 '독립 연구 프로그램(Independent Study Program)' 출
신이기도 하다. 이 프로그램은 이미 대학과 대학원을 졸업하거나 과
정 중인 학생을 모아서 작가, 큐레이터, 이론가로 양성하는 곳으로 벤
자민 부클로, 호미 바바, 메리 켈리, 제니 홀저, 오쿠이 엔위저 등 이
름만 들어도 알 수 있는 인물들이 현대미술 이론과 제도 전반에 대한
심도있는 세미나를 주관해 왔으며 주목할 만한 작가를 많이 배출한
곳으로 유명하다.

디온은 16세기 유럽에서 발달한 '호기심 상자(Cabinet Of Curi-
osities)'의 형식을 빌려 수집한 물건들을 배열한 설치 작업을 주로 선
보인다. 호기심 상자는 16세기 이후 왕실과 귀족을 중심으로 외국에
서 온 특이한 사물을 수집하여 집안에 전시하던 캐비넷을 말하기도
하고 수집된 컬렉션을 일컫기도 하는데, 오늘날 개인 컬렉션 또는 박
물관의 초창기 형태라고 할 수 있다. 수집자에 따라 규모가 커지기도
하는데, 일부 호기심 상자는 캐비넷의 수준이 아니라 대형 방의 크기
로 만들어지기도 했다.

종교의 그늘에서 벗어나 인간의 독자적인 시선으로 자연의 세계를

Deep Time/Disney Time (1990)
http://images.tanyabonakdargallery.com/
www_tanyabonakdargallery_com/1990_
Deep_Time_Disney_Time_19900.jpg

탐구하던 중 신기한 물건들을 모으기 시작한 초창기 호기심 상자의 주인들처럼 디온도 자신만의 시각으로 버려진 물건들을 수집하면서 인간의 역사 그리고 사회 속에 작용하는 복합적인 이데올로기의 갈등을 포착한다. 따라서 그는 이미 사회에 유통되는 물건들이 가진 개별적 의미보다는 그 물건이 생산과 소비 과정을 통해 얻는 사회적 의미에 더 초점을 둔다.

1990년대 이후 그가 수집하는 물건은 박제된 동물부터 버려진 깡통까지 다양하다. 예술가라는 이유로 기능이나 가치를 무시하고 미적인 측면만을 고려해서 수집하는 것이 아니라, 마치 사회학자나 고고학자와 같이 그냥 지나칠 수도 있는 미미한 물건까지 찾아서, 그 물건들이 제작되어 사용된 맥락을 자신만의 시각으로 재구성하여 전시하는 것이다.

그는 물건을 구하기 위해 벼룩시장을 즐겨 다니며, 여행을 할 때에도 벼룩시장을 빼지 않고 다닌다고 한다. 그의 집과 작업실에는 이렇게 수집한 크고 작은 물건이 쌓여 있으며, 그 물건들을 보며 새 작품을 구상하고 그 물건 중에서 일부를 골라서 작품의 일부로 사용한다. 그리고 작품이 완성되어 전시 중이더라도, 그 작품에 알맞은 물건을 새로이 수집하면 전시장에 들어가 그 물건을 작품에 첨가하기도 한다.

그의 초기 작품 〈심오한 시간/디즈니 시간(Deep Time/Disney Time)〉(1990)은 오래된 책상 앞에 앉아 있는 미키 마우스를 보여준다. 책상에는 지구본, 모래시계, 돋보기 등이 마치 어제에도 사용한 것처럼 배열되어 있는데, 새로운 지식에 매료된 사람이라면 가지고 있음 직한 책상이다. 그리고 쿠션을 깔고 앉은 미키 마우스의 모습에서 인간에 대한 해학적 시선을 엿볼 수 있다. 새로운 지식을 탐구하고

Octagon Room (2008)
http://images.tanyabonakdargallery.com/
www_tanyabonakdargallery_com/Dion_Oc-
tagon_Rm0031.jpg

미지의 세계를 탐험하면서 근대 문명을 창출한 인간임에도 불구하고 그 문명은 불완전하며 부조리하여 여전히 미완성이다.

디온의 〈8각형 방(Octagon Room)〉(2008)은 그의 호기심 상자 기법을 잘 보여주는 설치다. 우리가 흔히 보는 4각형의 방의 구조가 아니라 8각형의 방을 만들었다. 그 방안에는, 마치 과거의 시간으로 돌아간 듯, 빅토리아 시대의 가구부터 가까운 근대의 물건까지 시차와 공간을 종횡무진하는 사물들이 들어있다. 그는 19세기 미국에서 한때 8각형 건물이 유행했으나 곧 사라진 역사에서 착안하여 8각형 방을 구상했으며, 방안에는 8년 동안 모은 가구, 그림, 박제된 동물, 병 등 온갖 수집물을 배열했다. 물건의 기능이나 용도에 따르기보다는 종류별로 그룹화했고 오래된 물건들이 단순한 사물이 아니라 한때 그것을 만들고 사용한 인간의 창의성, 노력, 그리고 시간이 담긴 산물이라는 점을 일깨운다.

그런 점에서 디온은 인간의 유물을 보관하고 전시하는 박물관의 역할을 다시 생각하게 만든다. 기존의 박물관은 이미 정설로 정리된 역사가 강조하는 유물들을 골라서 보존의 가치를 매긴다. 역사에서 배제되었거나 패배한 자의 역사와 문명은 상대적으로 소홀하게 다루어지기 때문이다. 결국 한 사회의 주류문화와 문명을 대변하게 되는 박물관과 달리 디온의 전시실은 한 예술가, 또는 개인의 시선으로 간과하기 쉬운 것들, 익숙하면서도 가치를 인정받지 못하는 것들을 강조하면서 사물과 유물의 가치와 의미를 부각시킨다. 또한 그러한 사물의 세계를 통해서 견고한 것처럼 보이지만 사실은 허약한 문명의 한계를 지적한다.

"나는 인간이 어떻게 자연계를 파괴하는 관계를 가진 사회를 만들었는지 알고 싶다. 우리가 내리는 결정은 사실 너무 비이성적이어서 우리 모두를 위험에 빠지게 한다. 내가 보기에 나는 조각적 감성을 가진 것 같다. 나는 사물을 통해 배운다. 나는 사물에 배어있는 지식을 본다. 그런 사물을 사용해서 우리

가 여기에 어떻게 도달했는지, 그리고 우리가 어떤 연속체의
일부라는 생각을 갖게 되었는지 알고 싶다."

(디온, 2014년 인터뷰)

5. _____

참여/개입
Participation/Intervention

참여와 개입의 차이 ▼

　예술에 있어서 참여의 개념은 두 가지로 나뉠 수 있다. 먼저 예술가가 관객의 참여를 요청하거나 자신의 작업에 초청하는 경우이다. 이때 관객의 참여(participation)는 예술 작업의 협력자로서 그 예술가의 작업의 완성에 필수적이다. 주로 퍼포먼스, 개념미술, 멀티미디어 작가를 중심으로 발전한 이 개념은 예술과 관객의 거리를 축소하려는 시도에서 비롯된 경우가 많다. 예술가는 작업을 총체적으로 통제하거나 결정하지 않고 구조만 제공하며 완성과 마무리는 참여한 관객의 행위와 그 행위가 연결되면서 만드는 과정, 참여자 간의 상호작용 등에 의해 결정되곤 한다.

　두 번째 의미는 예술을 통한 사회적 참여(engagement)이다. 사회적 참여를 지향하는 예술가는 주로 도시 공간, 공동체 활동의 맥락에서 역사와 기억, 갈등 구조, 공동체의 정체성 재고 등 사회적 이슈를 염두에 두고 작업한다. 이러한 태도를 지향하는 작가는 예술이 사회적 문제의 궁극적 해결 방법이 될 수는 없더라도 어느 정도 그러한 문제에 대해 예술가도 공동체의 일원으로서 윤리적 책임을 가진 존재라는 것을 드러낼 수 있다고 생각한다. 예술을 통해 사회문제를 드러내고 그 문제에 적극적으로 개입하며 때로 창의적인 치료의 방법을 제시할 수 있다고 믿는다. 종종 이러한 개념은 '커뮤니티 아트', '뉴 장르 퍼블릭 아트'와 같이 공공미술의 확장된 형식으로 나타나기도 한다.

　관객의 참여를 필요로 하는 첫 번째 의미의 참여 지향적 예술은 최근에 보다 확장되어 정해진 관객뿐만 아니라 일반인이 작가가 정한 지침에 따라 특정한 행위를 하는 경우도 있다. 예술가는 지휘자, 프로젝트 기획자처럼 자신의 구상한 개념을 실현하기 위해 관람객, 일반인 등 여러 불특정 인물이 참여하도록 유도한다. 이때 예술가는 기획자이면서 동시에 예술가 자신도 참가자와 함께 어울리면서 기획자와 참여자의 역할이 불분명하게 되는 경우도 있다. 따라서 이러한 기획과 실현 과정은 매우 개념적인 예술이라고 할 수 있는데, 바로 니콜라 부리오

(Nicolas Bourriaud)가 언급했던 '관계미학(Relational Aesthetic)'
과 유사하다고 하겠다.

또한 테크놀로지의 발달로 인터넷이 보급되면서 인터넷을 기반으
로 하는 프로젝트를 구상하는 예술가도 등장하고 있다. 이러한 경우
예술가는 프로젝트를 구상하고 그 프로젝트를 소개하는 웹사이트를
구축한 후에 이 웹사이트를 기본 통로로 설정하여 다수의 사람을 접
하고 모집하여 불특정 다수의 인간 네트워크를 형성하는 작업을 진
행하는 경우도 있다. 이러한 작업은 여러 가지 명칭으로 불리는데 인
터넷을 통해 일종의 교류의 장을 만든다는 의미에서 '플랫폼' 지향적
작업이라고 부르기도 하고 과거 개념미술의 연장선에서 예술의 관습
적 구조를 해제한다는 의미에서 '개념미술 2.0'이라고 부르기도 한다.

두 번째 의미의 참여적 예술은 종종 '개입(intervention)'이라는 방
식으로 확장되기도 한다. 개입이란 용어는 이미 존재하는 체계, 공간,
맥락을 전제로 하고 예술 또는 예술가가 그 체계, 공간, 맥락에 들어
가서 기존의 예술의 맥락을 탈피하고 동시에 그 체계, 공간, 맥락을
형성하는 여건과 환경에 변화와 영향을 주는 것이다. 예를 들어 그라
피티 작가가 지하철에 낙서 그림을 그린다던가, 도시의 이미 설치된
다른 작가의 기념비나 기념탑을 포장하거나 색을 칠하는 등의 행위
를 말한다.

이러한 개입은 종종 합법적인 범위에서 진행되는 경우도 있지만 기
존의 체계, 공간, 맥락을 뒤집고, 전복하려는 태도를 분명하게 드러내
고 사회적 파급효과를 보여주는 것이 목적일 경우에는 일부러 기존의
관습, 규칙이나 법을 저촉하는 경우도 있다. 마르셀 뒤샹이 1917년
뉴욕의 '독립예술가협회' 연례전에 남성용 소변기를 〈샘〉이라는 제목
으로 전시하려고 시도했던 사례는 이러한 '개입'의 최초의 예라고 할
수 있다. 당시 뉴욕의 전시회는 회화나 조각을 전시하는 것이 관례였
던 시대였다. 화장실에서 사용하는 변기를 전시장에 전시하는 것, 또
는 일상적으로 사용하는 물건을 예술 작품으로 주장하는 태도는 완전
히 새롭고 낯선 것이었다. 따라서 뒤샹은 그러한 미술의 관습에 개입

하여 예술이란 무엇인가에 대한 생각을 다시금 환기시키고 '레디메이드' 또는 일상에서 '발견된 물건'을 전시의 맥락으로 끌어들여 작가의 손을 거치지 않고 개념을 통해 선택된 물건도 예술이 될 수 있다는 새로운 생각을 심어주었다고 할 수 있다.

보다 적극적인 의미의 개입은 최근의 현대미술에서 종종 보인다. AIDS, 재난, 빈곤 등 현대 사회의 문제가 첨예하게 드러날수록 예술가의 개입도 적극적으로 변모하곤 한다. 1993년 시카고에서 열린 공공미술 프로젝트 〈행동하는 문화(Culture in Action)〉는 이러한 인과 히스패닉 빈민층이 사는 공동체에 개입한 작업을 다수 선보이면서 주민과 예술가의 협업을 통해 예술이 사회문제의 해결책으로서 유용할 수 있음을 확인시켜 준 바 있다. 당시 하하(Haha)와 플러드(Flood)는 자원봉사자들과 함께 HIV 보균자들을 위해 건강에 좋은 야채와 허브를 재배하는 수경재배 시스템을 만들어 운영한 바 있다. 이니고 만글라노-오발(Inigo Manglano-Ovalle)은 길거리에서 배회하는 저소득층 청소년들이 카메라를 들고 주민들과 대화를 나누며 영상을 촬영하게 했으며, 이후 길거리 축제 형식으로 그 영상을 75개의 모니터로 설치한 바 있다. 이러한 사례는 이후 커뮤니티 아트의 규범처럼 확산되었으며, 지난 15년간 한국에서도 유사한 형식의 작업들이 공공미술이라는 명칭으로 다수 등장하곤 했다.

알프레도 자 Alfredo Jaar (1956-)
: 폐쇄적 제도에 도전하는 예술

자는 칠레 출신의 작가이다. 피노체트의 독재 정권하에 있던 고국

Culture in Action (1993)
https://www.afterall.org/project/culture-in-action-1993/

을 떠난 후 미국을 중심으로 활동하고 있다. 자신의 삶이 정치적 변화에 의해 좌지우지될 수밖에 없었던 과거 때문인지 사회의 부조리, 정치적 갈등, 권력의 불균형 등 인간의 사회에 반복해서 등장하는 문제를 시각적으로 풀어낸다. 자신의 고국과 미국의 상황에만 주목하지 않고 남미의 다른 국가, 아프리카의 르완다, 나이지리와 같은 제3세계의 문제에도 관심을 두고 작업을 하고 있다. 그의 홈페이지를 보면 그는 자신의 작업들을 '공적 개입(public intervention)'이라는 용어로 부르기도 한다. 따라서 자에게 사회적 이슈는 이미지와 사회의 관계를 풀어가는 중요한 주제일 뿐만 아니라 그가 예술을 하는 동력이기도 하다.

자가 뉴욕의 타임스퀘어 전광판을 이용하여 설치했던 **〈아메리카를 위한 로고(A Logo for America)〉(1987)**는 일련의 이미지가 화면에 반복되어 나타난다. 첫 번째 것은 '이것은 아메리카가 아니다(THIS IS NOT AMERICA)'라는 영어 문장 배경에 미국 지도가 그려져 있다. 두 번째 이미지는 '이것은 아메리카의 국기가 아니다(THIS IS NOT AMERICA'S FLAG)'라는 문장이 미국 국기 위에 새겨진 것이다. 이 작업은 통상 '미국'을 말할 때 'America'라는 용어가 빈번하게 쓰이는 현실에도 불구하고, 'AMERICA'는 '미국'이 아니라 원래 '미주대륙'을 칭한다는 것을 지적하는 한편, 미국 국기 역시 'AMERICA'S FLAG'이 아니라 사실은 'U.S. FLAG'이라는 것을 지적한 작업이다. 이를 종합하듯이 마지막으로 등장한 이미지에는 'AMERICA'라는 단어가 등장하는데 'R'에 해당하는 자리에 남미와 북미의 지도가 그려져 있었다. 이 작품이 설치되던 당시 미국은 냉전 구도 속에서 강력한 한 축을 차지하며, 세계의 주도권을 가지고 있다는 자부심에 차 있었다. 미국이라는 명칭을 건드렸다는 이유로 미국 내에서도 다소 논

A Logo for America (1987)
https://alfredojaar.net/projects/1987/a-logo-for-america-2/

란이 있었다. 그러나 냉전체제가 사라지고, 글로벌 시대로 진입한 현재, 자의 작업은 소외되었던 남미에 대한 언급을 했다는 점에서 '세계화'의 현상에서 소외되었던 남미의 등장을 앞서서 지적한 작업으로 종종 인용된다.

자가 제3세계에 대한 관심을 가지게 된 것은 어린 시절 환경 때문이라고 할 수 있다. 그는 어릴 적 잠시 카리브해의 마티니크(Martinique)에 살았다. 당시 그곳에 정착한 흑인 사회와 교류하며 아프리카에 대한 관심이 커졌다. 성년이 된 후 아프리카에 대한 미디어 이미지가 편향적이라는 것을 알고 자신의 작업의 60-70%를 아프리카에 대한 주제를 다루겠다고 결심할 정도였다. 그의 〈르완다 프로젝트(Rwanda Project)〉(1994-2000)는 아프리카 르완다에서 벌어진 백만 명이 넘는 종족 학살을 고발하면서 미디어에서 볼 수 없는 죽음, 기아의 이미지를 보여준다. 그의 이미지는 때로 'RWANDA'라는 단어의 반복으로 나타나기도 하고, 생존자의 시각으로 찍은 사진을 1백만 장의 슬라이드로 만들어 수북이 쌓아놓기도 한다. 대량 학살이 일어났던 교회 건물을 찍은 사진, 생존자의 사진, 생존자와의 인터뷰 등을 텍스트로 풀어내기도 한다.

이탈리아 철학자이자 이탈리아 공산당 창시자 중의 한 사람이었던 안토니오 그람시(Antonio Gramsci)는 그의 사고에 큰 영향을 미쳤다. 칠레에서 청년기를 보내던 시절 처음 접한 그람시의 사상은 그의 작업에도 반영된다. 특히 베니스 비엔날레 참가를 계기로 그람시의 책을 심독하게 되었다. 그는 그람시가 감옥에 갇힌 다음에도 문화로 변화를 끌어낼 수 있다고 주장했다는 점에 감명을 받았다고 한다. 그에게 영향을 준 또 다른 인물로는 이탈리아의 영화감독이자 문인이었던 피에르 파올로 파솔리니(Pier Paolo Pasolini)가 있다. 금기시될 정도로 충격적인 성 묘사와 언어, 국가 등 인간을 통제하는 닫힌 체제를 혐오하는 그의 사고가 파시즘이 확산되는 21세기에 필요하다고 본 것이다.

자가 만든 설치 작업 〈그람시 3부작(The Gramsci Trilogy)〉(2004

-2005)은 무솔리니 통치하에서 감옥에 갇혔던 그람시를 추모하면서 제작되었다. 그람시를 20세기 최고의 사상가로 평가하는 그는 그람시의 사고를 문화적으로 풀어내는 파솔리니에게 이 작업을 헌정하고 있다. 3개의 본 작업과 프롤로그와 에필로그까지 합쳐서 5부작으로 된 이 작업은 파솔리니의 책에서 아이디어를 얻은 것이기도 하다.

5부작 중 하나인 **〈무한의 감옥(Infinite Cell)〉**은 말 그대로 감옥처럼 창살로 막힌 방에 거울이 설치되어 있다. 거울로 인해 방은 무한대로 확장된다. 파솔리니가 '문화는 감옥이며 지식인은 그 감옥에서 나와야 한다'라고 했던 말과 그람시가 감옥에서 죽은 사실을 연결시켜 만든 작업이다. 파솔리니는 사람들이 지식에서 빠져나와 더 많은 청중과 만나야 한다는 의미에서 던진 말이었다. 그래서인지 관객은 그람시처럼 감옥 같은 공간에서 거울을 보면서 감옥 너머의 현재에 대해 사색할 수 있다.

시리즈의 또 다른 작업 〈백 개의 꽃이 피게 하라(Let One Hundred Flowers Bloom)〉는 문화혁명으로 수많은 지식인을 죽이고 책을 불태웠던 마오쩌둥의 사례에서 착안한 작업이다. 지식인을 감옥에 가두고 고문했던 마오쩌둥의 사례에서 그람시처럼 세상의 변화에 맞서 싸우는 지식인의 얼굴을 찾았고 그들을 100개의 꽃으로 비유한 것이다. 이 설치 작업도 전시 공간을 20도 미만의 온도로 춥게 만들고, 그 안에 살아있는 꽃, 죽은 꽃, 죽어가는 꽃 등을 보여준다.

마지막 3부는 〈그람시의 재(The Ashes of Gramsci)〉로 철골 지붕 아래에 좌대를 설치하고 좌대 위에는 마치 신비의 우주 속에서도 활활 타오르는 그람시의 영혼을 상징하는 듯한 영상 이미지가 나타난다.

"모든 것은 시각적 장치의 일부이다. 숨겨진 것은 아무것도

Infinite Cell
http://www.irmielin.org/nothere/wp-content/
uploads/2011/08/infinitecell-alfredo-jaar2.jpg

없다. 템포나 리듬은 보통 편안하게 읽는 속도보다 1초가 빠르며, 관객을 다소 불편하게 하는 긴장감을 살짝 만들어낸다. 화면에 무슨 일이 일어나고 있는지 읽어내려면 가까이서 빨리 쫓아가는 수밖에 없다."

<p style="text-align:right">(알프레도 자, 2009 인터뷰에서)</p>

마우리지오 카틀란 Maurizio Cattelan (1960-)
: 풍자와 가벼움을 넘나드는 유럽식 농담
유머, 참여, 삐딱하게 바라보기 **J**

익숙한 어떤 것도 당연하지 않다면, 다양한 질문이 제기될 수 있다. 카틀란은 그런 질문의 달인이다. 카틀란은 우리가 사는 일상 속 정치, 사회, 문화 등을 주제로 삼아 특유의 유머와 풍자, 신랄한 조롱과 비틀기를 통해 표현하는 이탈리아의 대표적 작가이다. 미술사의 여러 형식과 내용을 자유롭게 사용하지만 그의 뿌리는 개념미술에 있다. 철저하게 미술품의 제작과 수용, 존재 방식에 대해 해체적 시각을 갖는 작가의 작품은 일관되지 않은 형식의 다양성과 소재의 개발에서 힘을 얻는다. 제도나 미술작품을 구성하는 여러 가지 관습의 진부한 상황을 즐겨 뒤집고 시각적 결과물들과 관객 간에 존재하는 질서를 조롱하기도 한다. 따라서 매우 냉소적이기도 유머러스하기도 한 그에 대해 조나단 빈스톡(Jonathan Binstock) 코코란 갤러리 큐레이터는 "뒤샹 이후의 많은 작가 중 가장 뛰어난 재주꾼"이라고 평가했다.[27]

카틀란은 이탈리아 파두아 태생으로 노동자 아버지를 둔 어려운 유아 시절을 보냈는데, 자신도 목조 가구를 제작했다. 이후 폴리(Forli) 사에서 가구디자인을 했고 비교적 좋은 평가를 받았다. 그러다가 자신의 작품을 소개하는 카달로그를 제작하고 화랑에 보내면서 작가로

27 Jonathan Binstock, "A Head of His Time: Exploring the commodious nature of art," Gene Weingarten, reprint at *Jewish World Review*, 2005, 1, 21.

활동하기 시작했는데, 초기부터 그는 보편적인 방식의 작품제작과 전시를 거부했다. 〈곧 돌아오겠습니다〉(1985)는 그의 첫 개인전으로 전시장을 닫고, 문에 이 노트를 붙여서 결국 누구도 전시장에 들어가지 못하게 함으로써 전시를 조롱하는 전시를 했다.

　가짜 비영리 미술재단을 만들어서 기금을 조성했던 〈오블로모프 재단(Oblomov Foundation)〉(1992), 베니스 비엔날레에 자신의 작품이 걸리게 될 꽤 좋은 위치를 향수회사에 팔아서 그들의 새로운 향수 광고판이 걸리게 한 〈일하는 것은 나쁜 일이다(Working Is A Bad Job)〉(1993), 밀라노 마시모 드 카를로 갤러리 입구를 벽돌로 쌓아 막은 〈무제〉(1993), 옆 전시장에서 작품을 상자에 담아 훔쳐 와서 전시한 드 아펠 전시 〈또 다른 형편없는 레디메이드〉(1996) 등은 그가 뒤샹의 전략을 따르고 있음을 보여준다. 그는 예술 작품과 전시 제도를 농담의 대상으로 삼고 금과옥조처럼 여기는 심각한 태도를 조롱하면서 여러 관습들을 무효화하는 경향을 초기부터 보여주었다. 이런 점에서 메타 아트의 계보를 계승한 뒤샹의 후예라 할 수 있다. 또한 예상할 수 없는 과감한 선택에 유머가 더해져서 무엇이든 심각하지 않게 만드는 카틀란 특유의 거리두기가 존재했다.

　디종의 르 콩소르시움(Le Consortium) 미술관과 네덜란드 고전 미술관 전시장 바닥을 작은 크기로 파낸 〈무제〉와 피카소 탈을 쓰고 뉴욕 현대미술관 앞에서 관람객을 반기는 〈무제〉(1998), 허구의 비엔날레를 만들고 작가들을 초대해, 카리브 제도에서 함께 휴가를 보낸 〈제6회 카리브해 비엔날레(Caribbean Biennale)〉(1999) 등은 작가의 역할과 작품의 형식에서 새로운 시도를 보여주었다.

　작품의 내적 구성보다는 그것을 둘러싼 외부 상황, 공간과 형식, 미술 제도 등 기존방식을 조롱하는 일관된 태도를 취했다. 초기작들에서는 정치적 메시지도 강했다. 마피아의 폭탄테러로 공격받은 밀라노 파빌리온의 잔해 가루를 담은 〈자장가〉(1994), 이탈리아의 정체성을 과장해서 희화화한 〈아름다운 나라〉(1994), 아프리카 노동자들로 축구단을 결성, 'Rauss'라는 스폰서를 가정하여 이탈리아의 외국인 혐

오와 축구 맹신을 비판했던 〈남쪽의 공급자 축구 클럽〉(1991) 등은 폭력, 인종차별, 국가 정체성 등에 대해 말하고 있다. 밀라노 증권거래소 앞 광장에 중지를 쳐든 손가락, 〈L.O.V.E〉(2010)를 설치하고 전형적인 서구 경멸의 상징을 고전미술의 신성한 조각처럼 제시함으로 자본주의에 욕설을 날렸다.

개념과 관습의 문제를 다뤘던 주제는 점차 구체적인 물적 소재의 사용으로 변화했다. 동물의 박제가 자주 사용되었고, 레진과 왁스로 만든 인물 조각도 다수 제작했다. 벽에 머리를 박고 있는 당나귀, 타조, 허공에 매달린 말, 비둘기, 다람쥐, 강아지, 코끼리, 쥐 등 다양한 동물들이 작품에 등장한다.

박제를 포함한 특이한 재료 사용은 이탈리아에서 왕성했던 아트 포베라(가난한 미술로 명명되어, 비전통적이고 일상적이거나 지극히 가치 없는 소재들을 이용한 조각/설치 미술로 이탈리아 아방가르드 운동의 하나였다. 실제 말을 전시장에 가져오기도 했다.)와 맥락을 같이 한다고도 할 수 있다. 살아있는 말을 전시한 긴 제목의 작품 〈주의! 들어와서 일어나는 일은 당신 책임입니다. 이후 중략〉(1994)과 〈**트로츠키의 발라드**〉(1996), 〈노브첸토(Novecento)〉(1997) 등은 박제된 말, 나귀를 사용한 대표적 작품이다. 그의 유년기에 15세기 작가 도나텔로의 〈가타멜라타(Gattamelata Monement)〉 동상 밑을 걸어 다닌 기억을 되살려 영웅적 기마상을 높이 매달린 당나귀로 전환했다고 한다. 그의 작품에서 동물은 인간 영웅의 부속물에서 독립되어, 우화적 존재로서 상징성을 갖는다.

1997년 이후 카틀란은 다양한 인물 조각을 제작하는데, 극사실적인 얼굴과 머리에 인모를 붙이고 옷을 입혀서 실제 하는 듯한 모습이다. 뮌스터 조각 프로젝트에서 호수에 여자 인형을 던져놓은 〈갑자기〉(1997)

The Ballad of Trotsky (1996)
https://www.perrotin.com/artists/Maurizio_Cattelan/2/
the-ballad-of-trotsky/5481
(file source: Perrotin gallery)

를 비롯, 대표작으로 꼽히는 〈제9시 The Ninth Hour〉(1999)에선[28], 교황 요한 바오로 2세가 천장을 뚫고 떨어진 운석에 맞아 바닥에 누어있는 모습의 입체작품을 만들었다. 공식 복장을 한 교황 주변에 깨진 유리 파편들이 흩어져있고 다리를 덮친 운석에도 불구하고 봉을 놓지 않는 모습은 우스꽝스럽다. 기도하는 듯 무릎 꿇고 경건한 표정을 한 히틀러를 묘사한 〈그〉(2001), 물구나무선 두 명의 경찰관 〈프랭크와 제이미〉(2002) 냉장고에 들어가 앉은 붉게 변한 할머니 〈베찌〉(1999) 등은 권위 있는 인물이나 무거운 이미지의 존재를 풍자와 해학으로 표현한 예이다.

자신의 초상에 기초한 〈미니 미〉(1999), 2명의 작가가 정장 차림으로 침대에 누운 〈우리〉(2010), 요셉 보이스의 대표작, 펠트로 만든 옷을 입고 옷걸이에 매달린 카틀란을 조각한 〈우리가 혁명이다〉(2000) 등은 작가를 반복적으로 표현한 자전적 작품이다. 바닥을 뚫고 얼굴을 내민 작가부터 책장에 걸터앉아 관객을 내려다보는 작은 카틀란은 작가의 캐릭터가 곧 작품이 되었던 워홀이나 뒤샹의 계보를 잇지만, 재치와 유머는 그들보다 훨씬 강하다. 그는 작품 제작뿐 아니라, 전시기획자로도 활동하여, 2006년 베를린 비엔날레 공동 기획자를 역임하기도 했다.

2011년 뉴욕 구겐하임에서 열린 그의 회고전 《마우리지오 카틀란 : 모든 것(All)》(2011)에선 1989년 이래로 제작된 작가의 모든 작품 128점이 전시되었는데, 줄로 매달린 채 천장에서 내려져 전시장 가운데에 펼쳐졌다. 《All》은 많은 비평가들로부터 최고, 또는 최악의 전시라는 상

28 런던의 로얄아카데미 《묵시록 Apocalypse》 전시에서 소개되었다. 이후 그의 대표적 아이콘 작품이 되었는데, 크리스티 경매에서 886,000 달러(11억5천만원 정도)에 팔렸다.

Novecento (1997)
https://www.perrotin.com/
artists/Maurizio_Cattelan/2/
novecento/5482
(file source: Perrotin gallery)

The Ninth Hour (1999)
https://www.perrotin.com/
artists/Maurizio_Cattelan/2/
la-nona-ora/15420
(file source: Perrotin gallery)

반된 평가를 받았다. 뉴욕 구겐하임 미술관 6층에 이르는 벽과 램프에는 작품을 전혀 전시하지 않고, 높은 천장부터 전시장 바닥까지 뚫려있는 중앙 로툰다에 모든 작품을 매단 전시 방식은 카틀란의 미술처럼 특별하고 개성 있었다.

전시를 기획한 낸시 스펙터(Nancy Spector)는 그가 작품을 마치 빨래를 널어둔 듯한 모습으로 배열함으로써 권위적이고 전형적인 회고전의 전시 형태를 벗어났으며, 순차적, 설명적 배열 대신 그가 추구했던 반-권위적 시도에 맞춘 비정형적 방식을 선택했다고 말했다.[29] 동물의 박제부터 관에 누운 케네디 대통령, 문에 거꾸로 매달린 듯, 죽음을 암시하는 여성의 모습 (사진작가 프란체스카 우드만의 사진에서 발전시킨 것) 등이 구겐하임 원형 공간의 내부에 빼곡히 걸렸다. 이 전시를 끝으로 작가는 은퇴를 선언했고, 디자인을 비롯한 다른 방향을 모색하겠다는 의지를 표명, 비영리 전시 공간 〈가족 사업(Family Business)〉을 운영하고, 사진가인 페라리(Pierpaolo Ferrari)와 함께 잡지 『Toilet Paper』를 출간했다.

최근 구겐하임 미술관은 덕트 테이프로 벽에 붙인 실제 바나나 작품 〈코미디언〉(2019)을 구입했다고 발표했다. 작품은 증서로 존재하고 미술관은 생물 바나나를 벽에 테이프로 고정시켜 7일 정도 전시하다가 교체한다. 전시장에서 생물 바나나를 만나는 관객들은 호의적 반응을 보이기도 하지만, 현장에서 그것을 떼어내서 먹기도 했다. 카틀란은 예술을 둘러싼 지나친 열정과 소란을 비웃으며 누구나 집에 바나나 하나쯤 걸어놓기를 제안했다. 신선한 레디메이드의 탄생이자 신성시된 레디메이드에 대한 비판이기도 하다.

29 Nancy Spector & Maurizio Cattelan, *Maurizio Cattelan: All* (NY: Guggenheim Museum Publications, 2016).

 All (2011)
https://www.guggenheim.org/exhibition/maurizio-cattelan-all
(file source: 구겐하임 사이트)

 Comedian (2019)
https://www.instagram.com/p/CFUu5BKFlIB/?utm_source=ig_web_copy_link
(구겐하임 인스타그램)

그가 유명세를 타게 된 계기는 〈관계미학〉 담론과 무관하지 않다. 니콜라 부리오(Nicholas Bourriaud)는 카틀란이 미술 시스템에 개입하는 방식이 추상적이지 않고 관계적이고, 일반적인 미술의 질서와 제도를 방해하고 어지럽힌다고 언급했다.[30] 특히 과거 작품들에 대한 과장된 전용을 통해 기존의 가치 시스템을 파고드는 특징을 〈포스트-프로덕션〉의 성격으로 규정했다.

카틀란은 허무주의 시인이나 에너지 넘치는 악동이기보다는, 개념미술 이후 지속되어 온 현대미술의 영역 확대의 맥락 안에서 작업한 작가이다. 뒤샹이 제시했던 메타 아트의 경향을 이어받아서 예술의 존재성을 다양하게 시험하고 동시대 시각문화의 유산을 적절히 이용한 작가이기도 하다. 무엇보다 그는 심각한 소재와 내용을 비틀고 풍자함으로 웃음을 자아내게 하는 유머의 힘을 발휘한다. 무릎 꿇고 기도하는 히틀러의 얼굴은 소년처럼 순순해 보인다. 벽에 거칠게 테이프로 붙인 바나나는 미술사의 지루한 소재를 신선하게 바꾸었다.

후기로 갈수록 인간의 보편적인 갈등, 소외, 외로움 등의 감상적 주제를 다루기도 했다. 삶의 단조로움, 이미지의 아이러니, 비상식성과 인간의 한계 등도 소재가 된다. 일상적인 오브제가 키치로 전환된 듯 예상 밖의 결합들은 '시대적 매력'을 잃지 않는 카틀란 만의 범주와 양식을 이루었다고 하겠다.

칼스텐 휠러 Carsten Höller (1961-)
: 미술관에 놀이기구를 설치하다니!
 놀이와 스펙타클, 관객 참여의 시너지 **J**

즐겁지 않다면 예술이 아니다. 놀이와 즐거움을 탐구하는 휠러는 과학 기술과 예술의 두 축을 오가며 관객들에게 실제 참여를 제공하고,

30 부리오, 『관계의 미학』, 현지연 역, (미진사, 2011).

이것이 그들에게 행복한 상태를 유발시키는지에 대해 끈질기게 질문한다. 그의 작품은 궁극적으로 관객 지향적이며 관객들의 물리적 참여와 심리적 위안, 그들이 느끼는 즐거움 등을 추구한다는 점에서 상호성을 담보하고, 작품의 기능을 구체적으로 제시한다. 또 작품의 외면을 바라볼 때의 미학적 유쾌함, 심리적 효과뿐 아니라 궁극적으로는 관객들의 일상생활을 바꿀 수 있는 실용적 결과로 이어지기를 바라기도 한다.

휠러의 작품은 때로는 놀이동산, 공원 등에서 목격할 수 있는 형태에 가깝고, 관객의 몸을 통한 감각의 확대와 유희에 집중하고 과학적 결과들을 수용한다는 점에서 미술작품의 미래 방향 중 하나를 타진한다고 할 수 있다.

독일인 부모가 벨기에서 활동할 때 출생한 작가는 브뤼셀에서 성장했다. 스웨덴과 아프리카 가나에 스튜디오를 두고 활동하고 있는 휠러는 1980년대 후반까지는 농학 박사학위 소지자로 곤충을 연구하는 학자였다. 이후 1990년대 공간에의 경험과 참여를 강조하는 미술이 유행하면서 휠러는 관계미학으로 그룹 지워진 일군의 작가들—마우리지오 카틀란, 더글라스 고든, 필립페 페라노, 리크리트 티라바니자, 안드레아 지텔 등—과 함께 세간의 관심을 받으면서 미술 작가로 활동하게 된다.[31]

그의 대표작은 어른을 위한 놀이터를 미술관에 가져온 미끄럼틀/슬라이드이다. 원형 금속관을 이어 만든 〈무제/슬라이드〉는 베를린 비엔날레(1998)에서 첫선을 보인 후, 밀라노의 〈미우치아 프라다(Miuccia Prada)〉(2000)를 비롯, 미국, 독일, 영국, 핀란드 등 여러 지역에서 전시되었고 설치 위치나 형태는 가변적이다.

휠러는 '이탈리아 락 콘서트에서 시작된 (공공 행사장의) 슬라이드가 집단 히스테리아의 좋은 예가 된다'고 말했다. 미술사가 도로시아 폰 한텔만(Dorothea von Hantelmann)은 이 작품이 예술과 과학이

31 J Hoffmann, "Carsten Holler," *Flash Art International* 218, 2001.

문화를 형성한다는 규정과 유사하다고 했지만, 여기에 유희와 감각의 요소까지 더해진 것이라고 할 수 있다.

2006년 테이트모던에 설치한 〈테스트 사이트(Test Site)〉는 미술관 높은 곳에서 지하까지 금속으로 만든 두 개의 나선형 슬라이드로, 관객이 타고 내려오는 참여형 작품이다. 미술관 실내를 가파른 경사로 내려오는 슬라이드는 특이한 육체적, 시각적 경험을 참여한 이와 관람하는 모두에게 선사했다.

2011-12년 뉴욕 신미술관(New Museum)에서 열렸던 횔러 개인전 《경험》의 슬라이드는 전시장 실내에 설치되었는데, 4층에서 시작해서 미술관 천장과 바닥을 뚫고 2층에 도착하는 구조로 제작되었다. 건축적 고려와 공학적 준비가 필요한 작품이고 고정된 미술관 형태에 변형을 가하는 과감한 시도였다.

횔러는 미끄럼틀이 친환경적인 운송 수단이며 미끄러지는 과정의 통제 불능의 경험이 두려움과 신명을 모두 느낄 수 있게 한다고 주장했다. 절제로부터 벗어나 아이 같은 자유를 주지만 모든 것이 잠시 유예되는 시간적, 공간적 층위이기도 하다. 미끄럼틀은 점차 대담해져서 건물 내부와 외부, 어디든지 설치되고 높이나 형태도 다양해진다. 독일에선 야외에 미끄럼틀 타워(Vitra Slide Tower)를 30미터 높이로 제작하기도 했다. 단순히 타고 내려오는 짧은 순간뿐 아니라 밖에서 바라볼 때 느껴지는 거대함, 건물과 도구의 특별한 결합 등의 시각적 효과를 제공하기도 했다.

횔러가 관객 참여의 방편으로 놀이기구를 선택한 것은, 권위적이고 보수적인 작품 제작, 저작권, 전시 방식 등에 반대하는 그의 태도와 관련 있다. 이 외에도 회전목마나 그네 같은 놀이기구와 거대 조형물을 제작하고, 퍼포먼스, 강의, 3D 영화 같은 다양한 매개와 거울, 광

Test Site (2006)
https://en.wikipedia.org/wiki/Test_Site#/media/
File:Test_Site_by_Carsten_H%C3%B6ller.jpg
(file source: tate 미술관 사이트)

학 장치, 고글 등을 이용한 관람도 시도했다. 2010년 베를린 함부르그 반호프(베를린 현대미술관)의 《Soma(소마)》 전이 이런 특이한 환경의 통합적 시도였다. 소마는 힌두의 신비한 음료의 이름에서 따왔다. 작가는 기차 역사였던 전시장에 12마리의 살아있는 사슴을 풀어놓고, 그들에게 광대버섯을 먹이로 주었다. 이것을 먹은 사슴의 소변은 일종의 환각제로 사용되는데, 작가는 사슴의 소변을 받아 냉장고에 넣어두었다. 유라시아의 야생 버섯인 광대버섯은 향정신성, 환영 유발 약재로 시베리아 무당들에게 해독제로 사용된 민간 치료제였다. 작가는 광대버섯의 형상을 조형물로 만들어 전시장 중앙에 설치했다. 이 외에도 카나리아, 쥐, 파리 등도 그곳에 전시되었는데 작품은 마치 동물원, 또는 생체 실험실을 연상시켰다.

이 모든 광경은 약초, 환각, 동물, 신비 등을 포함한 과거의 신화 세계에 대한 현실의 상상력을 구현한 것이었다. 휠러의 작품은 가상 체험과 현실 인식, 가상의 내용과 실체 간의 간극에 위치한다. 작가는 관람객이 1,000유로(약 130만 원)의 돈을 지불하면 동물과 전시물을 내려다볼 수 있도록 설치한 높은 원형 플랫폼에서 하룻밤을 지낼 수 있게 했다. 작가는 사적 공간을 계속 전시장에 들여놓았는데 2008년 구겐하임 미술관 전시 때에는 〈회전 호텔 방(The Revolving Hotel Room)〉을 제작하여 하룻밤에 500달러를 지불하면 원하는 사람에게 전시장 안에서 숙박하도록 했다. 이 작품은 구매자에게만 오픈되었는데 전시 개장과 동시에 전시 기간의 모든 예약이 마감되었다.

〈거울 회전목마〉(2005)도 〈슬라이드〉와 유사한 작품으로 2011년 뉴욕 신미술관 전시를 비롯해 여러 전시에서 등장했다. 실제로 원하는 관객들이 회전목마의 기구를 타고 즐길 수 있다. 천장과 주변에 설치된 여러 거울들을 통해 그네를 탄 관객들과 주변 사람들

Soma
https://commons.wikimedia.org/wiki/File:Carsten_Holler_Soma_
Hamburger_Bahnhof_Reindeer_closeup.jpg

의 모습을 볼 수 있다. 〈거대 사이코 탱크〉(2000)에선 관객이 혼자, 또는 다른 사람들과 함께 물로 채워진 수조(pool)에 들어가 유영하는 작품이다. 물의 부력으로 몸의 무게가 느껴지지 않고 감각이 희미해지면서 일상적 공간과 육체의 속박을 잠시 벗어나는 체험을 하게 된다.

버섯들도 1994년 이후 그의 단골 조형물이 되었다. 광대버섯이 거꾸로 매달린 형상은 밀라노 폰다찌오네 프라다(Fondazione Prada)의 《싱크로 시스템(Synchro System)》전을 비롯, 미국 엘에이 현대미술관(LA MOCA)(2005)에서도 전시되었다. 이 작품에 이르기 전에 관객들은 길고 어두운 복도를 지나야 한다. 망막에 맺히는 이미지는 원래 상을 거꾸로 비치고 이것이 뇌에 전달되면서 다시 뒤집히는 점을 작가는 고려했다. 어두운 복도를 지나 조명이 비칠 때 매달린 버섯들을 처음 본 것이 '진짜 세계'를 알려주는 것이다. 즉 뒤집혔다가 다시 전복되는 감각과 인식의 과정을 실제에서 다시 비틀어 표현함으로써 대상, 감각과 인지에 대해 사고하게 한다.

작가의 이런 실험은 1997년 카셀 도큐멘타에서 설치된 **〈돼지들과 사람들을 위한 집(A House for Pigs and People)〉**에서 선행되었다. 당시 연인인 독일 작가, 로즈마리 트로켈(Rosemarie Trockel)과 함께 제작한 이 작품은 콘크리트로 지어진 작은 건물과 그 앞의 마당으로 이루어졌다. 내부 공간은 큰 유리로 막혀있고 그 앞에는 돼지들이 생활하고 있다. 이 작품에서 사람들은 건물 내부에서 유리 밖의 돼지를 관찰하게 되는데, 지능이 비교적 높고, 인간과 매우 유사하다는 돼지는 반대로 유리 안쪽 인간을 관찰하게 된다.

작가는 이런 장치들을 통해 인간의 감각과 행동, 인식을 다시 생각하도록 만든다. 감각과 연결된 인지는 즐거움을 지향하고 지적 충족

A House for Pigs and People (1997)
https://www.documenta.de/en/retrospective/documenta_x
(file source: 카셀 도큐멘타 아카이브)

도 놓치지 않는다. 1990년대 이후 관계미학의 대두와 함께 그의 이런 관심은 구체적인 참여, 경험의 제공처가 된 작품들로 큰 호응을 얻었다. 휠러의 실증적이면서도 과학적이고 때로는 명상적이기까지 한 작품들을 통해서 관객들은 즐겁거나, 새로움에 경탄하거나, 또는 대단하지는 않지만 구체적인 어떤 과정에 동참하도록 자극받는다. 시각은 물론 물리적 경험의 확장을 가져온 휠러의 작품이 더욱 철학적 무게를 갖는 방향으로 진행되면서 단순하고 짧은 즐거움에 싫증 난 관객들을 앞으로 어떻게 이끌지 주목된다.

마사 로슬러 Martha Rosler (1943-)
: 가장 일상적인 것이 가장 정치적이다. **J**

마사 로슬러는 퍼포먼스, 비디오, 사진, 콜라주 등의 매체와 관객 참여의 오픈 마켓 기획까지 다양한 활동을 벌인 작가로 페미니즘과 개념미술에 기초하고 있다. 그녀의 작품은 자신이 거주하는 마을부터 일상적인 공간과 소재를 한 축으로, 사진과 기록을 또 한 축으로 하여 만드는 도표라고 할 수 있다. 작가는 여기에 정치, 사회, 성(性)과 계층의 문제를 첨가하고 언어와 이미지 간의 부조화, 또는 그 둘을 통한 시너지 효과를 염두에 둔 작품을 제작했다. 뉴욕에서 출생한 로슬러는 1960년대 중반부터 시작된 개념미술의 유행과 함께 개인의 경험이 단순히 사적인 결정이 아니라 정치적, 사회적 프레임과 요구에 의해 구축된 결과물이라고 보고 각각의 삶과 분리될 수 없는 동시대 이데올로기의 문제를 날카롭게 또는 유머러스하게 다뤘다.

그녀는 기술적/내용적 장인성, 탁월함을 거부하여 미학적 완벽성과 거리를 두고, 언어나 사진을 매체로 사용하고 여성에 부과된 가부장제의 권력과 허위의식을 지적하는 등 개념미술이나 페미니즘의 흐름에 동참했다. 고정된 성에 대한 개념을 거부하기 위해 여성의 이미지를 다루는 시각문화의 전통과 이를 확대 재생산해 온 제도나 구조를

비판적으로 바라보고 있음도 중요하다.[32] 사진, 동영상, 텍스트, 퍼포먼스, 토론 등 다양한 방식의 작품을 제작했다.

그녀의 초기작으로 가장 널리 알려진 〈**바워리가, 2가지 부적절한 기술 시스템**(The Bowery In Two Inadequate Descriptive Systems)〉(1974-75)은 언어와 사진이란 개념미술의 인기 소재를 결합한 작품이다. 24개의 검은 판 위에 맨해튼 남부 바워리가에서 찍은 사진들을 좌측에, 관련 없는 단어들을 우측에 배치했다. 사진에는 술병이 쌓인 공터, 정돈되지 않은 듯한 잡화점 진열장, 셔터가 내려진 상점, 낙서로 지저분한 건물, 비어 있는 거리 등이 담겨있다. 맨해튼의 웨스트 빌리지의 중심인 이 거리는 작가에게 매우 친밀한 곳이자 예술가들과 노숙인들, 술을 마신 취객이나 마약에 취한 청년들을 자주 볼 수 있는 곳이다. 작가는 사람의 이미지는 제거한 채 이 지역의 소소한 모습을 담고 모호한 단어들을 나란히 배치했다. 이미지와 문자는 병렬하지만 서로 상응하지 못하면서 부적절한 관계의 재현 시스템이 된다.

사진은 과연 객관적 기록이자 완벽한 재현, 진실의 전달체일까? 바워리가의 무질서하고도 가난한 느낌은 흑백 사진으로 전달된다. 그러나 술에 취해 중얼거리듯, 문학적 감성이 발현된 듯, 어울리지도 설명적이지도 않은 나란히 놓인 단어들인 이런 바워리가의 이미지가 고정되는 것을 방해한다.

바워리가를 보여주는 가장 적절한 방식이 무엇인지 고민한 로슬러는 선명한 지시성으로 대표되는 사진과 단어들이 관객의 순간적인 이해를 거부하며 하나로 수렴되는 것을 서로 방해하도록 했다. 어떤 개

32 Frances Richard, "Martha Rosler," *Artforum*, Feb 2005, 173

The Bowery in two inadequate descriptive systems (1974-75)
https://whitney.org/collection/works/8304

념도 이 지역을 단순하고 명쾌하게 설명할 수 없다는 것이 바워리가에 대한 작가의 주장이다. 지역 정체성을 둘러싼 부정적 선입견을 모호함이라는 필터로 덮고 관객들에게 더 큰 상상력을 요구하고 있다고 하겠다.

로슬러 작품은 기술적, 미학적으로 미숙하고, 사진은 매우 건조하며 구도나 초점이 훌륭하지 않다. 로슬러는 "내 작품에서 가난이 주제라면, 오히려 재현의 빈곤함이 더욱 큰 문제"라면서, 작품 형식의 반미학성, 구성의 단조로움 등을 고백했다.[33]

로슬러의 또 다른 대표작, 〈아름다운 집: 전쟁을 집으로 가져오기 (House Beautiful: Bringing the War Home)〉 시리즈(1967-72) (같은 제목으로 아프가니스탄 대 이라크전 관련 연작, 2004-2008)는 1960년대 베트남 전쟁부터, 2000년대 아프가니스탄 전쟁까지 미국의 대표적인 잡지, 『라이프』에 실렸던 사진들과 전쟁 이미지를 결합한 콜라주 작품이다.[34]

예를 들어 편하고 아름답게 꾸며진 백악관의 방에 서 있는 팻 닉슨 당시 대통령 부인 뒤로 전장에서 죽은 어린 소녀의 토르소가 액자로 걸려있다든가, 산뜻한 현대식 부엌에서 군인들이 마치 적을 찾아 마을을 뒤지듯 몸을 숙이고 탐색전을 펼친다. 로슬러는 오랫동안 지속되었지만 미국 본토와의 거리로 인해 당시 많은 미국 국민들이 잘 체감하지 못했던 베트남전의 상황을 개탄하고 반전을 주장했다. 그녀는 사진 사이사이에 전쟁의 이미지를 삽입함으로써 부분적인 어긋남이

33 Steve Edwards, *Martha Rosler, The Bowery in two inadequate descriptive systems* (London: Aferall Books, 2012), 12.

34 Heather Diack, "Too Close to Home: Rethinking Representation in Martha Rosler's Photomontages of War," *Prefix Photo*

House Beautiful: Bringing the War Home (1967-72)
https://new.artsmia.org/stories/bringing-it-all-back-home-how-martha-rosler-brought-the-vietnam-war-into-the-american-living-room
(file source: Minneapolis Institute of Art)

나 불일치의 어법을 썼다. 미국의 아름답고 정돈된 가정에 침투한 전쟁의 현실이 던지는 부조화와 균열이 작가가 외치는 반전의 태도이자 작품의 주제이다.

로슬러는 개인의 삶을 지배하는 이데올로기의 영향이 얼마나 교묘하고 그 망이 촘촘한지를 지적하면서, 이런 이유로 인해 개인의 선택과 인식이 역사, 국가, 제도와 평가, 그리고 시대의 개념을 반영한다고 여겼다. 〈부엌의 기호학(Semiotics Of The Kitchen)〉(1974-75)은 6분 9초간 진행되는 작가의 퍼포먼스 영상 작품이다. 그녀는 부엌의 각종 도구들을 알파벳 A에서 Z까지 하나씩 짝지어 부르면서 사용방법을 재현하는데, 앞치마를 두른 전형적인 미국 주부의 모습이지만 도구를 다루는 그녀는 반복적이고 공격적이다.

작가가 요리 도구들을 사용하는 위압적 태도는 다분히 과장되고 희화화되었지만, 동시에 사물과 표상의 층위에 대한 일상적이고 단순한 접근을 파괴하는 시도이기도 하다. 기호학이란 제목에서도 알 수 있듯 작가는 시대의 폭력성을 부엌, 음식, 여성의 공간과 일 등과 결부시키고, 실체 대신 덧입혀진 성에 따른 이미지, 가치관과 개념을 다시 생각하도록 관객에게 요구하고 있다.

시각문화 생산에서 여성은 소외된 존재였다. 몸의 물성에 대한 감각과 시각 주체의 지위가 여성에게는 매우 어렵고 힘들게 획득되었고, 가부장제의 구조와 가치관을 담아내는 관습 안에서 여성의 이미지는 주체로서가 아닌 남성 소비 대상으로서 재생산되어 왔다. 이것은 단순히 여성을 어떻게 재현하는가의 문제를 넘어서, 재현이 여성에게 어떻게 행해졌고 이것이 여성에게 무엇을 의미하는가의 질문으로 변화한다. 페미니즘 미술은 이런 시각과 가부장적 사회구조, 재현 대상으로서의 여성과 그의 위치를 질문하고, 관습적 보기와 표현을 거부

House Beautiful: Bringing the War Home (2004-08)
https://www.martharosler.net/house-beautiful-bringing-the-war-home-new-series-carousel
(file source: 작가 웹사이트)

해 왔다. 〈부엌의 기호학〉은 여성과 가사로 역사화 된 부엌을 둘러싼 전형적 기호들을 거부하기 위해 작가가 선택한 균열과 전복의 퍼포먼스이자 논리와 불합리를 섞어놓은 시도였다.

로슬러는 정치적으로 구축된 주제를 일상성 속에 녹여내는데 뛰어났다. 2012년 뉴욕 현대미술관에서 열린 그녀의 첫 개인전 〈**메타-모뉴멘탈(Meta-Monumental) 창고 세일**〉은 1973년 캘리포니아 대학 화랑의 〈모뉴멘탈 창고 세일〉의 두 번째 버전으로, 이 전시에서 작가는 자신의 소장품뿐 아니라, 기증자들의 물건까지도 판매하는 중고장터를 열었다. 값싼 소모품과 옷, 신발 등 벽까지 꽉 채운 물건들은 작가가 추구했던 미국의 보편적 환경을 그대로 전시장에 옮겨온 듯했다. 작가는 실제 물건을 관객들에게 판매하면서 일반적 생활에 내재한 가치관과 역사가 된 국가 이데올로기를 드러내길 원했고 관객들과 어울린 참여형 전시를 꾸렸다.

로슬러는 사진을 포함한 기호의 절대성에 도전했다. 시각의 우월성이 만들어낸 성의 서열과 정치학도 거부했다. 로슬러의 작품이 남성적 이데올로기를 완전히 탈피했다거나, 이미지와 기호의 복잡한 구조, 가치를 온전히 전복했다고 말하기는 어렵다. **그러나 다양한 매체와 언어에 내재하는 남성 중심적 성격을 모호하게 만들거나 그에 대한 회의적 태도를 견지함으로써 언어를 무력화하거나, 예상하지 않았던 모습과 연결하는 엉뚱함을** 창출했다. 그녀는 기호의 상징성에 균열을 내고 권력과 체계의 한계를 지적하려는 시도를 멈추지 않았다. 이성적 명료함을 벗어나거나 관습적 사용과 분리된 상태를 강조했던 로슬러의 작품은 일상성을 강화하서도, 그 안에 숨은 다양한 기호들을 발견하고, 동시에 관객과의 관계를 설정한다는 면에서 흥미로운 역할을 하고 있다.

Meta-Monumental (2012)
https://www.moma.org/interactives/exhibitions/2012/garagesale/
(file source: moma 사이트)

Keywords
of Contem-
porary Art

6. ───────────

숭고
Sublime

아름다움보다 큰 압도의 힘 ☐

숭고(Sublime)란 물리적이고 도덕적이며 지적, 형이상학적, 미학적인 웅장함, 즉 압도적인 위대함을 뜻하는 용어이다. 우리에게 주어진 척도로는 계산하기 어려운 거대한 대상과 마주한 인간은 이성적 파악이 불가능한 상황에 두려움과 경외심 등의 복합적인 감정을 느끼게 된다. 숭고는 원래 '높이'를 뜻하는 말이었으나, 고대 철학자 롱기누스(Longinus, AD 213-273)에 의해 절대적 크기와 관계없이 작품의 내적인 위대함이 관객이나 독자에게 굉장한 영향을 미치게 하는 수사학적 표현을 포함하는 의미로 변화했다.[35] 이처럼 숭고는 고대부터 논의된 개념이었지만 좀 더 구체적으로 철학적 근간을 마련한 이는 에드먼드 버크(Edmund Burke)다. 그는 1756년 「숭고와 미의 관념의 기원에 관한 철학적 탐구(A Philosophical Inquiry Into The Origin Of Our Ideas Of The Sublime And Beautiful)」를 발표하였고 이후 숭고에 대한 근대적 논의가 활기를 띠게 된다. 버크는 중세의 숭고 개념이 수사학적 맥락 아래 놓여 있었던 것과 달리 이를 실제 자연을 포함한 넓은 대상에 적용하고, 숭고 경험으로부터 야기되는 다양한 감정, 두려움이나 고통 등의 심리적 동요까지 논의에 포함했다. 이후 칸트는 숭고 개념을 판단력과 연관시켜 보다 구체화하였다.

그는 숭고를 크게 두 종류로 구분했다. 대단히 강력한 힘을 지닌 대상을 마주했을 때 경험되는 역학적 숭고와 도저히 가능할 수 없는 엄청난 크기의 대상으로부터 오는 수학적 숭고다. 이러한 숭고 경험에서 인간은 불안과 공포, 두려움 등을 느끼게 되지만 이내 감각의 유한함으로 그 감정은 계속 발전하지 못하게 된다. 이때 인간의 마음에 내재하는 무제약적 이념을 환기하면서 부정적인 감정을 극복하고 무한한 경이로움에 이르게 된다는 것이 칸트가 주장한 숭고미학이다. 미를 불러일으키는 대상은 우리의 판단력에 적합한 합목적적 형식을 지

35 김동우, 「롱기누스 숭고론의 시학적 전유」 『한국문화이론과 비평』, 43, 2009.

니고 있는 데 반해 숭고의 감정을 끌어내는 대상은 몰 형식적이며 구상력을 압도하고 판단력에 있어 합목적적이지 않다.

상상력과 오성이 조화를 이루어 쾌를 발생시키는 미와 달리 숭고 체험에서 상상력과 이성 사이에는 일종의 '배반', 불일치가 발생하는 것이다. 그러나 결과적으로는 지성의 놀라운 능력에 의해 주관적인 합목적성을 도출해 내고 자신 내면의 '경이로움'을 체험하게 된다. 이렇듯 숭고는 개별적인 대상을 전체적인 합목적성에 따라 판단하는 경험적이고 복합적인 인식의 과정을 거친다. 숭고를 일으키는 대상에 대한 규정이 정확하지 않고 무질서나 혼돈, 황량함까지를 내포한다는 점에서 18세기 이후 숭고는 주로 자연, 폐허 등의 이미지와 연결되곤 했다.

이 시기 독일 낭만주의 작가들은 깊고 깊은 산, 거칠게 요동치는 바다 등의 거대한 자연이나 폐허가 된 과거의 유적지 등 인간을 압도하고 불안하게 만드는 소재를 선택하고, 그 대상 앞에 선 인간을 아주 작거나 미미한 크기로 그려 넣음으로써 칸트가 주장하는 경이로운 상태를 경험하도록 했다. 19세기 전반에 활동했던 독일의 카스퍼 다비드 프리드리히(Caspar David Friedrich)는 칸트 철학의 숭고미를 가장 적극적으로 표현한 작가이다. 그는 인적을 느낄 수 없는 어둡고 거대한 자연을 주로 그렸는데, 가끔 종교적 도상을 결합해서 오래된 교훈인 미약한 피조물, 인간 존재의 초라함을 표현했다. 예를 들어 **〈안개 낀 바다 위 방랑자(Wanderer Above The Sea Of Fog)〉(1818)**는 파도치는 바다와 바위틈에 선 채 그것을 바라보는 남성을 대조하여 정복하기 어려운 자연의 힘과 인간의 한계를 대조시켰다.

숭고는 감각에서 시작하여 수용자의 감정이나 감흥을 자극하므로 종교적인 경험과 같은 특별한 느낌을 줄 수도 있다. 본디 압도하는

Wanderer above the Sea of Fog (1818)
https://en.wikipedia.org/wiki/Wanderer_above_the_Sea_
of_Fog#/media/File:Caspar_David_Friedrich_-_Wanderer_
above_the_sea_of_fog.jpg

힘, 크기나 말이나 문장의 장중함을 의미하던 숭고가 점차 끌림이나 매력을 느끼게 하는 것, 괴로움의 극단에서부터 풀려나는 정서적 쾌감을 포함한 초자연적 경험 등으로 다양하게 변했다. 점차 대상의 절대적 성격에서 기인하기보다는 그것을 수용하는 과정에서 발생하는 어떤 경험에 집중하게 되었고, 이는 관객과의 상호작용에 대한 관심으로 이동했다.

숭고는 현대미술에서도 여전히 강력하게 작동하고 있지만, 과거에 비해 축소되거나 특정한 방식으로 수렴되어 가는 듯하다. 리오타르(Lyotard)는 버크와 칸트의 숭고 개념을 분석하여, 숭고한 예술을 잘 구현한 현대 작가로 바넷 뉴먼(Barnett Newman)을 꼽았다. 뉴먼의 대표작인 〈**인간, 영웅적, 숭고(Vir Heroicus Sublimis)**〉(1950-51)는 크기, 순수함을 통한 아름다움과 경외감, 지적 이상의 개념을 모두 만족시키며 숭고를 부활시킨 작품으로 평가된다. 2미터가 넘는 높이에 폭이 5미터 40센티미터에 이르는 붉은색으로 뒤덮인 캔버스는 크기의 압도감과 단색에 가까운 색채가 뿜어내는 강렬함으로 관객들에게 숭고의 느낌을 불러일으킨다. 유대인인 뉴먼은 작품의 제목으로 성경의 개념이나 단어를 자주 사용했는데, 이 작품의 제목 역시 가시적인 것과 비가시적인 세계, 물질세계 너머의 정신적인 상태에 대한 갈망과 인간의 비극 등 고전 서사에서 다뤘던 내용과 의미를 포함하고 있다고 하겠다. 라틴어를 제목으로 선택한 점도 작가의 의도를 반영한다. 추상표현주의를 비롯한 추상회화의 시대가 지난 20세기 후반 이후 숭고는 중요한 미학 원리 중 하나로 받아들여지기는 했지만, 작품 제작에 있어서는 형식적인 측면으로만 접근하는 경향이 강해졌다. 즉 정신적이거나 철학적인 것, 추한 것, 기괴한 것이 주는 두려움, 거부감 등과 달리 비일상적이고 비현실적인 느낌과 크기에서 오는 직

Vir Heroicus Sublimis (1950-51)
https://www.moma.org/collection/works/79250
(file source: moma)

접적인 거대함에 더 많이 결부되었다.

대표적인 작가들로는 제임스 터렐, 히로시 수기모토, 리차드 세라 등이 있고, 자연의 요소들을 뜻밖의 장소나 현대적 장치들을 동원해 극적으로 경험하게 만드는 올라퍼 엘리아슨, 입체작품들의 소재를 개발하여 시각적, 촉각적 감성을 강조하는 애니쉬 카푸어 등이 있다. 이들은 주로 소재에 대한 연구를 통해 새로운 것을 개발하거나 드라마틱한 상황을 연출시킴으로써 관객들의 감성을 자극하지만, 아름다움이나 멋스러움, 압도적 스케일이나 방식 등을 채택하고 있는 점에서 숭고의 개념을 제한적으로 접근하고 있고, 대신 거대 자본이 개입된 스펙터클에 가까워지고 있다고 하겠다.

제임스 터렐 James Turrell (1943-)
: 빛의 숭고에서 우주의 숭고로 ⓨ

인간이 절대로 포기하지 못할 것을 꼽으라면 아마도 지구 바깥의 우주에 대한 호기심일 것이다. 구름의 변화나 별의 움직임을 보고 인간은 신을 상상하고, 절대자를 위해 기도했으며, 때로 우주선을 타고 모험에 오르기도 했다. 예술가도 우주를 보며 상상을 한다. 잘 알 수 없기 때문에 신비롭고 아름다운 세계이기 때문이다. 그래서 숭고함을 느끼고 경외심을 갖는 것은 예술가에게도 예외는 아니다.

제임스 터렐은 자연의 경이로운 세계에 대해 단순히 경외심을 갖기보다 그 경이로운 장면을 직접 만들어왔다. 우주를 작품의 소재로 삼아 예술로 풀어낸다. 그런 면에서 그는 우주에 가까이 가고 싶은 인간의 꿈을 잘 알고 있는 작가이다. 자연이 주는 숭고의 감정을 극대화

Roden Crater (1979-)
http://rodencrater.com/wp-content/
uploads/2015/10/RodenCrater_p1-2.jpg

하기 위해 예술이라는 형식을 통해 극도로 고양된 지각을 보여준다.

그의 〈로덴 분화구(Roden Crater)〉(1979-)는 자연, 종교, 예술, 과학을 활용한 그의 예술을 총체적으로 담고 있다. 이곳은 천체의 움직임을 관찰할 수 있는 일종의 전망대이다. 그러나 우리가 알고 있는 보통의 전망대가 아니라 위치, 입구, 들어가는 과정, 보는 과정 모두 터렐의 미니멀리즘적 취향과 신비주의를 반영한 전망대이다. 미국 아리조나주의 화산 지대인 플래스탭(Flagstaff)에 위치한 〈로덴 분화구〉는 제주도의 오름처럼 생긴 분화구의 지하에 통로를 만들고 방을 만들어 분화구 중심으로 깊숙이 들어가도록 설계되어 있다. 이 통로 안에 들어가면 외부와 분리된 공간에서 시간의 흐름과 더불어 빛과 우주의 변화에만 집중하게 되는 놀라운 경험을 할 수 있다고 한다. 마치 미니멀리즘 작가들이 오브제와 그 오브제가 놓인 공간이 관객의 지각과 상호작용하는 데 주목했던 것처럼 터렐의 분화구 내부도 단순한 구조와 제한된 빛을 통해 관람자의 지각을 강화시킨다.

터렐이 분화구를 이용한 작업에 관심을 두게 된 것은 경비행기 조종사를 하면서부터이다. 10대 때 경비행기를 몰기 시작한 그는 종종 비행기를 타고 미국 서부의 광활한 대지를 날아다니며 수익사업을 하곤 했다. 그런 과정에서 비행기에서 내려다본 지상을 보면서 작업을 상상하던 그는 대지와 우주 공간을 연결하는 프로젝트를 구상한다. 그는 1974년 어느 날 우연히 본 로덴 분화구를 보고 작업을 구상하다가 1979년 분화구를 매입한 후 본격적으로 작업에 착수했다. 분화구를 구입한 후 지금까지 수십 년 동안 그가 직접 건설, 건축, 인테리어, 조명을 맡아 지휘하고 있는데 비용과 과정이 생각보다 많이 들면서, 그리고 어디에서도 본 적이 없는 규모와 개념을 실현하려는 그의 까다로운 업무 스타일 때문에 여전히 진행 중인 프로젝트이기도 하다.

터렐은 이 프로젝트를 디자인하면서 고대부터 현대까지의 전망대를 연구하였고 우주, 빛, 공간이 어우러질 때 인간의 지각을 가장 잘 끌어낼 수 있는 방안을 찾았다. 그의 전망대 프로젝트는 종교, 예술, 과학이 어우러진 융합적인 작업이자 인간의 눈으로 신비스러운 현상을 직

접 경험하면서 우주에 다가가는 작업이라고 할 수 있다. 이미 과학의 힘으로 자연의 현상을 파악하는 데 익숙한 인간에게 색다른 경험을 제공하려는 시도이다. 오래전에 인간이 오로라를 보고 경외심을 가졌던 것처럼, 터렐의 분화구에서 예술가의 집념과 우주의 신비에 대해 경외심을 갖게 될지도 모른다. 이 분화구는 아직 일반에게 공개되고 있지 않다. 그러나 호기심이 많은 사람들을 위해 특별한 투어가 열린다. 프로젝트 완성을 위해 미화 5,000달러의 기부금을 내면 주관 재단에서 여는 초대 투어에 참여할 수 있다. (www.rodencrater.com 참조)

터렐이 우주에 대한 호기심을 가진 것은 빛의 신비함을 접하고 나서이다. 어릴 적 퀘이커 교도인 가족의 영향으로 종교모임에 다니며 신비로움에 대한 감성을 길렀고 이후 예술가로 출발하면서 빛을 중요시하기 시작했다. 그가 1960년대 캘리포니아에서 빈 호텔 건물에 설치했던 빛 시리즈는 그 첫 사례이다. 그는 호텔의 텅 빈 방의 전체 조명을 끄고 벽과 벽이 만나는 코너에 조명을 비추어 강렬한 빛 형상을 만든 바 있다. 각 방에 구현된 흰색 또는 붉은 색 빛은 기하학적 형태를 만드는데 암흑을 뚫고 나오는 진리의 빛처럼 강렬하게 다가오며 빛과 어둠이 만드는 대조로 인해 착시현상을 만들기도 한다. 프로젝터에서 나오는 빛을 금속판으로 렌즈의 일부를 가리거나 형태를 조절해서 흰 벽에 쏘면 다각형의 빛이 만들어지는데 암흑 속에서 다각형 빛이 마치 공중에 떠 있는 다각형 랜턴처럼 물질성을 가진 것처럼 보이기도 한다. 어쨌든 그의 빛 작업은 종교의 진리를 찾았던 그로서는 자연스럽게 선택한 예술처럼 보인다.

이후 터렐은 빛의 변화를 감상할 수 있는 설치 작업으로 명성을 얻었다. 주로 실내 천장을 제거하고 자연의 빛과 실내 공간의 빛의 변화를 포착하는 '스카이스페이스(Skyspace)' 시리즈가 있고, 폐쇄된 실

Ganzfeld
https://artsandculture.google.com/asset/
perfectly-clear-ganzfeld-james-turrell/cAHuQoHSuEVONg?hl=en

내 공간의 빛과 공기 밀도를 조절하여 관람객이 공간의 깊이감을 상실하도록 만드는 '간즈펠트(Ganzfeld)' 시리즈가 주요 작업들이다. 빛 설치 작업 대부분은 고도의 세련된 기술을 활용하고 있으나 작업 대부분은 번잡하고 혼란스러운 바깥세상과 격리된 미니멀한 공간에서 조용하게 명상과 성찰을 하기에 적합하다. 때로 현실과의 지나친 격리감을 주어 공포감을 느끼게도 하는데 마치 종교의 권위가 예술의 신비로 대체된 듯한 착각을 주기도 한다.

이런 작업들은 미술관뿐만 아니라 교회, 호텔, 리조트 등 주문을 받은 공간에 설치되면서 점점 그의 빛 사용 기술을 연마시켰고 지금은 자연의 빛과 인공 빛 시스템을 탁월하게 가동시킨다. 그가 만드는 인공적 빛은 기존의 조명 장치를 이용한 빛이 아니라 직접 조도, 습도를 고려해서 컴퓨터로 제작한 것으로 인간의 감각기관과 인지능력을 실험할 정도의 섬세한 조종을 통해 나오는 빛이다. 그는 엔지니어를 고용하여 조명기구와 빛 통제 체계를 특별히 제작하며, 각각의 작품이 고유한 현장의 특수성에 맞게 서로 다른 효과를 낸다.

그의 작업은 관객의 지각을 혼란스럽게 만들면서도 매력적이어서 수요가 많다. 그의 빛 설치 작업 중 일부는 한국, 일본에도 있는데 원주의 뮤지엄 산, 일본 나오시마의 지중미술관에서 제대로 감상할 수 있다. 그는 수억에서 수십억에 달하는 그의 빛 설치 작업으로 얻은 수입을 모두 그의 〈로덴 분화구〉의 공사비에 투여하고 있다.

> "보통 우리는 사물을 밝게 하기 위해 빛을 사용한다. 나는 빛 자체의 사물성, 물질성을 좋아한다. 빛은 공간을 차지하는 것처럼 보이며, 면을 만들기도 하고 그곳을 지나간 것이 아니라 거기에 있었던 것을 보여준다. 빛은 지나가는 것이기 때문에 우리의 지각을 위해 그 빛을 포착할 수 있는 공간을 만든다."
>
> (터렐, 2013년 인터뷰)

리처드 세라 Richard Serra (1939-)

: 눈앞의 강철판이 나를 덮는다면?
 크기와 힘, 자연 대신 물질로 구현되다. **J**

칸트가 제기한 역학적 숭고와 수학적 숭고를 모두 경험하고 싶다면, 세라의 거대한 강철판 앞에 서기를 추천한다. 현존하는 가장 영향력 있는 조각가로 꼽히는 리차드 세라는 미니멀리즘 이후 현대 조각사의 주요 사조를 대표하는 인물이다. 뉴미디어(영상), 퍼포먼스, 드로잉, 회화 등의 작품들도 시도했지만, 가장 유명한 그의 트레이드마크는 강철로 만든 거대 조각이다. 그는 산업적 소재, 반미학적 형태, 구체적 장소성 등의 화두를 배합한 작품을 제시하고 이것이 주는 특별한 경험을 강조하여 관객들의 즉물적 반응을 불러온다는 점에서 많은 주목을 받았다.

세라는 이민자 2세로 샌프란시스코에서 출생하여, 캘리포니아 버클리에서 영문학을 전공했다. 청년 시절 제철소에서 일하고, 조선소의 파이프 부설공으로 일했던 아버지에게서 많은 영향을 받았다. 작가는 이 시기에 자신의 작품에서 필요한 대부분의 물질들, 재료를 만났다고 말한다. 예일대에서 미술로 석사 학위(1961-64)를 받은 작가는 이후 뉴욕에서 활동하면서 포스트-미니멀리즘을 주도했던 칼 안드레, 에바 헤세, 로버트 스미슨, 솔 르윗, 월터 드 마리아 등과 친분을 맺고 동시대 아방가르드를 선도했다.

세라는 미니멀리즘의 철학, 즉 로버트 모리스나 도날드 저드처럼 제작 과정에 있어 작가의 주관적 개입을 최소화하고, 외부에서 주어진 시스템을 중요시하거나 단순한 법칙에 의해 작품을 제작함으로써 미술을 객관적인 범주로 옮겨가려 했던 태도에 동의했다. 이는 미술의 완성이 작가의 손에 달려있지 않고, 관객들의 이해와 경험, 감각과 감성에 의해 완결된다는 주장과 동일하다. 이제 미술은 그것의 외적 조건들, 전시 공간, 건축적 환경, 작품의 물적 상태 등과 연합하여 관객과의 구체적 소통을 이루는 지점에 주목하게 되었다.

그러나 세라는 여기서 한발 나아가, 최소한 요건으로 수렴되는 미술 작품의 형태와 내용에 반기를 들고, 물질의 성격을 연구하고 변화 과정을 드러내는 머터리얼, 프로세스 아트로 관심을 확대한다. 산업적인 소재를 적극 사용하고 기하학적 형태를 변형시키면서 다양한 경험의 장을 제공하려 한 시도는 미니멀리즘을 넘어서는 포스트미니멀리즘 단계를 보여준다.

세라는 1960년대 중반부터 당시로선 비-관습적이던 파이버글라스(유리섬유/석면), 고무, 납, 펠트 천, 정련되지 않은 강철, 네온 튜브 등의 소재를 사용하여 고정되지 않고 가변적인 형태와 성격의 비정형(informed) 작품을 제작했다. 그는 시간의 흐름에 따라 발생하는 물질의 변화와 정해지지 않은 결과를 실험하는 프로세스 아트(Process-Art), 머터리얼 아트(Material-Art)에서 두각을 나타냈다. 비미술적인 소재의 속성을 가시화하고, 가변성을 강조하는 전시 방식을 채택함으로써 형태의 통일성도, 부분 간의 내적 구속력도, 미학적 취향도 크게 대두시키지 않는다. 〈벨트(Belts)〉(1966-7)는 두껍게 잘린 고무들이 엉킨 상태로 네온 튜브와 결합된 채 벽에 걸린다. 작가는 정확히 결과를 알 수 없는 열린 '과정'에 개입함으로써 유연성을 확보하고 우연이 만들어내는 효과를 기대한다. 1969년 레오 카스텔리(Leo Castelli) 화랑의 창고(맨해튼 북서쪽 Upper West Side)를 빌어 직접 〈**뿌리기(Splashing)**〉를 시도한다. 이 작품은 마스크를 쓴 세라가 가열되어 액체가 된 납을 막대기로 뿌리면서 행한 일종의 퍼포먼스로 그의 모습은 신성한 제의를 행하는 20세기 주술사처럼 보인다. 이 퍼포먼스에서는 시간, 공간, 행위, 과정 등이 통합되어 나타나는데, 벽과 바닥에 뿌려진 납은 서서히 굳어 고체가 된다. 이후 떼어내어 바닥에 줄지어 놓기도 하고 그냥 뿌려진 채로 벽에 흔적으로 남

Splashing (1968)
https://www.artforum.com/print/201509/due-process-richard-serra-s-early-splash-cast-works-55532

기도 한다. 〈납을 잡는 손(Hand Catching Lead)〉(1968)은 검은색의 납덩어리를 잡으려는 반복된 행위를 담은 영상 작품이다. 납덩어리를 잡기도, 때론 놓치기도 하는 반복적 행위 외에는 다른 내용이 없다. 무의미한 반복적 행위를 통해 작가는 형이상학적 존재에서 현실적, 물적 존재로서의 미술작품의 실체를 제시한다. "작품의 중요성은 결과나 효과가 아니라 그것의 의도/의지에 있다(intensions)"라고 말한 세라는 미니멀리즘 소재와 형식을 변형시켜 힘과 균형, 그것이 빚어내는 아슬아슬함을 통해 사물의 숨겨진 속성을 발견하고 관객에게 경험하도록 한다.

〈1톤 지지대(1 Ton Prop)〉(1968)와 〈카드로 만든 집(House of Cards)〉(1968-69)은 무게와 균형, 상호 지지를 주제로 하고 그 아슬아슬한 관계에서 오는 심리적 불안을 다룬다. 〈카드로 만든 집〉은 5백 파운드(약 226kg) 짜리 납/금속 합성 덩어리 4개가 교합되지 않은 채, 사각형의 형태로 불안하게 서 있는 모습이다. 작가는 아무 보조 기구 없이 서로를 지탱하는 이 상태에 큰 관심을 갖는다. 이후 구조 기술자와 상의하여 자체적으로 안정성을 유지할 수 있는 방안을 듣게 되면서 1970년대 이후엔 코르텐(Corten) 강철[36] 조각 제작에 집중한다. 코르텐 합금은 야외에 두면 날씨로 인해 마치 녹이 슨 것 같은 외관을 갖는데, 산업적 소재의 선택과 압도적이고 과장된 거대 조각의 전통을 발전시켜 세라의 대표적 작품 재료이자 형식이 된다.

가장 큰 논란이 되었던 〈기울어진 호(Tilted Arc)〉(1981)는 높이 3.7미터, 두께 6.4센티미터, 길이가 37미터에 달하는 엄청난 크기의

36 COR-TEN steel/weathering steel-을 사용한 거대 철 조각을 주로 한다. 미국 강철회사(USS)가 코르텐의 등록된 상표를 보유하고 있다가 203 International steel Group (Arcelor-mittal)으로 이전된다.

1 Ton Prop (1968)
https://whitney.org/
collection/works/31751

House of Cards (1968-69)
https://www.sfmoma.org/art-work/94.453.A-D/

작품이다. 맨해튼 남쪽, 뉴욕 연방 광장에 놓였다. 하지만 광장 주변 건물을 오가는 사람들의 통행에 방해가 되고, 녹슨 강철의 외관에서 아름다움을 느끼지 못한다는 탄원이 이어지면서, 1985년 작품 철거 여부를 결정하는 공청회가 열리게 되었다. 공청회에서는 작품을 옮겨야 한다는 주장이 제기되었지만, 세라는 그것이 '바로 이 장소와 연결된 장소 특정성의 작품'이므로 이동은 불가하다고 반박했다. 세라는 "이 작품을 옮기는 것은 그것을 파괴하는 것이다, 이 작품은 오직 이곳에 설치되기 위해 제작된 것이다."라고 주장하면서 반대했으나, 결국 1989년 3월, 조각은 해체되고 옮겨져서 이후 메릴랜드에 있는 창고에 보관되었다. 그는 이 사건을 계기로 점차 장소-특정성을 주요 개념으로 제시하면서 여러 지역에서 유사한 작품들을 제작하기 시작했다.

작가는 이후 타원형의 열린 회오리 구조로 된 거대한 나선형 강철 빔 〈동그랗게 말린 타원(Torqued Ellipses)〉을 만들었다. 이중, 삼중의 나선형 빔이 기울어진 채 이어진 모습이고 관객은 그사이를 걸어 들어가도록 구성되어 있다. 가장 대표적인 작품군은 스페인 빌바오 구겐하임 미술관의 〈시간 문제(The Matter of Time)〉(2005년 설치)이다. 8개의 강철 구조가 들어있는 이 작품군은, 높이가 약 12-14피트 (3.6~4.2미터), 무게는 44에서 900톤에 달한다. 거대한 크기와 기울이진 모양, 아무런 지지 장치가 없는 강철판은 그사이를 걷는 관객들에게 두려움과 동시에 압도적 스릴감을 준다.[37]

42.5톤의 〈T.E.U.C.L.A.〉는 나선형/타원형 빔으로 공공장소–UCLA 교내 미술관–에 설치된 것으로 크기와 위용을 자랑한다. 뉴욕 주 디아 비컨(Dia Beacon)(1997)에도 나선형과 원형의 거대 조각들이 전시

37 Hal Foster, "Richard Serra in Bilbao," *Parkett*, 74, 2005.

Tilted Arc (1981)
https://en.wikipedia.org/
wiki/Tilted_Arc#/media/
File:Tilted_arc_en.jpg

The Matter of Time (2005)
https://www.guggenheim.
org/artwork/21794
(file source: 구겐하임 사이트)

되어 있다. 관객들은 크기와 무게, 물성의 거대함을 통해 숭고를 경험할 수 있는데, 세라의 작품은 21세기적, 산업적 숭고를 가장 적절히 제시했다.

그는 물성과 크기의 압도가 관객을 특별한 경험으로 이끈다는 것을 잘 알았다. 무겁고 두꺼운 강철판의 기울어진 형태는 그 앞을 지나가는 관객들에게 극도의 긴장감을 준다. 과거 낭만주의 미술가들이 자연이나 특별한 상황 앞에 선 두려움을 표현했다면 세라는 물질의 크기와 형태로 인간의 나약함을 강조했다.

특히 포스트모더니즘 미술사의 흐름 안에서 도출된 산업적 소재의 선택, 반미학적 전통, 장소-특정성, 관객의 경험을 강조하는 점 등 많은 화두를 적절히 소화하고 미니멀리즘에서 논의된 관객의 물리적 경험에 대한 집중을 계승하면서도, 전통적이고 역사화 된 숭고의 감각을 확장한다는 점에서 세라 작품의 의미가 있다고 하겠다.

미니멀리즘 **J**

미니멀리즘은 회화로 대표되는 평면의 한계를 지적하고, 단순한 형태의 입체 작품을 긍정적으로 제시함으로써 관객과의 소통을 강조하며, 주관적인 미술의 성격을 좀 더 객관적인 영역으로 옮기려는 사조이다. 1960년대 이후 미술계의 흐름을 바꾸는 데 결정적 역할을 한 이 사조의 구체적 전개와 주요 작가들 대신, 미니멀리즘의 영향 그 자체에 대해 정리하면 아래와 같다.

첫째, 회화 위주의 미술계를 입체, 조각, 환경적 미술로 전환시켰다. 이후 평면 작업은 많은 한계나 제약을 갖는 형식으로 평가받았다. 둘째, 작가들은 강력한 개념을 제시함으로써 미술의 조건과 작품의 존재성에 대한 복합적 시각을 개진하게 된다. 이후 작가들의 작품 설명, 또는 자신의 작품에 대한 정당성을 논의하는 비평적 글이 많이 등장하는 것도 미니멀리즘 전통과 관련 있다. 셋째, 이후에 변증법적으로 미술 양식, 사조 간의 탄생과 연결이 매우 속도감 있게 진행된다. 예를 들면 미니멀리즘은 관객의 존재성을 중요한 전제로 놓고, 그들의 인식을 돕는 방식의 작품 제작을 통해 미술 작품에 있어 소통의 조건을 객관화시키려는 시도를 보였다. 그러나 이때 상정된 관객들은 주로 작가들과 같은 조건의 백인 남성이자 영미권에 속한 지식인층이었으며, 그들의 미술적 감상 폭이나 학습 상태도 작가들과 크게 다르지 않음을 암묵적으로 전제했다고 본다.

미니멀리즘의 이런 제한적 관객에 관해서는, 이후 주체의 다양성을 주장하며 비판적으로 평가하는 세력이 나타나는데, 이들은 여성, 유색 인종, 비-북미 지역, 교육 정도와 계층 등 다양한 관객들을 상정해야 한다고 주장했다. 또한, 미니멀리즘의 물성과 형식, 즉 거대하고 딱딱한 재질의 재료, 규칙적이거나 단순한 배열 방식 등의 구성에 반기를 든 작가들이 등장한다. 이들은 이후 개념 미술, 대지 미술, 페미니즘 미술, 프로세스 아트, 머티리얼 아트 등으로 변화하지만 그 출발선은 모두 포스트-미니멀리즘(Post-Minimalism)에 있다고 할 수 있다.

프로세스 아트/머티리얼 아트
(Process Art/Material Art) J

미니멀리즘 이후 파생된 포스트-미니멀리즘의 분류라고 할 수 있는 이 사조는 기존 미술에서 사용하지 않았던 재료를 사용할 뿐 아니라 작품을 구성하던 형태적 유지에 의문을 제기함으로써, 물질이 시간 안에서 변화하는 과정과 물성의 내용을 실험, 표현하는 것이었다. 탄생은 반-형태와 관계있다. 새 재료의 탐구나 기존 재료의 변형, 즉 완성된 상태가 아닌 미완성의 형태, 또는 완성될 수 없는 모습으로 변환시킴으로써 열린 구조의 작품을 만들었다.

또한 전시 장소나 맥락에 따라 달라지는 가변성을 전제한다. 바로 이러한 가변성 덕분에 '장소(Site)'라는 개념이 부상했는데, 보링거(William Bollinger), 로버트 모리스(Robert Morris), 부르스 나우만(Bruce Nauman), 세라(Richard Serra), 샤피로(Joel Shapiro), 소니에(Keith Sonnier), 롬(Robert Rohm), 라이먼(Robert Ryman), 베리 르바, 라파엘 페레 등이 대표적 작가이고 펠트 천, 쵸크, 건초, 얼음, 흑연, 공기, 휴지 등을 소재로 사용했다. 비-사물화(deobjectified)되거나 탈-위치화(dislocated), 또는 사방에 흩어진 채 전시되었는데, 이는 당시로는 상당히 획기적이었다. 특히 세라의 〈Belts(1966-7)〉는 고무와 네온을 결합하고 무정형의 고무가 서로 엉킨 상태를 전시했다. 이 작품 안에는 어떠한 통일성이나 내적 구속력도 보이지 않고, 위치(전시 상황) 의존적이 된다.

올라퍼 엘리아슨 Olafur Eliasson (1967-)
: 자연과 문명 사이 ⓨ

　과학은 자연을 만들어낼 수 있을까? 한때 다이아몬드는 자연이 준 가장 아름다운 보석이었지만 인간은 인공 다이아몬드를 만들어 누구든지 쉽게 접할 수 있도록 만들었다. 인간을 복제한 안드로이드, 인간의 지능을 닮은 인공지능 등이 점차 가시화되는 것을 보면 인공적인 모든 것을 관할하는 과학이 언젠가 원래 지구에 있던 자연의 창조물을 그대로 복제할 날이 올지도 모르겠다. 지금까지 결과를 보면 인간이 최소한 자연과 유사한 것을 만들어내는 것은 분명하다.

　과학은 인간이 자연에서 느끼던 숭고를 만들어낼 수 있을까? 올라퍼 엘리아슨은 창의적인 예술가의 손을 거치면 가능할 수도 있다는 것을 보여준다. 그는 자연의 현상에 가까운 효과를 만들어내어 인간의 감각을 자극한다. 덴마크로 이주한 아이슬란드 출신의 부모 아래 태어난 그는 북유럽의 자연을 보고 성장했다. 그래서인지 그는 자연에서 영감을 받은 예술을 만든다. 태양과 폭포에서 영감을 얻고 인공 태양, 인공 폭포를 만든다. 그리고 해가 지는 모습, 해가 뜨는 장관을 연출하여, 인공적인 것이 자연적인 것을 대체할 수도 있다는 것을 보여준다. 그에게 인공과 자연의 거리는 종이 한 장의 앞뒷면처럼 가벼워 보인다.

　런던의 테이트 모던(Tate Modern) 미술관의 터빈 홀에 설치되었던 〈날씨 프로젝트(The Weather Project)〉(2003)는 그의 작업 중에서도 숭고를 불러일으킨 대표적인 작업이다. 500피트 길이에 75피트 폭을 가진 터빈 홀은 이 미술관을 대표하는 커다란 전시장이다. 그는 이 전시장에 마치 안개 낀 듯한 석양 무렵의 광경을 만들었다. 천장에는 거대한 거울을 설치해서 전시장 바닥이 그대로 천장에 투영되도록 했고, 한쪽 벽에 설치된 인공 태양은 천장과 바닥에 동시에 반사되면서 빛이 퍼지는 가운데 몽환적인 분위기를 만들었다. 미리 설치된 기계 장치에서 나오는 인공 안개는 그 빛이 공중에 머무르도록 보조하

면서 분위기를 더욱 극대화했다. 터빈 홀에 들어간 관객은 인공 태양에서 나오는 노란 빛과 뿌연 안개에 압도되곤 했는데 일부 관객은 바닥에 누워서 마치 모든 감각을 내려놓듯이 천천히 음미하곤 했다. 아마도 이 설치 작업은 미술관에서 진행된 프로젝트 중에서 과학의 힘을 빌려 만든 가장 경이로운 장면이었다고 할 것이다.

그의 설치가 실제로 우리가 보는 석양의 자연 현상과 유사한 효과를 내기는 했으나 다른 점이 있다면 전기장치, 조명 장치, 거울 등 기계를 동원해서 만든 순전히 인공적인 작업이라는 것이다. 그리고 그 인공적인 장치는 완벽하게 은닉되지 않고 관객이 궁금해서 보려고 시도하면 전시장 뒤로 가서 태양을 연출하는 장치를 볼 수도 있었다. 마찬가지로 천장 거울의 뒷면도 쉽게 노출되었다. 따라서 그의 작업은 자연의 완벽한 재현을 통해 환영적인 효과를 내는 것이 목적이 아니라 자연의 현상을 지각하고 경험하는 무대를 제공하는 데 의의를 두고 있다고 하겠다. 맹목적으로 보는 행위를 유도하는 것이 아니라 '본다'는 행위를 관객 스스로 인지할 수 있게 함으로써 관객의 경험을 강조하는 것이다.

〈날씨 프로젝트〉는 엘리아슨 개인의 노력과 실험의 산물이 아니다. 1995년 그가 설립한 스튜디오 올라퍼 엘리아슨(Studio Olafur Eliasson)에서 여러 명이 모여 연구한 특수효과의 결과이다. 엘리아슨의 아이디어를 구현하는 데 목표를 두고 있는 이 실험실은 과학자, 엔지니어, 건축가 등 70여 명이 일하는 곳이다. 이 실험실 덕에 그는 태양, 안개 등 자연요소를 인공적으로 재현할 수 있는 장비와 장치를 사용할 수 있었다. 그의 작업이 다소 엉성한 설치를 이용하기도 하지만, 오히려 그러한 인간의 손의 흔적을 포기하지 않는 설치는 기존의 자연과 경쟁 아닌 경쟁을 하면서 새로운 경험을 제공한다. 그래서인지 그는 자신의 작업이 '현상을 생산'하며 '실재를 경험할 수 있게 하는 장치'라고 말한다.

이외에도 엘리아슨은 자연과 인공적인 것이 접목되는 작업을 다수한 바 있다. 자연이 스스로 드로잉을 하는 것처럼 보여주고자 독성이

없는 녹색 물감을 강물에 풀어서 흘러가게 하는 〈그린 리버(Green River)〉(1998-2001) 프로젝트, 뉴욕의 브루클린 다리 아래를 비롯한 네 곳에 거대한 인공폭포를 만들어 자연의 스펙터클을 도시로 옮겨왔던 〈**뉴욕시 폭포**(The New York City Waterfalls)〉(2008) 프로젝트 등이 그것이다. 엘리아슨의 작업은 오늘날 순간적인 감흥과 인상을 중요시하는 관객, 즉 예술 소비자에게 중요한 작업이다. 그의 작업은 많은 생각을 유도하기보다는 순간적인 인지능력을 자극하면서 즉각적인 감동을 주는 스펙터클의 효과를 가지고 있기 때문이다. 그는 자연에서 또는 건물의 실내에 자연을 재현함으로써 예술가의 역할이란 손재주나 복잡한 사고가 아니라 시각적 수단을 통해 감동을 주는 것임을 보여준다.

> "나는 인간이 자연의 빛과 맺는 관계가 문화적인 것이라고 생각한다. 여러 근대 건축가들이 그랬던 것처럼, 자연의 빛이 본질적이거나 보편적인 성질을 가진 것이라고 오인할 수도 있다. 물론 자연의 빛은 놀라운 성질을 가지고 있다. 그러나 다른 사람을 위해 자연의 빛을 어떻게 타당하게 만들 것인가를 고민할 때 조심해야 한다. 근대에는 이런 점에 있어서 실수를 했다고 생각한다. 나는 작업에 인공적인 빛을 사용할 때, 경험에 있어서 단일함이 가진 잠재력에 관심이 있다. 그리고 이를 토대로 집합성에 대한 여러 생각을 불러일으킬 수 있다고 생각한다."

> (엘리아슨, 2011년 인터뷰)

The Weather Project (2003)
https://olafureliasson.net/exhibition/
the-weather-project-2003/

히로시 수기모토 Hiroshi Sugimoto (1948-)

: 사진기를 든 세잔

가시적 세계 너머 초월을 꿈꾸는 이미지 J

수기모토의 사진을 보고 어떤 이는 명상에 빠질 수도 있고, 어떤 이는 진부한 동양적 클리쉐로 느낄 수도 있을 것이다. 그러나 수기모토는 사진을 통해 시각적 감각의 본질을 실험함으로써 매체의 한계와 씨름하는 작가이다. 사진으로 시간의 흐름을 거스를 수 있을까? 태고의 시간을 포착하고, 변화가 훼손할 수 없는 대상의 본모습을 담을 수 있을까? 눈에 보이는 것 대신 마음으로 전해지는 것을 사진 찍을 수 있을까? 수기모토의 사진은 이 모든 질문에 대한 대답을 추구한다. 대상을 사진 찍고, 인화하고, 프린트하는 데 시간은 절대적 필요 요소일뿐더러, 눈에 보이는 것, 재현과의 직접성 역시 사진의 본성이다. 수기모토는 사진의 전형적 기능을 뛰어넘을 수 있다는 신념을 믿고 나가며 시각과 표현의 철학적 단면을 포착하려 한다.

그는 일본을 대표하는 사진작가이자 건축가, 디자이너, 조각가면서 21세기의 명상가이다. 동경에서 태어나 일본 생폴(St. Paul) 대학 철학과를 졸업한 후 1974년 로스앤젤레스의 아트센터(Art Center College of Design)로 진학, 이후 뉴욕에서 활동하고 있다. 그의 초기작은 미국 전역에 있는 영화관을 찍은 흑백사진인데, 1970년대 중반부터 구사한 작가의 개성 있는 개념을 보여준다. 〈극장(Theaters)〉(1975-2001) 시리즈는 '한 컷의 사진 안에 한 편의 영화를 담는다면 어떤 장면이 나올까'라는 질문으로 시작되었다. 영화의 러닝 타임은 보통 2시간 정도인데, 작가는 카메라의 노출을 열고 한 프레임 안에 영화가 끝날 때까지 영화관과 스크린을 찍었다. 그동안 이미

The New York City Waterfalls (2008)
http://images.tanyabonakdargallery.com/www_
tanyabonakdargallery_com/2008_Waterfalls_Im-
age_68020.jpg

지가 투사된 스크린은 밝게 빛나는 사각형의 프레임으로 남고, 어두운 극장 안은 구석구석 부각된다. 영화에만 집중하던 관객에게 이 흑백 사진은 영상의 시간을 담아내고 영화관이라는 건축적 조건을 들여다보게 만든다. 골동품과도 같은 실내 인테리어와 빈 객석이 남고 움직였던 모든 것들은 사라진다. 야외극장 경우에는 떨어지는 별똥별이 포착되기도 하고, 전선주와 도로 등 주변 공간들이 드러나기도 한다.

수기모토는 빛과 어둠을 대조시키고 시간에 변함없는 견고한 존재와 영화라는 러닝타임을 가진 움직이는 존재를 대비했다. 일부러 사람을 배제하고 건물이나 나무 등을 찍었던 프랑스 작가 아제(Eugène Atget, 1857~1927)처럼 탈 시간성을 강조함으로써 시간에 종속된 사진의 존재를 거꾸로 접근했다.

장시간 노출은 수기모토뿐 아니라 많은 사진작가들이 사용하는 방법이지만 중요한 점은 그것이 지향하는 목적이 설득력을 갖느냐 하는 점이다. 그의 작품은 시간성, 공간성, 재현과 가시성 등, 사진의 제작에 절대적인 요소들에 대해 탐구하고 있다. 뒤샹이 예술 작품의 본질에 대해 질문하면서 '메타-아트'를 작품화했다면, 수기모토는 사진의 특성을 전복하거나 그 과정에 대해 꼼꼼히 질문하고, 시간과 재현의 매체인 사진의 본질을 넘어서려고 시도하고 있다.

〈디오라마스(Dioramas)〉(1975-1999) 연작은 시간이 아닌, 재현에 대해 질문한다. 수기모토는 뉴욕 자연사 박물관에 전시된 가짜 동물들의 마치 진짜 같은 재현 방식에 관심을 가졌다. 허구로 우리 눈을 속이는 그려진 배경, 동물 박제, 주변 모형들로 구성된 전시장을 이용해, 작가는 오히려 이들을 실제 동물들처럼 찍어냈다. 극지방의 곰처럼, 눈 덮인 설산의 늑대들처럼 보이는 디오라마스는 시뮬라크르의 세계에서 허구와 진실 간 역전이 발생하듯, 관객들에게 이 모호한 실

Theaters (1975-2001)
https://fraenkelgallery.com/artists/hiroshi-sugimoto

제를 경험하게 해준다. 진짜와 가짜의 구분이 무의미한 이미지들은 오늘날 우리가 처한 시각문화의 한 특징이라고도 할 수 있다.

인위적 장면의 부자연스러움을 상쇄하는 카메라의 눈과 조명을 통해, 마치 자연 안에 실재하는 살아있는 대상을 포착한 듯한 느낌을 주어, 관객들에게 이 장면을 믿어야 할지 말아야 할지 망설이게 한다. 사진은 진실을 담는 것이며, 보이는 것이 곧 실체라고 믿는 우리의 생각은 어쩌면 편견에 불과하다고 작가는 강조하고 있는 것이다.

〈초상화(Portraits)〉(1999) 역시 진짜를 재현하고 그것과 혼돈되는 거짓의 범위를 논하는 작품이다. 독일 구겐하임 미술관 후원으로 제작된 이 연작은 런던 마담 투소(Madame Tussaud's) 박물관에 소장된 왁스 인형들을 찍은 것이다. 특히 16세기 독일계 화가로 영국 왕실의 인물들을 그렸던 한스 홀바인 2세의 궁정 초상화들을 기반으로 제작된 앤 불린, 헨리 8세, 그의 다른 부인들의 왁스 인형이 유명하다. 그는 인형의 약 3/4면(약간 비틀린 각도이자 초상화에서 가장 많이 채택한 형식)을 찍었다. 작품은 인물의 초상화, 그것의 모방, 다시 사진으로의 재현이라는 시각 재생산 방식과 이미지 연결을 다룬다. 또한 실제 인물처럼 보이는 데 큰 도움을 주는 장신구들, 화려한 복장과 머리 장식 등의 세부 묘사를 통해 인물의 재현과 실체 안에 내재된 진부한 연결성 등을 탐구했다.[38]

이런 과정에서 수기모토는 태고의 이미지를 가지고 있는 것들에 관심을 갖게 되었고 과연 변하지 않는 대상이 있을까 질문했다. 그는 해답으로 〈바다 풍경(Seascapes)〉(1980~) 연작을 시작한다. 수기모토를 대표한다고 해도 과언이 아닌 이 작품은 현재까지 수백 점이 제작

38 Carol Armstrong, "Hiroshi Sugimoto," *Artforum International*, 44;10, 2006.

Dioramas (1975-1999)
http://www.getty.edu/art/exhibitions/sugimoto/
(폴 게티 미술관)

되었다. 그는 카메라 정중앙에 수평선을 맞춘 후 세계 여러 곳을 다니면서 그곳의 바다를 찍는다. 날씨, 시간, 바다의 상황, 빛 등에 따라 결과는 달라지는데, 특히 안개나 수증기, 파도 등이 큰 변수가 되지만 렌즈를 오래 열고 촬영하면 흔들리는 파도는 사라진다. 결과는 동일한 구도와 같은 높이의 수평선만 남는 사진이 된다. 수기모토는 거의 똑같아 보이는 사진들 안에 각기 다른 시간, 다른 장소의 바다를 담아내고 정보를 기록한다. 그가 이 작품을 중요시하는 이유는 이곳에 인간이 없다는 점이다.

역사 이전의 시간이 장소로 표현된다면 가능한 곳 중 하나가 인적 없는 바다일 것이다. 그의 의도처럼 '고대의 바다로 돌아가' 우리는 원시의 시간을 경험하게 된다. 수기모토는 셔터를 열고 필름을 오랜 시간(경우에 따라 약간씩 다른데, 최장 3시간까지) 노출시킴으로써 바다의 일렁거림이나 파도를 사라지게 한다. 거의 수평에 가까운 이 사진들은 그가 추구해 온 파편화되고 일상적인 시간성을 초월하고, 눈앞에 보이는 대상의 구체성도 벗어난 본원적 형태를 가시화해 준다.[39]

이런 점에서 수기모토의 아이디어는 세잔을 연상시킨다. 눈에 보이는 대상 뒤에 숨은 본 형태를 계속 추구하던 세잔은 눈에 보이는 현상을 끊임없이 의심했다. 수기모토는 보이는 것을 넘어서기 위해 태고의 바다를 선택하고, 사진이라는 짧은 속도를 해체함으로써 재현의 관계를 끊었다. 수기모토는 사진 찍은 바다와 장소의 이름을 제목으로 정하지만, 바다는 인간의 편의에 의한 명칭과 구분을 가질 뿐 본질적으로는 하나이며 연결되어 있다. 작품은 마치 농담이 약간씩 다른 동양 수묵화의 느낌을 준다. 단순한 하나의 수평선을 구도로 한 이 작

39 『히로시 수기모토』, 리움미술관 전시도록, 2013.

Portraits (1999)
http://www.getty.edu/art/
exhibitions/sugimoto/
(폴 게티 미술관)

Portraits (1999)
https://www.sugimotohi-
roshi.com/new-page-50
(file source: 작가 웹사이트)

품은 사진이면서 시간과 대상을 넘어서고 보이는 것을 무효화시키는 매우 혁신적인 개념을 담보하고 있다.

이후 〈개념적 형태〉(2004~)에서는 도쿄대학 박물관에 소장된 19세기 용적 측정 모형들이나 근대의 산물인 기계 모형들을 촬영했다. 특별한 메시지도 동기도 없이 기하학적 형태의 대상을 담아낸 이 작품은 단순한 배경과 흑백의 이미지, 빛과 그림자 간의 긴밀한 긴장 관계의 절제미가 대상의 즉물적 상태를 예술적 느낌으로 상승시켜 준다. 수기모토의 이런 작품은 건물이나 대상을 건조하게 찍었던 독일 베허 부부의 사진들과 뚜렷이 구분된다. 수기모토의 작품 안에는 형체의 객관성이 부각되기보다는 어떤 모습이든 마치 현실과 구분된 듯한, 탈 시간적 느낌과 구체적 맥락에서 벗어나 있다. 그것이 정치한 구성과 침잠된 분위기에서 생성된 동양철학의 관념성이라고 이야기할 수 있을지는 모르지만, 대상 자체가 그 너머의 어딘가로 우리를 인도하는 듯 느끼게 하는 작가의 감각적 탁월함도 돋보인다.

이후 수기모토는 〈번개 치는 들판 Lightening Fields〉(2006) 연작을 제작하는데, 월터 드 마리아의 대지 미술 작품과 동명의 제목을 갖는다. 수기모토는 40만 볼트의 전기를 금속판에 맞대어 순간적으로 번개 이미지를 만든다. 19세기 사진을 발명한 영국의 탈보트가 정전기와 전자기 유도를 실험했다는 사실에서 힌트를 얻어 사진과 정전기를 결합한 새로운 사진을 고안한 것이다. 검은 배경에 놓인 원생동물, 식물의 일부 같아 보이기도 하는 특이한 이미지들은 우리가 모르는 번개의 진짜 모습에 가깝기도 하지만, 이보다는 사진의 역사를 작품의 소재로 연구했음을 볼 수 있다.

수기모토는 지금도 19세기에 제작된 8×10인치의 대형 카메라와 필름을 사용하고 인공조명을 거부하며 자연광에서 찍기를 고집한다. 필

Seascapes (1980-)
https://www.metmuseum.org/
art/collection/search/267010

름에 먼지를 털어내고, 인쇄된 사진의 흰점들을 일일이 손으로 메우는 아날로그적 방식을 지속한다. 그는 은염 입자를 감광제로 사용, 은의 독특한 존재가 무한대의 표현을 허용한다고 주장하는, 즉 전통적인 흑백사진의 인화 방식인 젤라틴 실버 프린트 방식도 여전히 고수한다. 수기모토는 2012년 마크 로스코의 추상회화와 함께 작품을 전시하며 사진 매체를 통한 숭고미를 전달하기도 했다. (2012, 10월 뉴욕 페이스 갤러리(Pace Gallery), 《로스코/수기모토 (Rothko/ Sugimoto : Dark Paintings and Seascapes)》)

수기모토는 특별히 자신의 철학적 태도를 밝히지는 않지만, 시간과 공간 안의 작은 존재인 인간으로서 거대하고 불변하는 세계-자연을 포함한-에 대한 관조를 견지한다는 점에서 도교 철학의 영향을 받았다고 할 수 있다. 그의 작품이 점점 종교적, 영적 세계를 갈구하는 듯한 모습도 이런 점과 연결된다. 시간의 흐름을 사진기를 통해 새롭게 해석해 내고 재현이라는 오랜 시각성의 전통에서 벗어나며 보이지 않는 것들의 추상적 영역까지 담아내기를 고집하는 그는 사진의 기능이 재현이나 기록과 무관함을 강변하고 있다.

그가 선택한 소재들이 다양해 보여도 결국 영원성과 인간의 노력이 빚어낸 일시적인 것 간의 비교이고, 우리를 압도하는 거대하고 불변하는 요소의 이해라고 할 때, 그의 작품이 숭고의 미학에 많은 빚을 지고 있음을 알 수 있다. 그것은 크고 놀라운 존재를 가시화하려는 노력과 동떨어진 것이 아니다. 재주나 특이함, 감각을 자극하는 대신 우리의 폐부를 찌르는 묘한 느낌을 통해 보이는 것을 초월한 숭고의 느낌을 만나게 한다는 점에서 수기모토 작품의 의미가 있다.

Lightening fields (2006)
https://www.sugimotohiroshi.com/new-page-28
(file source: 작가 웹사이트)

Keywords
of Contem-
porary Art

7. _____

생태
Ecology

자연에서 제도까지 ▼

자연은 원래 지구에 존재하는 것이며, 인간이 만들지 않은 모든 것을 말한다. 생태(학)는 그러한 자연과 인간의 관계, 그리고 그 자연 속에서 문명을 일구어낸 인간과 인간의 관계에 대한 관심과 연구라고 할 수 있다. 따라서 생태를 말할 때 단순히 자연에 대한 관심을 촉구하는 것을 넘어서 그 자연을 활용하는 인간의 태도, 그리고 인간들이 동식물과 공존하는 방식에 대한 재고, 더 나아가 인간과 인간 사이의 윤리적 관계를 도모할 수 있는 제도까지도 포함한다.

예술가도 지구에 사는 인간으로서 자연과 생태에 대해 여러 가지 태도를 가질 수 있다. 사색하는 자세로 아름다운 풍경화를 그릴 수도 있고 영상에 담을 수도 있으며, 인간과 더불어 사는 동물과 식물에 관심을 둘 수도 있다. 자연을 사용할 수 있는 대상으로 보기도 하고 건강하고 깨끗한 환경을 만들기 위해 마을과 도시의 환경개선을 우선시할 수도 있다. 예술가 자신이 생태의 향방에 영향을 미친다는 인식도 중요하다.

생태와 관련된 현대미술은 다각도로 나타났다. 모더니즘 미술의 개인주의적 사고에서 벗어나 공동체와 환경을 고려하는 탈개인주의적 사고가 확산되었고 제도권의 미술 공간을 벗어나 인간을 위한 예술의 환경을 추구하기도 했다. 생태에 대한 관심은 탈모더니즘적 움직임 속에서 동력을 얻기 시작했다고 볼 수 있다.

오늘날 말하는 생태 미술 또는 생태 예술은 비교적 최근에 등장한 개념이다. 그 이전에도 자연과 생태에 대한 관심이 예술로 승화되곤 했으나 주로 자연의 재료를 활용해서 예술적 표현의 다양성을 추구하는 편이었다. 이탈리아의 '아르테 포베라(Arte Povera)'로 분류되는 일군의 작가는 돌, 풀, 나무, 새 등 살아있는 자연을 작업에 사용하면서 가공되지 않은 재료를 통해 물질성에 매몰된 예술의 황폐한 상태를 회복하고자 했다. 이우환을 비롯한 일본의 '모노하' 작가 역시 모래, 흙, 돌과 같은 자연의 재료와 철, 나무, 종이 등의 재료를 대비시켜

물질성을 강조한 작업을 선보인 바 있다.

1968년경 열린 전시 〈대지 작업(Earth Work)〉은 로버트 스미슨(Robert Smithson)을 비롯한 여러 작가를 포함하는 '대지 미술(Land Art)'을 태동시킨 바 있다. '대지 미술' 작가들은 탈 화이트 큐브를 지향하며 적극적으로 자연에 가까이 다가갔다. 전시장보다 자연 속에서 예술을 구현하고자 했다. 유타주의 한 호수에 돌과 흙을 다져서 **〈나선형 방파제(Spiral Jetty)〉(1971)**을 만든 로버트 스미슨, 페루와 스코틀랜드의 고원을 걸으면서 길을 만든 리처드 롱(Richard Long)은 대지 속에서 자연이 준 재료와 여건을 가지고 인공적인 흔적을 최소한으로 남긴 작가들이다. 반면에 인공적인 구조물을 자연에 이식하여 자연을 자기 상상력의 무대로 활용한 대지 미술가도 있다. 네바다주 사막 한 가운데에 시멘트 구조물로 거대한 도시를 만든 마이클 하이저(Michael Heizer), 아리조나주 들녘에 있는 한 분화구를 개조하여 지하에 천체 관망대를 만든 제임스 터렐(James Turrell)은 미술관이나 화랑에서 실현할 수 없는 아이디어를 자연이 제공하는 넓은 공간에 구현한 작가들이다. 이런 측면에서 대지 미술은 '화이트 큐브'로 불리는 모더니즘 시대 이후의 실내 전시 공간(흰색 벽으로 된 공간)을 탈피하여 광활한 야외 공간으로 나아간 예술로 평가된다. 따라서 대지 미술은 설치된 장소에 '장소 구체적'이며 또한 전시장이라는 좁은 미술 공간을 거부하기 때문에 탈제도적 성향을 보인다고 할 수 있다.

반면에 자연과 생태를 고려한 예술을 통틀어서 보통 '환경 예술(Environmental Art)' 또는 '생태 예술(Eco Art)'이라고 한다. 생태 미술은 1990년대부터 예술의 형식과 내용, 그리고 재료에서 생태 윤리를 반영한 것으로 생태계에 대한 근본적인 인식의 전환을 촉

Spiral Jetty (1971)
https://en.wikipedia.org/wiki/Spiral_Jetty

구한다. 생태 미술은 파괴된 환경을 복구하거나 버려진 물건들로 업사이클링 작업을 하며 자연과 환경에 대해 인간이 가져야 하는 책임감을 강조하고 보다 적극적인 자세를 취한다. 생태를 우선시하는 예술가들은 자연과 환경을 둘러싼 복잡한 여건뿐만 아니라, 인간의 생태인 정치적 사회적, 지리적, 문화적 구조에도 초점을 맞추며 행동주의를 표방하기도 하고 공동체와 더불어 살아가기 위해 창의적 사고를 제시한다.

숲속에서 흔한 나뭇잎과 같은 재료를 사용해서 100% 친환경적인 설치를 선보이는 앤디 골드워디(Andy Goldworthy)는 인간의 행위가 자연과 지구환경에 미칠 수 있는 폐해를 줄이는 데 주목했다. 그런 면에서 그는 고전적인 생태 예술가이자 자연을 예술로 승화하는 작가이다. 반면에, 로스앤젤레스라는 거대한 도시에서 3주 동안 일어난 90개의 강간 사건을 지도로 기록한 〈5월의 3주(Three Weeks in May)〉(1977)를 통해 수잔 레이시(Suzanne Lacy)는 인간이 사는 환경의 부조리를 고발하면서 행인, 정치인 등 같은 공간에 사는 인간의 책임감 있는 참여와 제도 개선을 촉구한다. 레이시는 자연보다 인간이 구축한 인간을 위한 환경, 즉 사회의 변화에 더 관심이 있다.

따라서 생태 예술은 좁은 의미의 자연을 넘어 사회와 제도로 확장하고 있다. 후자의 입장을 취할 때 사회에 '개입'하면서 의도적으로 다수의 주목을 끌면서 '공공미술'의 형식을 취하기도 한다. 결국 생태 예술은 각각의 인간이 처한 상황이 교차하는 지점에서 인간중심의 또는 이기적인 인간의 각성과 행동 변화를 촉구하고 지구상에 존재하는 수많은 생명체 중의 하나로서 인간이 가져야 하는 책임과 윤리를 강조한다. 자연에서 생태로, 그리고 제도로 이어지는 예술의 대상 변화는 결국 인간이 있어야만 예술의 존재 의미가 있다는 것을 보여준다.

Three Weeks in May (1977)
http://www.suzannelacy.com/three-weeks-in-may

요셉 보이스 Joseph Beuys (1921-1986)
: 인간의 생태에 대한 탐구

20세기 독일을 대표하는 작가 중의 한 명인 요셉 보이스는 인간이 사는 사회와 공간에 대해 성찰했던 인물이다. 뒤셀도르프 미술 아카데미의 교수이자 인정받는 예술가로 성장했으나 이에 안주하지 않고 예술의 제도를 둘러싼 부조리에 적극적으로 대처하면서 예술은 인간의 생태계 속에서 변화를 일으킬 수 있어야 한다고 믿었다.

그의 초기 작업은 주로 2차 세계 대전에 참가했던 경험을 바탕으로 하고 있다. 그는 유라시아 유목민의 도움으로 생명을 구했던 과거 경험을 토대로 동물 지방, 펠트, 썰매 등을 응용한 설치 작업을 만들곤 했다. 그의 주장에 따르면 2차 세계대전 중 조종사로 근무하다 비행기가 추락했고 죽음의 문턱에서 유목민이 그의 몸에 기름을 바르고 모포로 감싸 간호해 준 덕에 살았다고 한다. 그래서인지 구출과 치료의 개념을 염두에 두거나 신비한 세계와 접촉하고자 하는 주술사의 모습을 보여주는 작업들을 선보였다.

그러나 미술 아카데미 교수로 재직하면서 스스로 교육제도와 미술제도로 깊숙이 들어오게 되자 인간의 생태에 대해 성찰할 수밖에 없었다. 발단은 그가 교수로 재직하던 중 학생의 수업 참석 여부를 두고 학교 측과 대립하면서부터이다. 청강을 원하는 학생을 받아들이고자 했으나 학교가 이를 허용하지 않자, 그는 교수직을 떠난다. 교육이 인간을 위한 행위인데 학교가 원칙을 강조하며 정작 교육을 허용하지 않는 현실에 실망한 그는 예술을 행위와 실천의 수단으로 삼기 시작했다. 이때부터 그는 '사회적 조각(Social Sculpture)' 개념을 주창하면서 시각적 입체로서의 조각이 아니라 사회적 변화를 끌어올 수 있는 행위를 중요시하게 된다.

그의 '사회적 조각'은 다수의 공공 강연으로 이어졌으며, 인간이 자연과 생태를 어떻게 포용해야 하는가에 대한 관점을 피력하기 시작했다. 그는 동물과 식물이 인간과 마찬가지로 고통을 느낄 수 있다

고 믿었고 인간과 조화롭게 공존해야 할 대상이라고 보았다. 또한 인간의 사회는 살아있는 유기체처럼 조직되어야 하며, 그 사회는 인간의 생태계로서 자유와 민주주의의 이상을 구현할 수 있는 시스템이어야 한다고 믿었다. 그는 이러한 관점을 직접 실행에 옮기는데 '총선을 통한 직접 민주주의 협회(Organization For Direct Democracy Through Referendum)'를 1971년 설립하는가 하면, 1980년대에는 '창의력과 학제 간 연구를 위한 자유 국제대학(Free International University For Creativity And Interdisciplinary Research)'을 설립했다. 그는 이러한 사회적 조직을 통해 불합리와 부조리를 극복하고, 새로운 교육기관을 통해 창의적 인간을 만들고자 했다.

이 외에도 보이스는 1980년 독일 녹색당(Green Party)의 설립에도 적극적으로 참여했다. 그가 정치에 발을 담은 이유는 정치는 예술처럼 해야 한다는 신념 때문이었다. 그러나 정작 1983년 녹색당이 의회에 진출할 때 그는 참여할 수 없었다. 보이스의 이상주의와 예술가적 낭만주의와 동료 녹색당 당원들의 현실주의가 충돌했기 때문이다. 인간의 생태를 위한 방향은 공유했으나 실천적 방법에서 차이를 극복하지 못한 것이다. 보이스의 사례는 현실 정치와 예술가의 이상이 공존하기 어렵다는 것을 보여주었으나, 적어도 정치적, 사회 참여적 예술가로서 그가 기존의 정치인과 보통 사람이 상상할 수 있는 이상의 것을 보여주었고 창의적 비전의 제시만으로도 예술가로서의 역할은 충분했다고 할 것이다.

인간과 생태에 대한 보이스의 시각을 잘 보여주는 작업은 〈7천 개의 참나무(7000 Oaks)〉(1982-1987)이다. 원래 1982년 카셀 도큐멘타의 프로젝트로 시작된 이 프로젝트는 카셀시의 프리데리치아눔 궁전 앞 광장에서 시작되어 카셀뿐만 아니라 뉴욕 등 여러 도시로 확산되었

7000 Oaks (1982-1987)
https://www.gettyimages.ca/photos/7000-oaks

으며, 프로젝트 도중에 보이스가 사망하자 그의 아들이 1987년 완성한 것이다. 현재 카셀시의 여러 곳에 참나무/현무암 쌍이 가로수처럼 심겨 있고, 뉴욕의 22가와 10 애비뉴에도 다수의 쌍이 세워져 있다.

이 작업은 인간의 생태에 대해 직접적이면서도 단순한 메시지를 던진다. 사람이 다니는 길과 광장에 참나무 한 그루와 현무암 기둥 1개를 하나의 쌍으로 세우고 마치 거리의 여느 가로수와 조형물처럼 연속으로 줄지어 배열한다. 현재 프리데리치아눔 앞 광장에 보이스가 심은 1호 참나무와 현무암, 그리고 마지막 참나무와 현무암이 쌍을 이루어 자라고 있다. 평범한 참나무와 현무암이라 쉽게 눈에 띄지 않을 수도 있으나, 일단 보이스에 대한 이야기를 듣고 나면 감동이 밀려온다.

나무와 돌이라는 매우 평범한 재료를 사용하는 것에 대해 비판이 없었던 것은 아니다. 그러나 자연이 준 그대로 나무를 고르고 자연이 만든 형태 그대로 돌을 설치한다는 것은 예술이라는 이름으로 지구의 환경에 폐해를 주는 사례와 비교한다면 건강할 정도로 친환경적이다. 이 작업은 시각적으로 웅장한 장관을 연출하는 작품이 아니라 매일 일상 속에서 인간과 호흡을 같이하는 예술을 통해 인간의 생각을 자극하고 싶어 했던 보이스의 철학을 잘 드러낸다고 할 수 있다.

보이스는 백남준의 절친한 친구였다. 1984년에는 일본에서 두 사람의 퍼포먼스가 열리기도 했고, 1988년 서울 올림픽을 기념해서 한국에서 공동 퍼포먼스를 벌이기로 계획을 세운 적도 있다. 그러나 보이스가 1986년 사망하자 백남준은 1990년 서울에서 보이스를 추모하는 퍼포먼스를 혼자 벌이기도 했다. 유럽과 아시아 출신의 두 예술가가 '유라시아'의 문화와 신화를 공유하면서 정신적 유대를 맺은 이야기는 지금도 귀감이 된다.

> "나의 목적은 조각이라는 개념을 변화시킬 수 있는 자극제이다. 그 자극제는 조각이 무엇을 할 수 있으며, 어떻게 조각 개념이 인간이 사용하는 비가시적 물질에 작용할 수 있는가라는 생각을 불러일으킨다." (보이스, 1973년 작가의 글)

아나 멘디에타 Ana Mendieta (1948-1985)

: 살아있는 토템, 대지의 일부가 된
 신체의 포근함과 섬뜩함 **J**

자신의 몸이 작품이 된 퍼포먼스 작가이지만, 마치 곤충이 변환하듯이, 육신을 벗어 자연으로 귀환하는 이미지를 구현한 작가가 멘디에타이다. 대지 미술, 퍼포먼스, 바디아트와 페미니즘 등 여러 사조의 교집합에 위치하며 제의적, 종교적 분위기를 제시했던 아나 멘디에타는 자연과 신체의 결합을 시도하고, 이들의 공통 분모인 생명과 순환, 그리고 시간과 형체의 관계를 강조했다. 특히 대지-신체 조각(Earth-Body Sculpture)이란 개념을 제시한 그녀의 실루에타 연작(Silueta Series)은 자연으로부터 얻은 다양한 소재와 형식을 변형시켰을 뿐 아니라, 생태 미술의 시원이자 여성과 자연의 통합적 시각을 구현했다고 평가할 수 있다. 자신의 몸을 통해 여성의 생물학적 존재성을 자연과 합치시키고 종교적 제의로 치환했던 그녀의 작품은 폭력, 피, 주검, 무덤, 꽃, 불, 물 등으로 점철되었다. 쿠바 태생으로 미국 아이오와주의 위탁 가정에서 자란 그녀는 쿠바계 미국 여성으로서 조국 쿠바나 라틴 아메리카 전통을 바탕으로 이중적이고 애매한 정체성을 강조할 뿐 아니라 변하지 않는 환경으로서의 자연과 그 안에서 변모하는 객체를 주제로 삼았다고 하겠다.

쿠바 하바나에서 출생한 아나 멘디에타(Ana Mendieta)는 자신의 부모가 카스트로 정권에 반대하며 탄압의 대상이 되자, 12세에 미국 중서부로 도주, 난민수용소와 위탁 가정(Foster Home)에서 자랐다. 특수한 개인사로 인해 그녀의 작품은 주로 상실, 존재, 소속, 장소/공간, 이산 등의 주제와 연관된다. 작가는 회화, 조각, 뉴미디어, 퍼포

Untitled (1972)
https://www.moma.org/collection/works/153237
(file source:moma)

먼스 등 다양한 매체를 이용한 작품을 남겼는데, 주된 관심사는 "변형(Transformation)"이었다. 자신의 얼굴을 일그러뜨리거나 수염을 붙여서 변환시킨 작품-〈무제(Untitled)〉(1972)-을 보면 인간의 정체성, 특징의 고유성이 큰 의미가 없음을 강조하고 있다. 또한 유년기를 미국에서 쿠바 난민으로 보낸 작가의 모호한 존재성에 대한 고민을 엿볼 수도 있다. 성평등 등의 사회적 이슈에 대해서도 목소리를 내곤 했던 작가는, 1972년 〈무제〉에서 끔찍한 강간과 살해의 피해자인 여대생 오튼스(Ottens)를 추모하며 닭의 목을 잘라 전라인 작가의 몸에 그 피가 튀는 모습을 퍼포먼스로 보여주었다. 몸에 피를 묻힌 작가가 테이블에 자신을 묶고 관객들에게 그 사건의 목격자가 되기를 요구했다.

초기 작품들이 직접, 간접적으로 폭력에 대항하는 것들이었다면, 대표작으로 꼽히는 〈실루에타 연작('Silueta' Series)〉(1973-77)은 장소 특정적인 야외 작업이었다. 진흙, 모래, 풀, 땅, 나무, 불붙인 프레임 등으로 자신의 실루엣을 만들고 그것을 사진으로 남기는 약 200여 개의 작품을 제작했다. 이는 멘디에타가 아이오와로부터 멕시코에 이르는 여정 중에 했던 퍼포먼스에 기초한 작품이다. 특히 멕시코 선사시대 유적지를 직접 방문한 후 많은 영감을 얻은 작가는 벤토사 해변(La ventosa)에서 팔을 벌린 모양의 윤곽선을 땅에 만들고, 그곳이 물에 잠기게 하거나, 그 위에 붉은 안료를 뿌렸다.

사람의 실루엣이지만 동시에 여성 생식기의 단면-자궁과 나팔관-처럼 보이는 이 형상에 더해진 붉은 안료는 피를 연상시키고 생명을 잉태하고 생산하는 여성의 신체적 특징을 나타내기도, 죽음이나 소멸을 암시하기도 한다. 자신의 몸을 생명의 상징으로, 그것을 생산하는 주체로 대지를 제시하고 연결시키려는 작가의 의도는 몸을 자연의 일부

Untitled - Siluetas Series (1976)
http://www.moca.org/collection/work/silueta-works-in-mexico-2
(file source: The Museum of Contemporary Art Los Angeles 웹사이트)

로 위장하는 방식으로 표현되었다. 나무 둥치에 몸을 밀착하고 흙을 바르거나, 바위 사이에 몸을 숨긴 채 암석의 일부처럼 보이게 하기도 하고, 땅을 파고 풀이나 꽃으로 몸을 덮은 채 대지에 스며든 듯 표현한다. 〈무제(Untitled)〉(1973-78)가 대표적 작품 중 하나이다. 나무나 바위에서 성장한 듯 하나가 된 멘디에타의 몸은 공존의 생태계를 암시하기도 하지만 자연의 일부인 인간의 본질을 드러내기도 하며 새로운 존재로의 생물학적 변환을 암시하기도 한다.

이것이 산테리아(Santeria)라는 쿠바 종교와 관계있다는 주장이 있다. 피, 흙, 바위, 화약을 사용하는 것도 산테리아의 종교의식과 연결된다.[40] 흙, 나무, 물 등을 매개이자 소재로 이용하고 자신의 몸을 이들과 결부시키는 특이한 형태를 대지-신체 조각(Earth-Body Sculpture)으로 명명하는데, 이것은 그녀 작품을 설명하는 주요한 명칭이 된다.[41]

몸은 대지처럼 모든 생명의 근원이고 탄생과 소멸의 사이클을 갖는다. 이 둘 간에는 독특한 유비가 존재하는데, 대지와 여성은 모두 자연을 극복함으로써 인간에게 문명과 문화를 안겨준 남성의 업적에 비해 원시적인 상태이자 극복의 대상인 열등한 존재라는 편견도 오랫동안 존재했다. 자연 대 문명, 여성 대 남성의 이분법적 발상과 단선적 연결은 초기 페미니즘 논쟁에서 거론되었던 주제로 더 이상 설득력을 갖지 못한다. 남녀의 생물학적 차이와 심리적, 문화적 차이 간의 지나친 강조나 연결도 설득력을 갖지 못하고, 자연을 낙후한 것으로, 문명을 고등한 것으로 바라보는 관점도 바뀌어야 한다.

40 Jacob, Mary Jane. *Ana Mendieta: The "Silueta" Series, 1973-1980* (NY: Galerie Lelong, 1991), 3.

41 Viso, Olga, *Ana Mendieta: Earth Body* (Ostfildern-Ruit: Hatje Cantz Publishers, 2004).

 Untitled (1973-78)
https://blogs.uoregon.edu/anamendieta/
2015/02/20/siluetas-series-1973-78/

오히려 자연이 인류가 가진 가장 소중한 자산이자 예술과 상생해야 한다는 시각이 형성되면서 여성미술가들, 특히 환경과 자연을 이해했던 작가들에 대한 평가도 바뀌었다. 여성학자들은 여성미술가들이 자연과 화합하며 문화의 중개자로서 이 둘의 간극을 좁히고 통합하는 역할을 한다고 주장했다.[42] 멘디에타의 작품을 대하는 관객들은 작가의 특수한 상황보다는 생산의 주체이지만 제도적으로 희생의 자리에 있었던 억압된 존재를 떠올린다.[43] 대지가 여성의 신체에 비유되었고, 그것이 자연의 상징이라면 멘디에타의 작품은 여성 신체의 특징을 주제로 부각시키고 관습적으로 관음의 대상이었던 여성의 몸을 생명의 근원이자 순환의 존재로 바라보려는 생명주의 시각을 대표한다. 자연을 퍼포먼스에 포함시킴으로 관습을 전복할 뿐 아니라, 충격적 이미지의 제시란 측면에서도 그녀의 작품은 매우 획기적이었다.

멘디에타는 자신의 삶이 죽음과 분리되어 있지 않음을 보여주는 데에 적극적이었다. 그녀는 무덤처럼 땅을 파고 구덩이 아래 눕거나 그 위에 꽃을 얹어서 장례 의식을 연상시켰다.[44] 몸의 소멸이 곧 생성으로 전환됨을 암시하는 그녀의 작품은 시간과 분리될 수 없는 자연의 거대한 순리를 지적하고 있고, 경계를 짓거나 분리시키지 않는 통합적 실체로 자신의 몸과 환경을 바라보고 있다. 또한 작가가 사용한 물, 불, 화약, 피 등은 모두 과거의 제의나 의식과 연결된다. 이런 주제 의식

42 Sherry B Ortner, (1972) "Is female to male as nature is to culture?" In M. Z. Rosaldo and L. Lamphere (eds), *Woman, culture, and society.* (Stanford University Press, 1974), 68-87.
Lucy Lippard, "Feminism and Prehistory" in *Overlay: Contemporary art and the Art of Prehistory* (NY: Pantheon Books, 1983), 41-76.

43 Sean O'Hagan, "Ana Mendieta: death of an artist foretold in blood," *The Guardian* (2013. 9,21).

44 이런 시도는 맨해튼 고층 아파트에서 투신해서 젊은 나이에 생을 마감한 작가의 삶과도 깊은 관련이 있는 듯 보인다. 미니멀리즘/개념미술 작가였던 남편 칼 안드레와의 관계에 대한 의심으로 사망에 관한 긴 법정 공방이 있었지만, 실루에타 작품 이미지는 길지 않은 작가의 삶의 비극적 결말을 예견한 듯하다.

은 이산을 경험하고 쿠바와 미국, 어디에도 소속되지 못했던 멘디에타의 모호한 정체성의 뿌리를 쿠바의 토착 종교에 두고 있음을 보여준다. 그녀의 몸은 정치적, 문화적 틀을 넘어서는 본질적인 실체를 나타내고 그것을 전달해 준 매개는 자연이었다. 이런 점에서 그녀의 퍼포먼스 작품들은 관습적으로 하위에 놓여 폄하되던 자연과 여성의 연결을 강조함으로써 여성성의 근원을 오히려 부각시켰고 그 안에서 자신의 심적, 문화적 지향성을 표현했다고 하겠다. 작가는 사망 전에 쿠바의 동굴 조각을 사진-에칭으로 표현한 작품들을 제작하고 있었다. 멘디에타의 소재 선택이나 관심이 그녀의 조국, 종교, 그리고 생명이나 환경 등의 문제와 계속 이어지고 있음은 주지할 만하다. 태어난 곳의 자연이 그녀의 안식처였고 그녀의 몸은 가장 오래된 인간의 종교적 상징물, 토템의 의미를 입고 있다.

볼프강 라이프 Wolfgang Laib (1950-)
: 속세를 벗어난 도인의 자연회귀.
 상징성을 부여한 재료, 명상을 불러오는 소재미술 **J**

승려와 같은 외모로 작품의 소재들을 마치 성전의 봉양물처럼 다루는 라이프. 그의 미술은 자연주의를 표방하지만 동시에 오래된 제의를 연상시킨다. 튜빙겐 대학에서 의학을 공부하다가 정신과 영혼의 문제를 다루는 것에 더 큰 관심을 가지게 된 라이프는 순수미술 작가로 전향한다. 종교를 비롯해 타 문화권의 삶과 역사에 관심을 갖고 선불교, 도교, 자이나교, 힌두교 등의 동양 철학에도 심취했던 그는 자연과 물질의 세계를 통해 보이지 않는 것을 지향하는 비-물질주의, 자연주의, 친환경주의 미술을 추구한다. 주로 돌, 우유, 꽃가루, 쌀, 밀랍 등의 물질에 의미를 담고 작품의 소재가 주제와 밀접하게 연결됨으로써 자연의 조화와 법칙을 강조했다. 그는 특정 재료에 상징성을 부여하여 사유의 대상으로 변화시킴으로써, 자연으로부터의 에너지를

모으고 여기서 삶과 우주를 아우르는 어떤 관계성을 이해하려 했다.

볼프강 라이프는 독일 메징겐의 금욕적인 개신교 가정에서 성장했다. 그와 가족들은 유럽과 근동아시아 지역―이란, 아프카니스탄, 메소포타미아지역, 인도―으로 여행을 다녔고,[45] 비서구 문화권의 단순하고 간소한 삶과 종교, 그리고 명상적 태도 등에 큰 영향을 받았다. 볼프강의 아버지는 1962년 비버라크(Biberach)로 이주, 자연으로 둘러싸인 환경에 간결한 양식의 유리 집을 지었다. 마치 자연에 둘러싸인 채 생활하는 듯한 이런 주거 양식은 그의 오늘날 주택과 거의 일치한다. 가구를 배제한 채, 바닥에서 생활하면서 간소한 도구와 최소한의 소비를 지향하는 라이프는 물질문화가 압도적인 시대와 가장 반대되는 실생활, 작품 경향을 보인다. 라이프는 사람의 치유를 위해 의대에 진학했지만, 물질로서의 육체에만 집중하는 학문 성격에 반발하고, 오히려 정신의학, 예술을 통한 회복에 초점을 맞추게 되었다.

그의 첫 작품은 돌/대리석 연작이다(1972-75). 섬세하게 연마하고 세공해서 달걀형의 〈브라만다(Brahmandas)〉(1972)를 만드는데, 산스크리트어로 그것은 우주의 알, 또는 창조를 뜻한다. 이후 1975년부터 〈우유 돌〉을 제작하는데, 사각형의 흰 대리석 판에 아주 미세한 오목 면을 만든 후, 거기에 우유를 채우는 작품이다. 백색은 자이나교의 상징색이며 우유를 채우는 것도 자이나교 사원에서 조각상에 우유를 붓는 의식에서 차용한 것이다. 라이프는 견고하고 불변하는 대리석과 상하기 쉽고 부드러운 우유 간의 긴장과 조화, 둘 간의 상응을 통해 명상의 상태로 관객을 초대한다. 대조를 이루는 물질들 간의 관

45 라이프는 1966년 터키 작은 마을에서 보았던 콘크리트 바닥과 하얀 벽, 두 개의 방석 있는 방을 본 후 그 공간감이 머릿속을 떠나지 않았다고 했다. 뉴욕에서 생활한 짧은 시기를 제외하곤 그는 다시 비버라크로 돌아오고 본가와 유사한 형태의 스튜디오를 지어 작업하고 있다.

Brahmandas (1972)
http://www.repubblica.it/2006/a/sezioni/arte/gallerie/basileagal/
basileagal/esterne1019114210011g1227_big.jpg
(file source:이탈리아 신문 사이트 repubblica.it)

계 맺기와 거기서 발생하는 에너지에 대한 통찰이 그의 작품을 관통하는 주제 중 하나가 된다.

이 우유는 2시간마다 전시장에서 바꿔주어야 하는데, 전시가 시작될 때는 작가가 퍼포먼스를 하고, 이후에는 전시 관계자가 맡아서 교체한다. 우유를 붓고, 버리고, 면을 닦아내고 다시 붓는 행위를 지속적으로 반복함으로써 라이프는 그 어떤 대상도 고정되지 않고 시간의 제약을 받을 뿐이며, 불안전한 과정 안에 있음을 강조한다. 동시에 그 사이 사이에 만들어지는 짧지만 고요하고 평온한 상태가 더 두드러진다고 보았다. 생성과 소멸, 변화와 지속으로부터 자유로운 존재는 어디에도 없다. 다만 이들의 모습을 순환이라는 틀과 자연의 질서로만 보는 것은 아닌지, 그의 작품관이 너무 단순한 법칙에만 집중되어 있음은 지적될 만하다.

작가는 1977년부터 〈꽃가루(Pollen)〉 작업을 시작한다. 스튜디오 근처에서 직접 꽃가루를 채집하는데, 민들레, 송화, 개암, 이끼 등을 모았다. 다양한 원색의 꽃가루들을 유리병에 채집하고 용기째로 전시하기도 하고, 약 7cm 정도의 원추형으로 쌓아 올리기도, 체로 걸러서 직사각형의 모양으로 바닥에 뿌리기도 한다. 그는 꽃가루의 채집부터 작품은 시작되며 모으고 전시하고, 다시 유리병 안에 그것을 담는 전 과정이 빠짐없이 작품을 구성한다고 주장하며, 이 모든 과정을 숭고한 의식처럼 대한다. 5월엔 개암을, 이후엔 민들레, 송화, 그리고 이끼는 가을에 모은다. 계절에 따른 자연의 변화, 그것의 관찰과 그 사이클에 순응하는 것이 라이프 작품의 주제이자 작가의 태도이다. 그에게 꽃가루는 생명을 상징한다. 식물의 탄생을 위해 곤충을 비롯해 자연의 여러 환경과 밀접하게 협력하며 생명을 내포하고 있다는 점에

Pollen (1977)
https://www.moma.org/d/c/installation_images/W1siZiIsIjI2MTEyOS-
JdLFsicCIsImNvbnZlcnQiLCItcmVzaXplIDIwMDB4MjAwMFx1MDAzS-
JdXQ.jpg?sha=6116f152d82ef8f
(file source: moma)

서 라이프의 철학을 잘 반영해 준다.[46]

〈**무한한 대양 (Unlimited Ocean)**〉(2011)에선 3만 개의 쌀과 화분 더미(pile)를 전시하는데 그의 가장 큰 설치 작품 중 하나이다. 쌀(1983부터 작업에 이용함)은 동양인의 주식이자 아시아 문화권을 대표하는 곡물인 동시에 종교적 헌물이다. 이러한 문화적 맥락을 이해하고 있는 작가는 쌀을 산처럼 쌓는 〈쌀산〉, 인도 힌두사원에서 사용되는 '딸리'라는 놋그릇에 담은 〈쌀로 된 식사〉, 알루미늄, 나무, 흰 대리석, 봉랍, 밀랍으로 만든 다양한 집 모양의 조형물을 채우거나 주변에 뿌린 모양의 〈쌀집〉, 이렇게 세 가지 형태를 작품화한다. 〈쌀집〉은 무덤, 성골함, 관을 연상시키는데, 죽은 자의 유골을 생명과 에너지의 상징인 쌀로 대체함으로써 죽음에서 삶으로, 또는 삶에서 죽음으로의 연결을 강조한다.

〈밀랍(Beeswax)〉(1987-) 연작은 벌집을 녹인 밀랍을 이용한 작업으로 강한 황금색과 특유의 향취를 갖는데, 온도에 따라 점성과 무게가 약간씩 변한다. 라이프는 입체적이고 건축적인 관점으로 밀랍을 이용해 방, 통로, 문, 집, 그리고 지구라트까지 만드는데, 이들은 모두, 하나의 공간에서 다른 공간으로 연결되는 지점을 의미하고, 비-물질적인 세계와 물질세계가 만나는 전환의 장소를 상징한다고 작가는 믿는다. 특히 지구라트의 형태는 인간의 삶과 우주 차원의 영역과의 조우를 연상시킨다. 이처럼 그는 시작과 끝의 구분 없음, 이곳과 저곳 간의 연결과 이행을 강조함으로써 환경, 장소, 시간의 영원함과 통로로서의 인간의 존재를 분명히 제시하고 있다. 대표적 작품이 〈**유명에서 무명으로(From the Known to the Unkown - To Where is Your

46 라이프에 관한 개설로는 Thomas McEvilley, chapter 9, in *Sculpture in the Age of Doubt* (NY: Allworth Press, 1999) 참고.

Unlimited Ocean (2011)
https://static1.squarespace.com/static/55d7dc9de4b075c-c0a3e957a/t/5645fd85e4b0d7b336ge5326/1447427466329/?for-mat=1500w
(file source: MiA Collective Art- http://www.miacollectiveart.com)

Oracle Leading You)〉(2011-2014)이다.

　라이프는 모더니즘 미술의 순수성, 단순미, 관념성, 추상적 형식 등을 이어받았다. 주제와 소재 간 투명한 관계의 강조도 전통 미학의 계보를 이어간다고 볼 수 있다. 동시에 과정이 부각되고 계속된 반복의 행위를 내세우는 일종의 퍼포먼스이자 프로세스 아트(Process Art), 비관습적인 재료를 선택하고 그것의 물성을 강조하는 머터리얼 아트(Material Art)와, 자연을 소재로 하고 그것을 관찰하고 이해하려는 자세는 랜드 아트(Land Art/Earth Work) 등 다양한 사조들의 성격을 갖는다. 자신이 부여한 의미를 갖는 소재를 사용하여 친자연적인 작품을 제작하는 라이프의 작업이 부각되었던 이유는 그의 삶 자체가 매우 금욕적이고 극도로 단순하여 작품의 개념과 일치하기 때문일 것이다. 자연에서 소재를 선택하고 의미를 부여하는 방식은 요셉 보이스의 작업에서 시도된 바 있다. 작품의 소재를 확장하고 이들을 최적화시키는 형태를 찾아냄으로써 라이프는 자연을 빌어 이미 오래전에 시도되었던 주술성, 도덕성, 상징성, 종교성을 다시 제시한다고 하겠다. 그런 면에서 그의 작품은 새로운 소재를 사용했지만 매우 전통적이다.

　인위적이고 물질적인 것들을 배격하는 그의 수도자적 태도도 작품의 일부가 된다. 생태 환경 안에서 인간과 주변을 이해하고 시각적, 정신적 경험을 확장하려는 의도도 흥미롭다. 볼프강 라이프는 1997년 광주비엔날레에 참여한 후, 2003년 삼성미술관, 이후 국립현대미술관, 2012년 광주 비엔날레 등에서 전시하면서 한국에 비교적 많이 소개되었다. 라이프 작품의 자연주의적 성격은 단순히 소재의 선택에서 발생하기보다는 과장된 작위성을 모두 거부하고 단순하고도 진지한 그의 태도와 더 깊이 관련되어 있다고 하겠다.

대지 미술 **J**

1970년에 시작된 대지 미술은 미국 동부 뉴욕 출신 작가인 로버트 스미슨이 서부의 사막지대에서 광활한 대지를 작품의 배경이자 소재로 삼는 거대 프로젝트를 시작하면서 태동했다. 대지 미술이 그러나 반드시 자연 친화적인 미술은 아니었다. 대지 미술은 자연을 위한, 자연을 향한 미술이라기보다는 현실적인 문제들, 예를 들면 미술 작품의 전시와 판매가 화랑 위주로 이루어지는 현실, 부가가치의 대상으로서 미술 작품의 물적 존재성, 그리고 제한된 유통구조 등의 문제에 대한 제도적 비판과 훨씬 밀접한 관계가 있다. 스미슨과 마이클 하이저 등은 후원자의 도움으로 서부의 광활한 산간지대, 사막, 광야, 바닷가 등에 거대한 프로젝트를 해나갔는데, 주로 땅에 변형을 가함으로써 인위적인 형태를 만드는 방식의 대지 미술을 개척했다. 이후 많은 작가들에게 미술에 자연을 끌어들이게 하는 흥미로운 프로젝트가 이어지는데, 볼프강 라이브나, 허미쉬 플톤, 리차드 롱 등은 좀 더 목가적이고 자연 친화적인 소재와 방식, 그리고 미술품이 명상의 과정이나 결과를 지향하는 방식으로 작품을 제작했다. 볼프강 라이프의 가장 큰 특징은 밀랍 등 냄새가 강하거나 화분처럼 생명의 상징성을 갖는 자연 소재를 활용한 점이며, 이것은 이후 에코 아트, 친환경미술과 연결된다.

안토니 문타다스 Antoni Muntadas (1942-)
: 문화와 예술 제도의 분석 **Y**

생태는 자연뿐만 아니라 인간의 사회도 포함한다. 안토니 문타다스는 인간의 생태, 즉 사회의 여러 구조와 제도 속에서 벌어지는 부조리한 일에 주목하는 작가이다. 그는 의사소통의 권력관계, 제도의 진실과 허구에 대해 탐색하여 왔으며, 특히 예술이 사회적 공간으로 '개입(intervention)'되거나 확장될 때 어떤 일이 벌어지는가를 주제로 작업을 해왔다.

스페인 출생의 문타다스는 1971년 뉴욕으로 이주한 후 뉴욕을 거점으로 활동하고 있다. 1970년대 중반부터 1980년대까지는 주로 미술 제도와 문화를 주로 다루었다. 1990년대 이후 점차 글로벌 시대의 복합적인 사회구조, 문화의 지평에 관심을 두고 작업하고 있다. 그의 프로젝트들은 사회비판적이며, 특히 다양한 미디어를 활용하여 글로벌 현대문화의 맹점과 이슈를 다루는 작업이 많다. 그런 문타다스를 두고 평론가 로버트 모건(Robert Morgan)은 "모든 종류의 매체 전달에 내재된 분리 상태와 이런 분리 상태가 문화와 문명에 대한 근본적인 개념에 영향을 미치는 현실 사이의 관계"에 주목하는 작가라고 평가한 바 있다.

문타다스의 〈전시(Exhibition)〉는 미술 제도의 허구와 부조리를 지적한 작업이다. 1985년 마드리드와 1987년 뉴욕에서 2번의 전시를 통해 선보인 이 작업은 액자 틀 12개와 모니터 3개, 광고판 1개, 슬라이드 프로젝터, 슬라이드 라이트 박스 등으로 구성되었다. 그러나 전시장의 액자, 모니터, 광고판, 프로젝터, 라이트 박스 어디에도 이미지는 보이지 않았고 빈 벽과, 전기만 통하고 있는 모니터, 텅 빈 박스만 있었다. 즉 전시장에 전시된 어느 장치에도 이미지는 보이지 않았다. 문타다스는 액자 틀과 모니터 등 미술 전시에 동원되는 장비들이 미술이라는 콘텐츠를 보여주는 장치들이자 미술제도가 허용한 틀이라는 사실에 주목하고, 미술의 내용을 일부러 제거하고 장치만을 강조함으로써 미술이 구현되는 관습을 드러내고자 했다. 익숙한 관습을 전복함으로써 미술을 구성하는 조건을 드러내는 것이다.

문타다스는 문화의 생태에도 주목한다. 그는 한 문화와 다른 문화 간의 다양한 의사소통 방법들을 모색하며, 그 소통 과정에서 '해석'이 어떻게 작용하는가를 연구하기도 한다. 마치 사회학자가 사회를 연구하고 인류학자가 인간의 행태를 관찰하듯이 말이다.

1994년에 선보인 〈**파일 룸(The File Room)**〉은 그의 방법을 보여주는 좋은 예이다. 미국 시카고의 한 화랑에서 처음 전시된 이 작업은 전시 공간에 도서관에서 흔히 볼 수 있는 금속으로 된 파일박스 138개를 촘촘히 쌓아놓았고 한쪽 구석에 매킨토시 컴퓨터(미국에는 매킨

토시 애용자가 상당히 많다)를 설치해 놓은 것이다. 컴퓨터에는 파일 박스 안의 자료를 정리한 데이터베이스가 담겨있으며, 원하는 사람은 컴퓨터로 파일 박스를 열어서 안의 내용을 확인할 수 있으며, 원한다면 새로운 내용을 첨가할 수 있게 해 놓았다.

파일 데이터베이스에 축적된 정보는 다름 아닌 문화 검열에 관한 사례들이다. 문타다스는 시대별, 지역별로 검열을 당한 사례를 찾아 이를 골라서, 파일로 저장했다. 예를 들면 미국 오리건주의 한 중학교에서 미술작품 손상에 대한 뉴스를 텔레비전으로 방영하다가 미켈란젤로의 〈다비드(David)〉가 성기를 완전히 노출한 채로 나온다는 이유로 방영을 정지당했던 사례, 나이지리아에서 외국인 기자들을 협박했던 사례 등이 그 안에 들어있다. 관람객이 찾기 쉽게 북미, 유럽, 아프리카, 아시아 등 각 대륙별로 분류해서 저장하고 있으며, 한국의 문화 검열 사례도 이 데이터베이스에 포함되어 있는데 노인의 성을 주제로 다룬 박진표 감독의 영화 〈죽어도 좋아〉(2002)가 일부 상영 금지 판정을 받았다는 사례도 기록되어 있고, 1980년대 연세대학교 학생 데모에 관한 내용도 들어있다.

데이터베이스로 구축되었기 때문에 원하는 자료를 용이하게 찾아볼 수 있을 뿐만 아니라 원한다면 관객이 새로운 사례를 추가할 수 있도록 구축되었다. 물론 관객의 적극적인 참여가 필수적이다. 그래서 〈파일 룸〉은 시카고 전시 이후 1995년과 1996년에 파리, 바르셀로나, 리옹 등지에서 전시된 후, 인터넷상으로 옮겨져 www.thefileroom.org에서 운영되고 있다. 관심 있는 지역을 클릭하면 기존에 구축된 검열 사례 자료를 볼 수 있으며, 원한다면 새로운 사례를 추천할 수도 있다. 〈파일 룸〉은 인터넷 시대에 그 잠재력이 더 커지는 프로젝트이다. 통신과 교통이 비교적 덜 발달하였던 과거와 달리 인권을 침해하는 검열

The File Room (1994)
https://artsandculture.google.com/asset/installation-view-of-antoni-muntadas%E2%80%99s-the-file-room-antoni-muntadas/-wGzFfORfRe7Dg

사례는 거의 실시간으로 공유되어 문화의 파수꾼 역할을 하게 된다.

인간의 제도를 들여다보는 시선은 1995년부터 진행한 시리즈 〈번역(On Translation)〉으로 이어지고 있다. 문타다스는 각 문화권마다 특수한 이유로 검열을 당하는 사례를 찾다가 문화의 차이가 정치, 사회, 경제 등 여러 요인의 영향 하에 형성된다는 것을 깨닫고 이 시리즈를 시작한다. 그동안 미화 1천 달러를 환전하다가 그 가치가 사라질 때까지 일본, 영국, 프랑스, 중국 등 여러 나라의 화폐로, 순차적으로 환전하며 기록한 작업 〈번역: 은행〉(1998), 베니스 비엔날레가 열리는 공원 지아르디니(Giardini)가 형성된 나폴레옹 시대부터 현대까지의 변화를 볼 수 있는 아카이브 영상으로 구축한 〈번역: I 지아르디니〉(2005)는 그중 일부이다.

> "나는 매체와 나의 작업을 연결하지 않는다. 예술가를 비디오 작가, 넷 아트 작가 등으로 부르는 것을 싫어한다. 나는 여러 가지 다른 매체를 사용하는 예술가라고 본다. 요즘 부르스 나우만과 같은 예술가가 비디오 아트 작가라고 설명한다면 엄청난 조작이라고 할 수 있다...때로 사람들이 매체와 양식을 전략적으로 사용하는 경향이 있다. 나는 양식에 반대한다. 나는 담론에 더 가깝다." (문타다스, 1999년 인터뷰)

피에르 위그 Pierre Huyghe (1962-)
: 폐허와 문명은 뫼비우스 띠처럼 연결되어 있다.
환경 위기와 공존을 찾는 시선 **J**

> "공간의 정복은 시간의 정복으로 이동한다."
> "전시보다는 창조의 생물학적 형식에 관심을 갖는다. 사물에서 인간을 보여주는 것이 내 작업의 목표다."

21세기 최고의 작가 중 한 명인 위그는 주제에 대한 진지함 만큼 소재의 혁신성이 돋보인다. 1990년대부터 활동했던 위그는 영화의 제작 요소인 연기, 프로덕션, 편집을 미술로 가져와 퍼포먼스와 결합하고, 세트 디자인, 음악, 음향, 시나리오 등을 통합적으로 진행했다. 그는 매체에 구애받지 않고 폭 넓은 주제를 다루며 다양한 표현을 시도한다는 점에서 주목받았다. 동영상, 조각, 사진, 설치, 건축, 디지털 캐릭터, 비-물질적 체계 등 자유로운 상상력만큼 정해지지 않은 방식과 관점을 제시했다. 2010년 이후 그는 점차 동시대의 주제 의식, 예를 들어 환경, 기술, 참여, 상호성, 지구, 사이트 등으로 옮겨갔다. 확장되는 주제만큼 고정되지 않은 형식과 예상치 못한 작품들로 높은 관심을 받고 있다.

위그는 파리에서 출생하여 뉴욕과 파리에 스튜디오를 가지고 있으며 유럽, 미국, 아시아 등 각지에서 전시하고 있다. 엘에이 카운티 미술관(LACMA)(2014), 콜론 루드비히 미술관(2014), 퐁피두(2013-14), 스페인의 레이나 소피아 국립미술관, 시카고 아트인스티튜트 미술관(2010), 테이트모던(2006), 구겐하임 미술관, 디아비콘(2003), 네덜란드 반아베 미술관(2001), 파리 근대미술관(1998) 등 유수의 미술관에서 개인전을 열었고, 카셀 도큐멘타 11(2002), 13(2012), 뮌스터 조각 프로젝트(2017), 이스탄불 비엔날레(1999), 리옹 비엔날레(1995) 등의 국제전에 참가했다.

그의 대표적 초기 작업은 일본 유명 만화, 공각기동대(Ghost in a Shell)의 캐릭터인 안리(Anlee)를 새롭게 재활용한 〈No Ghost Just a Shell〉이다. 안리에게 새 서사를 부여하고 오브제, 평면, 벽지, 조각, 회화, 필름(동영상)과 옷을 비롯한 실용물에 프린트한 제품까지 제작했다. **〈제3의 기억〉(1999)**은 시드니 루멧 감독의 영화 〈개 같은 날의 오후〉(1975)의 실제 주인공인 은행털이범이 알 파치노가 연기한 영화 속 장면을 재연하는 두 채널 비디오 작품이다. 범인의 기억과 재생산된 이미지가 나란히 비교되고 그 간극이 드러날 뿐 아니라 둘 중 어느 것이 옳고 틀렸는지 알 수 없는 진실과 재현의 모호함을

보여준다. 초기작품에서 위그는 대중문화의 요소들을 분석하여 가상의 내용을 현실로 가져오기를 즐겼으며 다른 작가들과의 협업이나 아이디어 공유에도 적극적이었다.

그는 점차 공간, 사이트의 문제로 집중하게 되고 임시, 가변성 등 공간과 시간의 교차에 관심을 갖는다. 단일하고 선형적인 근대의 시간과 공간의 발전과 달리 혼종, 나선형 시간에 대한 탐구는 1990년대 이후 논의되고 있는 인류세의 문제로 수렴되기도 한다. 지구환경 변화가 인류에 영향을 미친다는 인류세(Anthropocene)는 미국의 생물학자 유진 스토머(Eugene Stoermer)가 1980년대에 처음 사용했지만 대기화학자 폴 크루첸(Paul Crutzen)이 2000년 학술대회에서 사용하면서 본격적으로 논의되기 시작했다. 현재 우리가 속한 지질학적 시기 홀로세(Holocene)가 불안정한 시대로 들어서면서 지구 자연환경에 변화가 있음을 암시하며 직선적 발전, 단선적 관계, 인간 중심의 체제를 거부하고 비판하는 계기를 제공했다. 인류세는 인본주의적이며 기계론적인 관점에서 벗어나 생명 중심, 자연 중심으로 모든 지구상의 존재와의 상호성을 강조한다. 인간중심의 문화에서 환경과 동물을 포함한 자연과의 상호 관련성을 중요하게 생각하기 위해 타자들을 통한 통제 불능 상태를 경험하도록 유도하는 작품들을 제작하기도 한다. 파리 퐁피두센터의 《피에르 위그(Pierre Huyghe)》(2013-14) 회고전을 계기로 그는 생태계와 인류세를 주제로 다루는 작가로 주목받는다.[47]

자연 환경과 인간 역사에 던지는 질문

환경, 공생, 우연, 폐허와 시간의 흔적이 담긴 카셀 도큐멘타 13(2012)

47 Emma Lavigne, *Pierre Huyghe* (Munich : Hirmer Publishers, 2014), 150.

The Third Memory (1999)
https://www.guggen-
heim.org/artwork/10460
(구겐하임 미술관)

Untilled (2011-12)
https://www.artsy.net/
artwork/pierre-huyghe-un-
tilled-exhibition-view-kas-
sel-2012 (Artsy)

의 〈무제〉(2011-12)는 위그 작품의 전환을 보여준다. 야외 공간에 구획이나 경계 없이 존재하는 이 작품은 일종의 버려진 정원 같은 느낌을 준다.[48] 정원이라고 불리기에도 애매할 정도로 거칠고 파편적이다. 흙더미, 동물의 뼈, 죽은 나무, 석재들이 쌓여있고 벌집을 머리에 둘러쓰고 비스듬히 누운 여신상(女神像)이 등장한다. 낭만적이고 미적 취향의 산물이 산업적 흔적, 자연물들과 공존하며 퇴락되는 과정을 담아냈다. 뿌리가 뽑힌 죽은 나무는 카셀 도큐멘타 7(1982)에서 요셉 보이스가 심은 7,000그루의 떡갈나무 중 하나이다. 고전 정원의 상징인 누드 여신상의 팔과 머리 사이를 덮은 벌집은 초현실주의 회화를 연상시킨다. 이 공간을 돌아다니는 한쪽 다리를 핑크색으로 염색한 흰색 개를 만나는 순간 관객들은 작가가 뒤섞어버린 무질서의 절정을 만나게 된다. 인위적 산물을 문명으로 받아들였던 관습에 대한 풍자 같은 이 작품은 예술의 경계를 모호하게 만들고 전형적 미학을 교란했다. 철 지난 조각의 머리에 둥지를 튼 꿀벌들은 질서, 서열, 단일함, 통제가 무너지고 이상적 미학이 사라진 후 이어지는 원초적인 생명의 순수함을 표상한다고 하겠다.

폐허는 공간적 질서와 역사적 시간을 벗어난 탈-맥락의 환경으로, 위그는 부분적으로 미술에 도입되었던 폐허의 이미지를 인류세의 개념과 결부시키고 공간으로 확장했다. 또 오브제 위주의 조각이나 시각적 완성도를 강조하는 미학적 관점에서 벗어나며 일방적이고 직선적 소통방식의 작품과도 구분되는 파격을 보여주었다.

2011년 동일본 대지진과 후쿠시마 원전의 방사능 유출, 피폭 피해는 환경에 대한 경각과 자연에의 두려움을 주었다. 서울미디어비엔날레(2016)에서도 전시된 〈휴먼 마스크(Human Mask)〉(2014)는 후쿠시마의 버려진 상점과 집들을 비추며 시작하는 영상 작품이다. 건물

48 Dorothea von Hantelmann, "Thinking the Arrival: Pierre Huyghe's Untitled and the ontology of the exhibition," *Oncurating* 33 (2012) (n.p.) (https://www.on-curating.org/issue-33-reader/thinking-the-arrival-pierre-huyghes-untilled-and-the-ontology-of-the-exhibition.html#.YiZNYugzY2w)

안에는 가면과 가발, 상의를 입은 소녀처럼 보이는 존재가 익숙한 몸짓으로 집안을 돌아다닌다. 인간인 듯 보이는 이 생명체는 그러나 음식점에서 집사처럼 훈련된 일본의 원숭이였다. 방사능 누출로 인적이 사라진 그곳에 등장한 원숭이와 고양이는 인간이 만든 재앙에 희생된 동물들과 파괴된 생태계, 그리고 멸망 이후의 생명을 가늠하게 해주는 진실과 가상의 조합이다. 종말을 연상시키는 환경 안의 낯선 이미지, 규정할 수 없는 존재가 주는 공포, 익숙하지만 낯섦이 숨어있는 언캐니의 섬뜩함이 흑백의 화면 안에서 빛을 발한다.

거대한 스케일로 자연과 환경, 생명이라는 3가지 키워드를 다룬 2017년 5회 뮌스터(Münster) 조각 프로젝트에서의 〈After ALife Ahead〉(2017)는 작가의 소재와 주제, 표현과 철학 등이 총집합한 작품이다. "다가올 삶 이후" "앞선 인공적 삶 이후"라는 제목으로 번역되는데, 아이스링크 전체를 개조하고 다양한 생명체와의 교감을 가변적 상황 안에서 경험하도록 만든 장소-특정적 작품이다.

폐장한 아이스링크의 바닥을 1미터 이상 파고, 흙더미 사이로 걸을 수 있는 길을 확보했다. 링크 천장에는 개방형 창이 있어서 내부 조건이 부합할 때마다 열렸다가 닫힌다. 흙바닥 위로 군데군데 보이는 콘크리트 바닥 중앙에 놓인 어항이나 상자 안에 몇몇 생물체가 있다. 관객들은 지하, 죽음의 공간에서 지상 또는 삶의 세계를 올려다보듯, 파헤쳐진 고고학적 유적지를 거닐 듯, 과거 현재 미래가 공존하는 시간과 공간을 경험한다. 중앙의 어항 안에 콘크리트 조각과 독성을 가진 청자고둥, 유전자 변형으로 만들어진 글로피시가 있고, 인큐베이터 안에는 암세포인 헬라세포가 배양되고 있다. 이 어둡고 광활한 공간에 두 마리의 화려한 키메라 공작이 돌아다닌다. 오픈 다음 날 이들은 사라졌다. 바닥의 흙더미 안에는 벌들이 살고, 열린 천장에서 들어

Human Mask (2014)
https://www.metmuseum.org/art/collection/search/684796
(메트로폴리탄 뮤지엄)

Human Mask (2014)
https://www.frieze.com/article/one-take-human-mask

온 비로 물이 고인 바닥에는 모기나 박테리아 미생물들이 번식한다.

이 공간은 기후변화로 초래될 수 있는 지구의 미래처럼 어둡고 축축하고 걷기 불편하며 혼란스럽다. 감지할 수 없지만 암세포가 배양되고 청자고둥의 껍데기에는 기하학적 패턴이 늘어나며, 유전자 조작으로 다양한 형광색을 띠는 글로피쉬가 활동하고 있다. 작가는 MIT 과학자들의 도움으로 실내 이산화탄소 레벨, 온도에 따라 박테리아 증식, 청자고둥 껍데기 패턴의 변화, 인큐베이터 안의 헬라 세포 배양 속도를 결정하고 환경에 따라 천장 지붕이 개폐되는 등 세부적인 알고리즘을 만들었다. 관객들은 스마트폰 앱을 통해 증강현실(AR)로 나타나는 도형들이 떠 있는 공간을 볼 수 있다. 위그가 지속적으로 시도한 환경문제와 공존의 생태계, 측량할 수 없는 복잡하고 얽혀있는 생명의 존재와 예측할 수 없는 자연의 요소들이 망라되어 있다.

시간, 공간, 생명의 세 축 안에 뭔가 인과관계나 법칙이 있는 듯 보이지만 실은 그렇지 않고, 무질서와 이질적 충돌을 거듭하는 가운데 생명의 영속성만이 남는다. 미생물, 병균, 단세포부터 포유류까지 다양한 층위의 생명이 공존하는 이곳이 환경과 생태계의 과거와 미래를 표상한다고 하겠다.

위그의 작품엔 기발한 조합과 거대한 스케일, 자연과 생명을 다루는 묵직한 철학적 질문과 위트 섞인 키치적 요소가 공존한다. 전통 미학을 전복하는 개념의 역발상도 있다. 지하가 지상으로, 동물이 인간처럼, 어둠이 빛처럼, 낮이 밤처럼, 파괴가 생명처럼, 변형이 질서처럼 보인다. 인간과 이성은 어떤 것도 압도하지 못한다. 모든 게 밝고 투명하게 드러나는 시각 중심주의적 문화에도 작품은 위배된다. 불필요할 정도의 정보나 세부 표현들, 인간 밖의 여러 개체들, 인공적 환경 안팎을 가로지르는 자연, 그리고 하나의 해석을 넘어서는 열린 구

After A Life Ahead (2017)
https://www.skulptur-projekte-archiv.de/en-us/2017/projects/186/
(Skulptur Projekte Archiv)

성과 나열 방식, 그 안에서 느껴지는 감성적 표현과 관객의 마음을 말랑하게 만드는 멜랑콜리가 섞인 비빔밥 같은 것이 위그의 작품이다. 작업에 대한 평가가 높아지면서 2001년 베니스 비엔날레 황금사자상, 2017년 나셔(Nasher)조각상 등을 수상했다. 모두가 걱정하는 지구 온난화를 비롯한 환경 위기에 대해 작가는 설교하거나 경고하지 않는다. 오직 관객들에게 부조리하고도 불편한 경험을 제공함으로써 미래를 예감하도록 한다는 점에서 프랑스 초현실주의 유산의 후계자임을 느낄 수 있다.

Keywords
of Contem-
porary Art

8. ⸻

언어기호
Language-Sign

인식의 기호부터 시각적 열쇠까지 J

글자가 예술이 아닌 적이 있었나? 인간이 문자를 사용하는 고대 시대부터 시각적 작품의 일부로 문자는 등장했다. 이집트의 벽화가 대표적이다. 중세미술 초기부터 발달했던 메뉴스크립트(manuscript)는 성경책 장마다 첫 구절의 알파벳을 이용해서 이미지를 그려 넣어서 삽화의 형식을 취했다. 15세기 플랑드르 지방의 대표적인 화가인 얀 반 아이크(Jan Van Eyck)는 〈아놀피니의 초상〉(1434)에서 주인공 남녀 뒤로 보이는 벽에 "얀 반 아이크가 여기 있었다"라는 라틴어 문장을 아름다운 글자체로 써넣었다. 이 텍스트는 작품을 해석하는 데 결정적인 역할을 했다. 그러나 문자의 조형성은 미술보다는 인쇄공들이 다루는 '디자인'의 영역에 더 가까웠고, 미술작품에 있어서는 여전히 부분적인 것, 또는 조형 요소를 방해하는 것으로 여겨졌다.

한국화를 비롯한 아시아 회화에서는 시, 서(글자), 화(그림)를 한 평면 위에 함께 구성했고 이는 의미 뿐 아니라 언어의 조형성에 대해서도 충분히 평가했다는 증거이기도 하다. 언어의 미학적 역할은 동서고금을 막론하고 비교적 오랜 전통을 이어왔다고 하겠다.

현대미술에서 문자는 다시 적극적으로 등장하고, 그것과 이미지 사이의 관계도 더욱 확대되었다. 1900년대 초 입체파 작품에서 언어는 조형성과 의미를 전달하는 역할을 수행했으며, 초현실주의나 다다 작가들은 언어의 구조적 특성, 기호로서의 성격을 시험하고 그것의 다층적 의미와 가변적 기호성을 작품 속에서 시도했다. 초현실주의와 다다로부터 영향받은 레트리즘(lettrisme)을 주창한 이시도르 이수(Isidore Isou)는 1940년대 중반부터 여러 예술 매체에 문자를 적극 수용하는 움직임을 일으켰다. 이들은 글자로 가득 찬 화면을 구성하면서, 의미가 아니라 조형성을 탐구했고 이미지에 문장을 덧입히는 식으로 언어의 가독성을 저지하기도 했다. 이후 의미를 표상하는 동시에 이미지로 작동하는 언어의 조형적 성격이 조금씩 강조되었다.

미술과 언어의 관계를 구조적으로 연결시킨 것은 뒤샹의 업적이다.

그는 언어를 기표와 기의의 이중구조를 갖는 기호로 전제하되 기표와 기의의 1:1 연결을 거부했다. 예를 들어, '나무'라는 소리(기표)에 나무에 관한 우리의 오랜 경험과 의미가 반드시 그리고 분명하게 하나로 수렴되지 않을 수 있다고 보았다. 기표의 부분적인 변화와 변형이 기의의 변화로 이어지는지, 소리가 문자에 우선한다는 관습은 여전히 유효한지도 질문했다. 기표와 기의 간 관계의 고정성, 기의의 정확성, 명쾌한 의미전달체로서의 지위에 모두 회의적이었던 뒤샹은 불완전성과 가변성을 지닌 기호로서의 언어 분석을 작품에 적극적으로 적용했다.

그의 레디메이드 대표작인 〈샘(Fountain)〉(1917)은 변기라는 일상적인 오브제가 '샘'이라는 새 이름(기표)을 덧입고, 표면 위에 누군가의 서명이 남겨진 채 전시장에 놓인다면, 즉 기표에 부분적인 변형이 가해질 때 그 기의는 어떻게 변화할지에 대해 질문한다. 부분적인 기표의 첨가가 원래의 형태와 그것의 의미, 즉 변기로 인식되던 대상에 어떻게 작동할지, 변기가 아닌 또 다른 의미의 오브제로 변화할지를 살피면서 기표와 기의의 유동성을 실험했다.

언어를 기호로 접근했던 뒤샹은 작품 안에 다수의 기표가 존재하고 (변기, 샘, 누군가의 서명) 이것이 기의와 기호 성격에 어떤 변화를 가져오는지 질문함으로써 작품의 존재를 고정되거나 신성불가침의 자리에서 벗어나게 했다. 변기를 예술품으로 볼지, 여전히 화장실에 어울리는 물건으로 볼지, 관객의 평가와 수용만이 기호로서 작품의 의미를 확정할 수 있다고 보았다. 더불어 레디메이드를 통해서 작품과 작가에 대한 관습적 정의들, 예를 들어 미학적 결정체, 유일하거나 독보적인 것, 창조자 작가, 장인정신이나 솜씨의 주체, 등의 개념으로

Fountain (1917)
http://www.tate.org.uk/art/artworks/duchamp-fountain-t07573 (File Source:테이트 모던/2017.1.11.접속)

L.H.O.O.Q (1919)
https://www.artsy.net/artwork/marcel-duchamp-lhooq-mona-lisa (file source: Artsy)

부터도 해체했다.[49]

기표의 다의적 읽기를 발전시킨 것으로 평가되는 작품 〈L.H.O.O.Q〉(1919)는 제목의 알파벳을 불어로 발음하면 '그녀는 뜨거운 엉덩이를 가졌다(Elle A Chaud Au Cul)'로 들리게 된다. 뒤샹은 이 작품에 '로즈 셀라비(R(r)ose Selavy)'라는 가명으로 서명을 남기는데, 이것을 불어로 읽을 경우 '에로스, 그것은 인생!(Eros C'est La Vie!)'으로 들린다.

이렇듯 그는 언어의 소리, 발음을 이용해 여러 개의 의미를 만들거나 언어가 지닌 완전하지 않은 임의성을 지적함으로써 우리가 의심하지 않았던 인식과 관념들에 대해 의문을 제기했다.

뒤샹은 언어의 구조적 속성에만 주목한 것이 아니라 문학적인 측면으로도 접근하여 단선적 방향성과 경직된 작동 방식을 거부하고 그것의 불합리성, 불투명성 등을 풍자, 유머를 더해 다층적인 읽기의 대상으로 만들었다.

뒤샹의 작품이 궁극적으로 하나의 텍스트(text)로 존재하면서 그의 영향으로 이후 미술 작품들은 언어를 구조적으로 접근하여 이용하는 '구조주의 언어 분석'과 언어를 조형적으로 이용하는 '형식 분석'의 두 축을 중심으로 구성되곤 한다. 특히 뒤샹의 이해에서 출발한 개념미술은 언어를 이용해 사회의 인식 및 관념체계를 이루는 조건이 되는 구조에 대해 다각도로 비판했다. 언어를 작품의 직접적인 소재로 사용하고 나아가 아예 작품 전체를 기존의 시각 기호가 아닌 문자로 표현하는 방식을 시도하기도 했다. 언어의 확대된 성격은 언어 유형의 부분적 조작에 머물지 않고 단어의 뜻을 공격하거나 그것의 개념을 질문하면서 미술에서의 언어에 대한 대대적 수용을 이루어낸다. 이런 결과로 미술은 보는 것에서 점차 읽는 것으로 대체되어 갔다.

개념미술과 포스트모더니즘을 거쳐 온 동시대 미술에서 문자를 미술적 주제와 조형의 수단으로 삼는 작가들을 통해 '문자 미술(Text Art)'이 형성되기도 했다. 특히 서구 작가들에 의해 주도되어 왔던 사조들과 달리 이

49 진휘연, 「뒤샹의 〈Tu m'〉: 그림자의 기호학적 가능성과 비판」 『미술사와 시각문화』 1, 2002. 참고.

현상은 아시아 출신 작가들의 기여가 크다는 것도 주목할 만한 점이다.

개념미술은 모더니즘을 통해 주창되었던 매체의 순수성과 전통성, 순수한 인지적 경험의 가능성에 대한 확신이라는 미술의 전제를 전복하려 하였다. 이들은 매체의 한계를 확대하고 보다 다양한 감각에 접근하고자 했다. 그들의 작업에 있어 언어는 매우 중요한 역할을 했다. 현대미술의 대표 작가 중 한 사람인 로버트 모리스(Robert Morris)는 언어의 역사성을 지적하면서, '언어가 조형예술은 아니지만 인간 행동에 관한 구조로 조형적 도구의 하나로 발전될 수 있다'라고 주장했다[50].

언어의 조형적 성격이 확대되는 1960년대 이후 활동했던 작가들로는, 대상의 사전적 의미를 미술 작품에 가져오고 논리학, 언어학 등을 작품에 접목한 조셉 코수드(Joseph Kosuth), 문자와 오브제, 회화 등의 결합을 통해 언어유희와 탈경계적 미술작품을 시도하고 회화적인 문자 미술을 전개한 멜 보크너(Mel Bochner), 문자를 그대로 시각화하여 의미와 조형성의 병치를 실험한 로렌스 위너(Lawrence Weiner), LED 전광 소재와 프로젝션을 이용, 뉴미디어 기술과 언어의 다양성을 사용하는 제니 홀저(Jenny Holzer), 거대 스케일의 문자 설치 작업을 보여주는 바바라 크루거(Barbara Kruger)[51], 언어의 의미와 구조, 관습적 수용과 잠재성 등을 실험해 온 쉬빙(Xu Bing) 등이 있다. 서구 작가들과 달리 쉬빙은 한자문화권의 언어 이해와 알파벳으로 대표되는 서구 언어 사이의 차이를 이용해 기호 간의 교환, 변형, 탈 위치와 교체 등의 다양한 방식을 시도했다.

이들은 미술의 제도적 관습에서 탈피하기 위해 문자를 사용하거나 또는 새로운 주제이자 형식의 하나로 언어에 접근하였다. 본 장에서는 언어에 대한 다양한 접근을 시도한 작가들의 작품을 논의하되 뒤샹이 집중했던 의미론적, 문학적 특징보다는 언어가 가진 조형성과

50 Morris, "Some Notes on the Phenomenology of Making," *Artforum* (April, 1970).

51 정무환, 진휘연, 「바바라 크루거 작품의 디자인적 구성방식과 "텍스트"의 조형성」『한국디자인포럼』36, 2012.

구조적 특징을 다루는 작가들에 집중하고 있다. 소통의 운반체로서가 아니라 조형성을 가진 독자적 체계이자 문화적 차이의 근거인 언어에 대한 미술의 시도는 앞으로 더욱 확대될 것으로 보인다.

조셉 코수드 Joseph Kosuth (1945-)/
아트 앤 랭귀지 Art & Language (1967-)
: 언어, 예술의 조건 ▶

검은 평면 위에 어학사전에서 복사한 '물(water)'이라는 단어와 그에 대한 설명문이 인쇄되어 있다. 조셉 코수드의 《개념으로서의 예술 (Art as Idea)》(1966)이라는 작업이다. 설명문 글자의 해상도가 높아서 마치 사진으로 찍은 것 같다. 그러나 이 작업이 사진인지 아닌지는 중요하지 않다. 영어사전에 있는 단어와 설명문을 왜 큰 패널로 옮겼는가가 더 중요하다. 이 작업을 이해하려면 코수드가 언어와 예술의 관계에 관심을 갖게 된 과정, 그리고 '개념으로서의 예술'을 착안한 과정을 들여다봐야 한다.

명민했던 코수드는 1960년대 중반 뉴욕의 스쿨 오브 비주얼 아트 (School of Visual Art)를 졸업하자마자 같은 학교의 교수로 일하면서 '언어'를 예술로 끌어들이는 방식에 대해 고민하기 시작했다. 당시 뉴욕의 젊은 작가들은 2차 세계대전 이후 뉴욕 미술계를 지배했던 형식주의로서의 추상회화, 특히 액션 페인팅(Action Painting)에 대한 거부감이 많았다. 그래서 물감을 캔버스에 칠하면서 회화의 재료가 주는 영역에만 머물러야 하는 추상예술에 대해 회의적이었으며, 새로운 종류의 예술을 시도해야 한다는 강박관념이 퍼지고 있었다. 그

Art as Idea (1966)
https://www.wikiart.org/en/
joseph-kosuth/titled-art-as-
idea-as-idea-water

러한 시도는 여러 가지 움직임으로 나타났다. 앤디 워홀과 로이 리히텐슈타인으로 대표되는 팝아트는 고급 예술로부터 소외되었던 대중문화를 포용했으며, 칼 앙드레, 로버트 모리스로 대표되는 미니멀리즘은 형태에서 내용을 제거하고 공간 속에서 그 형태를 지각하는 관객의 경험에 주목하면서 '관객'을 미술의 새로운 요소로 부각시켰다.

코수드는 자신의 고민에 대한 답을 미술의 역사와 언어철학에서 찾았다. 20대 초반에 현대미술의 핵심을 마르셀 뒤샹이 사용했던 레디메이드 방식에서 찾았던 그는 손에 의존하는 예술보다 '개념' 지향적인 예술이 중요하다고 생각했다. 또한 철학자 A. J. 에이어(Ayer)의 명제적 실증주의와 비트겐슈타인(L. Wittgenstein)의 언어철학에서 영감을 받았다. 그들의 언어철학에 따르면 '파란색'이 의미를 갖는 것은 그 색을 둘러싼 맥락, 즉 다른 색과의 관계 때문에 가능하다고 한다. 이것을 예술에 적용하면, 예술이 의미를 갖는 것은 '예술'의 조건과 맥락이 만들어질 때라고 할 수 있다. 예술 개념이 형성되는 여건과 맥락의 중요성을 발견한 코수드는 자신만의 표현 방식을 찾기 시작했고 '예술' 개념을 이미지화하는 것에서 출발했다.

그가 '이미지'와 '언어'의 연결고리에서 예술을 찾기 시작한 후 나온 첫 작업이 〈개념으로서의 예술〉 시리즈이다. 그는 옥스퍼드 사전에서 선택한 명사와 그에 딸린 설명을 사진으로 찍어 사진 패널을 만들곤 했다. 이 방법은 화면이 무엇인가를 표현하는 장이며, 그 표현은 반드시 작가의 손을 거쳐서 나오지 않아도 된다는 전제에서 출발한다. 즉 그가 화면에 담은 내용은 '예술이란 무엇인가?'라는 철학적, 분석적 탐구의 결과였다.

코수드가 뉴욕을 중심으로 활동하면서 '예술 개념'에 주목하고 '개념 미술'을 정초한 작가 중의 한 사람이 되었다면, 그룹 '예술과 언어(Art & Language)'는 영국에서 코수드와 유사한 작업을 하며 후에 코수드와 가까이 지낸 그룹이다. '예술과 언어' 그룹은 테리 앳킨슨(Terry Atkinson), 마이클 볼드윈(Michael Baldwin), 데이빗 벤브리지(David Bainbridge) 등 4명의 젊은 작가로 영국 세인트 마틴 미술

학교 출신이 주를 이룬다. 이들은 첫 출발 이후 조금씩 멤버를 바꾸면서 1960년대 말부터 1970년대 중반까지 전성기를 누렸다. 이후 뉴욕, 호주 등 영어권 출신을 중심으로 다수의 작가를 확보하여 한때 수십 명이 이 그룹의 멤버로 활동하기도 했다.

이 그룹은 텍스트와 문자를 빈번하게 사용했으며, 코수드와 마찬가지로 모더니즘 미술을 비판했다. 형식주의 미술의 한계를 극복하고자 캔버스에 글자와 숫자, 부호 등을 그리기도 하고, 비물질적이며, 개념적인 예술을 추구했다. 가장 전성기였던 1972년에 이 그룹은 카셀 도큐멘타에 인덱스카드를 담은 파일 상자를 전시하여 이미지가 없이도 물질과 정신을 포착한 작업이 가능하다는 것을 보여준 바 있다.

코수드와 '아트 앤 랭귀지'는 1969년경 서로의 존재를 확인하고 대서양을 넘어 '국제적인' 운동을 실현할 수 있다는 기대감에 서로 의기투합하게 된다. 이후 '예술과 언어' 그룹의 이름을 딴 잡지 『예술과 언어』에 코수드가 참여하게 되며 이후 몇 호에 걸쳐 코수드는 이 잡지의 미국 편집인이라는 직함으로 활동하기도 했다. 그들은 형식주의에 대한 비판을 기반으로 새로운 예술을 모색했고 주목을 받기 시작했다. 그러나 국제적 연대라는 과제 앞에서 개개인의 작가들은 주도권을 두고 갈등을 빚기 시작했다. 그리고 1970년대 중반을 지나면서 점차 붕괴되어 다시 소수의 영국 작가만이 남게 된다.

코수드와 결별한 이후 이 그룹은 독자적인 길을 모색했고 1980년대 이후 포스트모더니즘으로 화두를 돌려 계속 작업하고 있으나 그 활동은 과거처럼 강력한 추종을 얻지 못하고 있다. 그러나 그들이 처음 선보인 문자, 텍스트와 같은 언어 기반의 작업이 이미지에서 탈피한 개념미술, 즉 언어 중심의 개념미술을 출범시키는데 기여했다는 점은 여전히 인정받고 있다.

Magazine <Art and Language>
https://www.specificobject.com/
objects/images/14604.jpg

여기서 언어를 통해 예술을 구현하려는 시각이 영국과 미국에서 거의 동시에 진행되었다는 사실에 주목할 필요가 있다. 영어권이라는 공통점이 언어에 대한 관심을 촉발시켰을 수도 있기 때문이다. 또한 직접적인 교류 없이도 예술가는 시대의 정신을 읽어내면서 비슷한 생각을 할 수 있다는 사례를 보여주었기 때문이다.

> "예술의 기능은 무엇이며, 예술의 본질은 무엇인가? 우리가 계속 예술이 예술의 언어로서 취하는 형식에 대해 유추하게 되면, 결국 예술 작품이란 일종의 제안 같은 것으로, 예술의 맥락에서 예술에 대한 설명으로 제시되는 것이라는 것을 알게 된다." (코수드, 1969년 에세이에서)

쉬빙 Xu Bing (1955-)
: 문자를 쪼개서 새로운 기호를 만든다.
 읽는 문자에서 문화대를 넘나드는 상징으로 **J**

모든 한자를 다 아는 사람이 있을까? 복잡하고 어려운 한자의 구조를 해체하되 마치 문자처럼 보이게 한 쉬빙은 현재 중국 최고의 작가 중 하나다. 그는 글자의 의미론적 특성과 시각적 효과를 이해하고, 이를 통해 언어의 본질을 파괴하거나 확장하는 작업을 해왔다. 그는 문자처럼 보이도록 단어를 만들고 이를 이용하여 텍스트를 형성했다. 이는 한자(漢字)의 특성에도 기인한다. 여러 부분들이 합쳐져서 기표처럼 보이지만 실제로는 기의를 가질 수 없는 가짜 문자이다. 이것을 유사 문자나 문자로서의 시각적 코드가 비어 있는 형상이라고 부를 수 있는데, 쉬빙은 글자를 다시 조합하고 형상화하여 새롭게 풀이하거나 물질로 치환하는 등 다양한 작업을 시도해 왔다. 예를 들어 영어를 한자처럼 보이도록 일종의 박스형 글자로 변환시켜 배열하거나 픽토그램(pictogram)을 개발하는 등, 소통을 해체하거나 반대로 보편

적이지 않은 소통 방식을 제시했다.

그에게 문자는 우리가 가장 관습적으로 사용하는 일상 수단이자, 개념미술이 주장했던 시각적인 결과물을 대체하는 빠르고 직설적인 메시지 전달 방식이며 동시에 소통을 막는 애매하고도 불완전한 기호이기도 하다.

쉬빙은 중국 본토 중서부 지역인 충칭(重慶)에서 베이징 대학의 역사학과 교원인 아버지와 대학 도서관 사서인 어머니 사이에 태어나 북경(北京)에서 자랐다. 중학교 재학 시절부터 그는 선전 사무실에 근무하면서 각종 대자보를 만드는 일에 참여했다. 이때부터 인쇄 활자를 다루었고 이 경험은 이후 작업에 큰 영향을 끼친다. 중앙미술학원에서 판화를 전공한 뒤 초기에는 사회주의적 사실주의 회화를 제작했지만, 1987년부터는 자신의 전공인 판화 기법을 이용해 〈천서(天書, A Book From The Sky)〉를 작업했다.

한자의 필획을 바꾸고 재조합해 개발한 유사문자(類似文字), 즉 문자처럼 보이지만 문자가 아닌 글자 약 4,000자를 나무 활자로 만들고, 이를 이용해 책이나 문서를 제작했다. 쉬빙은 이 작품을 통해서 인쇄된 활자가 의미하는 공식적인 권위나 읽고 해석하려는 의도를 봉쇄했다. 관습적인 기대와 경험에 반하는 대상, 해석 불가능한 글자들을 접한 관객들은 당황할 수밖에 없다. 그의 작품은 1988년 베이징 국립미술관 《석세감(析世鑒) – 세계를 분석하는 책》에서 처음 전시된 후, 1989년 2월 '85 미술운동'의 정점이 되었던 청년 작가들의 《중국 아방가르드 전》에도 출품되었는데, 이 전시는 정부로부터 대대적인 탄압을 받게 된다. 뿐만 아니라 그는 다른 작가들로부터 서구의 경향을 받아들인 것이라는 비판을 받기도 하였다.

이후 쉬빙은 〈벽을 두드리는 귀신(Ghosts Pounding the Wall)〉(1990)을 제작했다. 만리장성의 여러 부분에서 직접 돌을 탁본 뜬 뒤 이어 만

A Book from the Sky
https://blantonmuseum.org/exhibition/
xu-bing-book-from-the-sky/

든 거대한 작품으로 작가는 만리장성이 상징하는 보수성이 실제로는 외부와 차단되고 격리된 중국의 현실을 보여주고 있다고 평가하며 전통적인 탁본 형식을 빌려 역사의 권위를 비틀었다. 1989년 천안문 사태 이후, 정부를 비판하는 작가에 대한 검열이 강화되고 창작의 자유가 억압되자 쉬빙은 1991년 미국으로 이주했다.

문화적 경계와 차이를 이용한 문자 시스템의 해체와 재구성에 집중한 쉬빙은 1991년 말 〈천서〉를 중심으로 위스콘신 매디슨 대학의 엘베헴 박물관(The Elvehjem Museum)에서 전시를 열었다. 천서로 인쇄된 '텍스트'의 긴 종이가 천장에 드리워지고 양쪽 벽을 모두 덮었으며, 제본한 책이 바닥에 정연하게 배치된 전시는 베이징 전시보다 규모가 훨씬 컸다. 서구인들에게 생경한 한자를 이용해서 의미와 정보에 기초한 작품처럼 보이는, 그러나 소통될 수 없는 글자의 형식과 결과물을 선보이며, 언어와 문화의 차이를 강조할 뿐 아니라 책과 텍스트에 대한 고정된 관념을 공격했다.

이후 그는 점진적으로 문자 작업을 다양화했는데, 〈신영문서법〉(1998)은 '네모난 영어'로 된 단어 놀이이다. 한자처럼 보이지만, 실은 알파벳으로 적은 영어단어이다. 관객이 글자를 읽어낼 수 있으며 의미도 전달 가능하다. 작가는 이 방식으로 중국 고전들을 영어로 번역했는데, 예를 들어 'TYPO'와 'TOBACCO PROJECT' 등이 한두 개의 글자가 되고 이를 서예 필법으로 족자나 병풍에 써 내려갔다. 알파벳과 한자 간 교환 가능성이 타진되었고 이는 소통과 교감의 가능성도 열어놓았다. 글자의 형식과 의미에 대한 관습적 이해를 비튼 작가의 발상이 돋보이는 작품이다. 서양 언어의 중국식 재구성과 타지역 관객이 자신의 것을 중국의 형식으로 읽어냄으로써 두 문화의 융합과 상호성의

신영문서법 (1998)
https://archive.newmuseum.org/
exhibitions/318 (뉴지엄 전시
《Introduction to New English Cal-
ligraphy》)-(file source:뉴뮤지엄)

Landscript (2013)
https://www.artsy.net/
artwork/xu-bing-xu-
bing-landscript

가능성을 보여준다고 하겠다.[52]

쉬빙의 〈풍경쓰기(Land Script)〉 연작은 제목이 암시하듯 전통 산수화처럼 보이지만 화면 안에 풍경의 구성요소를 글자로 대체한 회화이다. "나는 나무, 돌, 색채와 물, 풀 등을 그 뜻에 해당하는 한자로 나타낸 스케치 연작을 완성했다. 서예로 풍경의 핵심을 포착해 내는 동시에 보는 사람들이 그림의 원소재와 사용된 단어들의 관계를 궁금하게 만든다"라는 의도가 표현된 것이라 할 수 있다. 그는 숲을 표현하면서 수종(樹種)을 상세히 표시하기도 하는데, 梧(오동나무), 松(소나무), 杉(삼나무) 등의 글자를 풀어 써서, 이미지를 형상화했다. 낮은 지대에는 논을 의미하는 沓(답)자가, 암석 지대에는 崖(낭떠러지 애)자와 石자가 함께 풍경을 구성했다. 회화와 서예는 모두 보이는 형체에서 출발했다는 점에서 뿌리를 공유한다고 할 수 있고 보는 회화와 읽는 회화, 시각적 기호이자 의미의 전달체가 확장하는 방식에 대해 작가는 계속 실험하고 있음을 보여준다.

이후 그는 문자와 그림을 합성한 문자도(文字圖)와 같은 전통적인 타이포그래피의 형식에서 출발해 점차 금속이나 물성을 갖는 오브제로 변형되는 과정을 보여주기도 했다.[53] 또한 〈달을 움켜쥐려는 원숭이(Monkeys Grasping for the Moon)[54]〉 같은 픽토그램에서는 문자와 형상이 융합되었고, 실제 낙엽이나 풀 같은 자연물을 반투명한 소재 뒷면에 붙여서 고전 산수화처럼 보이게 구현하기도 했다.

대영박물관에서 전시한 〈뒷면 이야기 7 (Background Story 7)〉

52 1999년 쉬빙은 예술의 사회적 기여, 창의성 등을 인정받고, 판화와 캘리그래피에 기여한 공로로 미국 맥아더 펠로우쉽(McArthur Fellow ship)을 수상했다.

53 정무환, 「쉬빙 미술의 타이포그래피적 특성과 의의」『기초조형학연구』 14:5, 2013.

54 이 작품은 중국 전통적 방식인 문자 놀이의 입체적, 현대적 적용으로 2001년 《문자 놀이: 쉬빙의 당대 미술 (Word Play: Contemporary art by Xubing)》에서 전시되었다. 전시장 바닥부터 천장까지 글자와 이미지의 연결을 시도했는데, 10여 개 국가의 문자로 각각 '원숭이'라는 단어를 형성한다. 원숭이 글자가 달을 움켜쥔 형상을 나타내는 과정이 문자에서 이미지로 변형되는 과정이 평면과 입체를 통해 구현되었다.

(2011)에서 작가는 청나라 화가 왕시민의 산수화를 실제 풍경을 구성하는 사물들로 재현하는 작업을 했다. 거대한 유리판을 설치하고 그 뒤에 풀, 나뭇가지, 잎 등을 붙여서 작품의 이미지를 대체했다. 재현과 실재, 전통과 권위, 감각과 인식 등을 소재로 다루면서 우리가 인지하는 예술적 기호와 그것의 작동 과정을 탐구하려는 작가의 계속된 의도를 보게 된다.

쉬빙은 목판인쇄부터 회화, 서예, 오브제, 입체 등 다양한 형식을 자유롭게 구현했는데 그의 여정은 언제나 기호이자 문화, 역사인 문자 시스템의 해체와 재구성; 그림과 문자 사이의 경계 파괴 또는 호환; 그리고 물질로서의 문자라는 세 가지 주제를 중심으로 이루어졌다. 문자로 대표되는 소통과 인식, 지성과 미의 세계를 교차하거나 변형시키면서 문화와 역사를 새롭게 제시한 작품들은 서구와 다른 언어 체계를 갖는 아시아 작가이기에 더 돋보인 점도 있다. 쉬빙은 미술이 디자인, 인쇄, 기타 실용적 분야와 분리되지 않았음을 보여주었고 지역적 차이를 소재로 다루면서 그 경계를 작품의 중요한 전제로 작업해 왔다. 여러 종류의 기의와 기표를 왕래하면서 언어의 기호적 성격을 꿰뚫고, 언어의 기호적 존재성을 바꾸거나 무효화시킴으로써 기호체계 전체의 한계나 문제점을 지적했다는 점에서도 작품의 의미는 크다.

제니 홀저 Jenny Holzer (1950-)
: 전자 게시판이 가져온 새로운 환경미술,
 매체의 확대와 언어의 시각화 **J**

문자로만 된 미술을 본 적이 있는가? 그녀는 문장을 다양한 방식으로 제시하여 유명해졌다. 언어를 새로운 예술 매체와 결합시키거나 일상적 환경으로 끌어들일 뿐 아니라, 의미론과 조형성이라는 두 가지 측면 모두를 성공적으로 제시한 작가라는 평가를 받는다. 미국 오하이오 출생으로 듀크대, 시카고대를 거쳐 오하이오 주립대와 리즈디

(Rhode Island School of Design)에서 수학한 작가는 초기에는 추상회화를 주로 제작했으나 이후 회화를 포기하고 언어/문장을 이용한 작업을 시도해서 변화를 이끌었다. 그녀의 초기 대표작으로 꼽히는 〈경구들 (Truisms)〉(1977-79)은 뉴욕 거리에 난무하는 수많은 포스터들과 낙서, 홍보물에서 영감을 얻었다. 겹쳐진 포스터들 사이로 비죽 나온 정보처럼, 작가는 어딘가로부터 발췌한 문장들로 이루어진 커다란 종이를 건물의 벽, 광고판, 비어 있는 장소 등에 붙였다. 작품 안의 문장들은 특별한 메시지를 전달한다고 보기 어렵고 이성적인 구성을 갖지도 못한다.

예를 들어 "자유는 사치이지 필수가 아니다"라는 문구는 풍자나 현실 비판으로 느껴지기도 하지만, 군국주의 등 잘못된 정치적 체제나 이데올로기를 지적하는 것으로 여겨질 수도 있다. "인간의 본성은 일부일처제에 맞지 않다(Men Are Not Monogamous By Nature)"나 "돈이 취향을 만든다(Money Creates Taste)" 등의 문구도 반론의 여지가 많다. "고문은 야만적," "내가 원하는 것들로부터 나를 보호해줘" 등의 문장도 역사적 피해자를 기억하려는 의도나 소통을 전제로 한 감정 전달로 읽힐 수 있지만, 지극히 개인적인 표현이고 서로 상반되거나 정치적 충돌을 야기하기도 한다.

홀저의 작품은 현실에 대한 조롱 섞인 코멘트나 사회와 인간에 관한 다양한 시선을 통해 관습적 인식의 진부함을 지적하고 언어의 패러독스를 느끼게 한다고 평가된다. 간혹 여성의 성정체성과 관련된 것이거나 정치적인 내용을 포함하기도 하지만 대부분은 의미가 애매하고 사소하며 진리나 교훈, 정보로서의 기능도 거의 없다. 그녀의 문장들에 대한 심각한 해석이나 의미 부여가 필요한지 필자는 의문이다. 오히려 문장을 정치적으로 확대하여 의미론적으로 귀결시키려는 태도를 가장 경계해야 한다고 본다.

〈경구들〉은 무의미한 텍스트의 홍수 속에 살고 있는 우리의 일상을 연상시키는데, 홀저는 작품을 의미로 수용하든지, 조형적으로 이해하든지 관객들 각자의 해석과 결정에 맡긴다고 주장했다. 공공장소에서

문장으로만 이루어진 미술작품이란 새롭고도 참신한 형태를 시도한 홀저의 초기 작품은 미술에 언어가 전면적으로 부각되고 시각문화 전반의 형식을 수용했다는 점에서 평가받아야 한다.

그녀는 이후 〈Living〉 연작을 통해 청동, 알루미늄 재질의 명패 위에 문장을 인쇄하는 작업을 선보였다. 소재는 종이컵, 스티커, 엽서, 티셔츠, 나뭇잎, 피부 등으로 확대되었고 대리석 벤치에 새겨 넣는 조각적 작품들도 제작되었다. 일상과 미술을 접목하면서 글자가 주는 친근함과 동시에 의미의 모호함을 통해 소통을 방해하는 상반된 의도가 공존했다. 1993년 이후부터는 유명 인사들의 말, 문학작품, 전통적인 격언, 기타 사회 내에서 통용되는 문장들을 빌려 각색하거나, 미국이 이라크와 전쟁을 겪는 과정을 담은 비밀 군사 서류 속 문장들을 가져와 작품으로 제작하기도 했다.

이후 홀저를 대중적으로 주목받게 만든 전자 텍스트 작품들이 등장하는데, 그 첫 작업은 1982년 뉴욕의 타임스퀘어 전광판에 경구들을 띄운 것이었다. "내가 원하는 것으로부터 나를 보호해 줘" "당신의 가장 오래된 두려움은 가장 나쁜 것" 등의 문장들이 나타났다가 사라진다. 이 작업은 대표적인 뉴욕 공공장소의 대중 소통 체계를 이용함으로써 시민들에게 정보의 제공을 가장한 공공 메시지 뒤의 홍보, 통제, 검열의 과정을 드러내려 했다. 작가는 문장의 의미와 환경 사이의 상호성에 대해 관객의 주의를 환기시켰다.

이후 홀저는 스펙타컬러 사인(Spectacolor Sign), 유넥스 사인(Unex Sign), 닥트로닉스 양면 전광판(Daktronics Double Sided Electronic Sign) 등의 전광판과, LED(Light-Emitting Diode) 사인, 건물 외곽이나 물의 표면, 땅 위에 대형 텍스트를 투사하는 제논 프로젝션(Xenon Projection)의 세 가지 전자 기반 매체를 적극적으

Truism (1982)
https://www.moma.org/collection/
works/63755 (file source: moma)

로 사용하게 된다. 컴퓨터 시스템을 이용하는 전기 매체는 뉴욕 타임스퀘어의 스펙타컬러 광고판에 〈트루이즘(Truism)〉(1982) 텍스트를 송출한 것을 필두로 이후 그녀만의 고유 스타일이 된다. 작가는 짧은 단문을 선택해 글자와 바탕 간의 단순한 관계를 구성하며 가독성이 높은 전광판 작품을 만들었다. LED글자판은 1980년대 후반 이루어진 디지털 매체의 본격적인 실내 설치와 때를 같이해서 사용되었다. 디아 파운데이션(DIA Foundation)의 〈애도〉(1989) 텍스트를 세로로 이어지게 설치하고 뉴욕 구겐하임미술관의 나선형 난간을 LED 판으로 장식하여 미술관 전체를 하나의 거대한 전광판으로 변화시켰다.

홀저는 또한 베니스 비엔날레 미국관 대표로 선정된 최초의 여성 작가였다. 그녀의 〈무제〉(1990)는 수평적 틀의 LED 판에 서구의 전통적 경구들을 영어, 독어, 불어, 이탈리아어 등 다양한 언어로 움직이도록 장치하였고, 대리석 테이블과 의자뿐만 아니라 다이아몬드형의 바닥 장식에도 〈Truism〉의 텍스트를 새겨 넣어 미국관을 장식했다. 문자 작업은 세 가지의 색을 가진 전자 텍스트가 움직이면서 죽음, 신체, 그리고 권력에 의해 희생되는 삶에 대한 이야기를 다루었다. 이 작품으로 그녀는 그 해 베니스 비엔날레 대상을 수상했다. 또한 모자, 티셔츠, 포스터에 문구를 직접 디자인하여 베니스 거리에서 판매하기도 했다.

글자가 계속 움직이며 구성되는 '무빙타이포(Moving Typography)'는 점차 속도감을 더해갔고, 보드와 판이 사라지고 글자만 남거나 곡면에도 적용되는 등 완벽하게 장소-특정적인 성격을 띠게 되었다. 특히 제논 광원을 사용한 프로젝션 방식을 도입한 후에는 작품의 스케일이 훨씬 더 커졌을 뿐만 아니라 야외의 건물을 포함, 나무,

 Untitled (1990)
http://artnetweb.com/guggenheim/mediascape/holzer.html (file source: artnetweb)

 Leipzig Monument project (1990)
http://e-flux.com/aup/project/jenny-holzer/ (file source: e-flux)

호수 등 여러 곳에 적용이 가능한 환경적이고도 공공미술의 성격을 강하게 표방했다. 〈무제: 라이프치히 전투 기념비 프로젝트(Leipzig Monument Project)〉(1996)는 서치라이트를 통해 문장을 하늘로 쏘아 올리고 전쟁의 사상자를 추모하는 작품이었다.

2008년 뉴욕 휘트니미술관에서는 홀저의 회고전 《Protect Protect》가 개최되는데 이 전시명은 "Protect me from what I want(내가 욕망하는 것으로부터 날 구해줘)"라는 그녀의 가장 유명한 문구에서 따왔다. 그러나 텍스트의 의미보다는 점차 글자를 조형적 요소로 접근하고 익숙한 디지털 환경에 상응하는 건축적 작업으로 변했으며 기술의 사용과 시각적 효과를 강조하는 작품을 제작했다. 건물 안과 밖에 설치된 움직이는 텍스트는 전자 스펙터클을 구현하는 듯 공간 융합적이고 건축적이며 크기와 표현이 관객을 압도하는 방식이었다.

이상에서 살펴본 바와 같이 그녀의 작품이 문장으로부터 출발하지만 점차 언어의 조형성으로 초점을 옮겨가고, 디지털매체를 동원하거나 건축적인 장관으로 변화하면서 언어와 매체의 긴밀성과 동시대성이 강조되었다고 하겠다.[55]

55 David Joselit, "Jenny Holzer and "Consider this..."" *Artforum International* 45:1, 2006.

9. ───────────────

차용
Appropriation

선택과 변형, 어디까지가 충분히 예술적일까?
닮은 듯, 닮지 않았다는 주장과 모호함 ▮

예술처럼 저작물의 권리가 강한 것도 없다. 그런데 현대미술처럼 저작물의 권리가 도전받는 것도 드물다. 현대미술에서 차용(appropriation)이란 포괄적으로 이미 존재하는 사물이나 이미지를 가져와 자신의 창작에 사용하는 것을 의미한다. 기존의 맥락에서 이탈한 이미지가 다른 이미지들과 혼합됨으로써 본래의 의미를 상실하고, 새로운 효과를 부여받는 점에서 차용은 레디메이드나 혼성모방 등과 의미상으로는 큰 차이가 없다. 차용에 있어 가장 주목해야 할 지점은 그것이 새로운 조건에서 본래의 성격을 잃기도 하지만 동시에 원본과의 관계가 완전히 사라지지는 않는다는 점이다. 이런 점으로 인해 차용은 과거 미술의 덕목으로 이해되었던 원본성, 독창성과 유일성의 문제에 본질적으로 위배되며, 기호학적으로 보았을 때 하나의 기표가 여러 기의를 덧입게 되는 애매한 상황을 연출하게 된다.

차용은 피카소가 신문지나 색지를 잘라 붙이는 콜라주 작업을 했을 때부터 시작되었다고 할 수 있으며 뒤샹이 기존의 사물이나 시각문화의 이미지를 사용하면서 더욱 확장되었다. 이후 팝아트에서도 종종 차용이 시도되었는데, 예를 들어 로버트 라우센버그가 케네디 대통령의 사진을 작품 속으로 가져오거나, 루벤스의 〈비너스〉 회화의 일부를 실크스크린으로 옮긴 작업들이 그런 예가 된다. 로이 리히텐슈타인은 윌렘 드 쿠닝의 붓질(브러쉬워크)의 속도감과 거친 특징을 잡아내어 그것만을 독립된 작품으로 만들고, 평면과 입체 등 여러 버전으로 제작하여 선배 작가의 예술적 요소를 계승하면서도 해체했다. 이렇게 기존 이미지나 대상이 작품의 일부 또는 작가의 개념으로 의미를 전달하는 데 중요하다고 간주되면서 현대미술에서 차용은 적극적으로 수용되었다.

20세기 후반부터 차용은 다른 작가의 작품을 '인용' 또는 '참조'함으로써 새로운 무엇이 되기보다는 그것을 단순한 소재로 사용하고, 원

본의 의미를 거의 고려하지 않은 채 현재 작품의 구성을 위한 방법으로 여기는 태도가 발전했다. 따라서 원작의 변형에서 지향했던 해체적 개념이나 역사적 의미는 점차 사라지게 된다.

본래 차용은 패러디와 깊은 연관을 갖는다. 관객들이 원작이 무엇인지 분명히 아는 상황에서 그것을 비꼬거나 풍자하여 웃음을 유발하는 것이 패러디이다. 즉 패러디는 잘 알려진 원작을 전제로 그것에 대한 풍자나 비틀기를 통해 비판적인 의미 생산을 지향한다고 할 수 있다. 반면 차용에서는 이질적인 것의 부분적 수용을 통해서 원작과의 차이를 발생시킴으로써 기호적 전환, 또는 또 다른 텍스트로 작동하는 것에 무게가 실린다. 작품을 차용함을 통해 새로운 의미 생산에 성공하지 못한다면 차용은 모방이나 표절과 구분되기 어렵다.

〈강아지들(String of Puppies)〉(1988)에서 제프 쿤스는 아트 로저스(Art Rogers)의 〈강아지들(Puppies)〉(1985) 사진이 실린 엽서 이미지를 그대로 가져와 입체작품으로 제작한 것이 밝혀지면서 차용과 패러디에 대한 많은 논쟁을 불러왔다. 쿤스가 엽서의 저작권자인 아트 로저스 이름을 지우도록 주문한 것이 알려지자 로저스는 저작권법 위반으로 쿤스를 고소했고, 쿤스는 자신의 작품이 정보와 예술 작품으로의 변환 사이에 존재하는 패러디(Parody)임을 강조하며 작업의 정당성을 주장했지만 결국 패소하게 된다. 쿤스는 〈강아지들〉의 네 번째 버전을 로저스에게 보냈을 뿐만 아니라 상당한 금액의 합의금도 지불해야 했다. 이 법률 싸움은 예술적 방법론으로의 차용이 저작권법과 맺고 있는 일종의 줄다리기와 같은 미묘한 관계에 대해 시사하고 있다.

뒤샹의 〈L.H.O.O.Q〉(1919)는 차용이 현대적인 의미로 변화한 기점에 존재한다. 그는 역사적인 미술작품인 레오나르도 다빈치의 〈모

String of Puppies (1988)
https://www.artsy.net/article/
artsy-editorial-jeff-koons-8-puppies-lawsuit-changed-artists-copy

나리자〉가 인쇄된 엽서 위에 수염을 덧그리고, 알파벳을 불어로 읽었을 때 성적인 내용을 연상하게 만드는 제목〈그녀의 엉덩이는 뜨겁다〉를 붙여, 고전미의 대표이자 클래식의 상징인 모나리자를 농담의 대상이자 일상의 저속한 여인으로 전환시켰다. 다른 작가의 작품을 레디메이드처럼 기성품으로 선택하고 그것에 변형을 가한 시도는 매우 새로웠다.

뒤샹은 대부분 작품에서 '저자'의 문제에 주목하였는데, 예를 들어 〈프레시 위도우(Fresh Widow)〉(1920) 같은 작품에서 그는 작품 바닥에 자신의 필명, '로즈 셸라비(Rose Selavy)'를 쓰고 'Copyright'을 덧붙였다. 이는 미술작품의 법적 소유권을 공표하는 듯한 태도로 필명, 즉 가짜 이름에 저작권을 부여함으로써 작가와 권리에 대한 오래된 신화를 희화화하려는 것으로 볼 수 있다.

다른 작가의 작품을 전체적으로 재생산하여 저자에 대한 해체적 발상을 시도했던 셰리 레빈은 현대예술과 차용의 계보에 있어 매우 독특한 위치를 차지하고 있다. 레빈이 미국의 유명한 모더니스트 사진작가인 워커 에반스(Walker Evans)나 에드워드 웨스턴(Edward Weston)의 작품을 그들의 화집에서 찍고 그것을 자신의 이름으로 전시해서 큰 논란을 야기했다. 이것은 뒤샹의 레디메이드와는 전적으로 다른 것으로 보이는데, 뒤샹에게는 고전과 관습의 아이콘에 대한 해체라는 명분이 있었음에 반해 레빈은 남성 작가가 지니는 작가성과 사진의 복제적 본성을 문제 삼고자 했다. 뒤샹이 문장을 이용한 언어의 유희나 역사화 된 이상적 아이콘인 모나리자의 얼굴에 덧칠을 한 것과 같은 유머나 풍자, 비틀기의 시도가 레빈 작품에는 부재했다. 원본과 차이가 없는 차용의 등장에 미술계는 혼란스러울 수밖에 없었다. 이런 경향은 리처드 프린스(Richard Prince)에게도 그대로 이어진다. 그는 다른 작가의 작품을 자유롭게 선택하고, 그것에 큰 변형 과정을

L.H.O.O.Q (1919)
https://en.wikipedia.org/wiki/L.H.O.O.Q.

거치지 않고 자신의 작품으로 발표한다. 다른 작가의 저작권을 훼손시킬 수도 있다는 점에 대한 도덕적 책임을 초월하는 미술작품 제작의 독자성이 존재할 수 있는지는 여전히 의문스러운 지점이다. 본문에서 설명을 덧붙이겠지만, 이런 경향이 포스트모더니즘 미술의 성격이자 특권으로 정의될 수 있는지도 중요한 논점 중 하나이다.[56]

원래 전통적인 미술 구성 방식을 확대하고, 일상적 소재를 이용하는 탈형식적 미술에서 시작된 차용은 점차 작가성을 둘러싼 '창조자'의 이데올로기를 해체하고자 하는 의도로 기존의 작품을 이용하는 것으로 변화했다. 이러한 궤도는 예술 작품이 미술사 안에서 문제를 풀어가는 현대 미술의 태생과 긴밀한 관계를 맺고 있다. 그러나 현재 차용의 대다수는 점차 복제나 표절과 구분되지 않는, 즉 새로운 기의를 전혀 생산하지 못하고 단순히 남의 것과 유사한 작품을 만드는 것에 머무는 실정이기에 비판적 시각을 필요로 한다. 무엇보다 해체하려고 했던 원작가의 자리에 자신의 이름을 가져다 놓은 모순을 생산하고 있다.

셰리 레빈 Sherrie Levine (1947-)
: 남의 작품을 내 작품으로,
 작가 담론에 대한 가장 도발적인 시도로 탄생한 작가 **J**

미술에서 가장 오래된 개념들, 원본과 복제, 작가와 저작권, 독창성과 반복 등을 사진을 통해 공격한 대표적 작가 셰리 레빈은 이런 화두를 가장 극단적인 방법으로 해체하려 했다. 그녀는 미국의 대표

56 진휘연, 「차용사진과 저자의 위치: 리처드 프린스의 〈말보로 카우보이〉연작 고찰」『미술사와 시각문화』 8, 2009.

Fresh Widow (1920)
https://www.moma.org/collection/works/81028
(file source: MoMA)

적 모더니즘 사진가들, 워커 에반스(Walker Evans)나 에드워드 웨스턴(Edward Weston)의 작품을 도록에서 그대로 사진으로 찍어냈다. 레빈은 '원본 없는 복제'라는 사진의 존재성과 제작 과정을 들어, 자기 작품의 정당성을 제시하였다. 에반스나 웨스턴 같은 거장들도 실은 이미 존재하는, 또는 원형적 이미지를 선택하여 사진으로 찍어낸 것처럼, '원본', '유일' 등은 일종의 허구이며, 미술과 시각예술은 같은 지면에 계속 덧써 내려간 양피지 같은 것이라고 주장했다. 또한 서구 백인 남성 작가들만이 창조의 주체로 칭송받는 것은 부당하다며 여성-작가의 존재를 강조했다. "1970/80년대 미술계는 남성 욕망의 이미지를 원했다. 그런 맥락에서 나는 나쁜 여자의 역할을 맡는다."[57]

레빈은 남성 작가들이 독점했던 모더니스트의 범주에서 타자로 배척되었던 여성의 존재를 상기시키고, 모방, 차용, 복제라는 부정적 개념을 통해 모더니즘 미술의 토양이 되었던 독창성, 창조성, 새로움의 권위에 정면으로 도전하였다. 레빈의 작품이 궁극적으로 작가의 개념을 확장하는 데 성공했는지는 논란으로 남아있지만, 사진이란 매체의 속성을 미술 제작의 구조에 빗댄 그녀의 작품은 당시 작품의 존재성과 제작 과정, 저자론 등에 대한 담론의 유행에 크게 기여했다.

미국 펜실베니아 헤이즐튼에서 태어난 레빈은 위스콘신대학에서 학사, 석사학위를 받았다. 이후 뉴욕으로 이주해서 1977년 더글라스 크림프(Douglas Crimp)가 기획한 《Pictures》 전시에 참여했다. 전통적 회화를 대체할 새로운 이미지 제작에 초점을 둔 이 전시에서 레빈은 픽토그램 같은 평면화 된 패턴을 이용한 작품을 제작했다. 레빈이 세상에 그녀를 알리게 된 계기는 1980년 메트로픽쳐스 갤러리에서의 개인전 《워커 에반스를 따라서(After Walker Evans)》였다. 워커 에반스 도록에서 그의 사진들을 재촬영한 후 프린트해서 그것을 전시했다. 레빈은 원작 이미지를 전혀 수정하거나 가감하지 않았다. 그녀가 선택한 에반스의 사진들은 『유명한 사람들을 칭송하자(Let Us Now

57 Paul Taylor, "Sherrie Levine Plays with Paul Taylor," in *Flash Art*, no.135(Summer 1987), p.55.

Praise Famous Men)』에 속한 것들로 에반스 작품의 정수를 보여준다. 이 사진집은 대공황 시기 미국 앨라배마의 가난한 소작농 가족의 모습을 기록한 것이었다. 〈무제: 워케 에반스를 따라서(Untitled: after Walker Evans)〉(1980)가 전시되자 에반스 제단(The Estate of Walker Evans)은 예술적, 지적 자산이자 저작권 보호 아래 있는 작품에 대한 저작권침해로 보고 레빈 작품의 판매를 금지했다.

미술 이론가 크림프는 당시 사건에 대해 레빈을 긍정적으로 평가하며,[58] 사진이 원본의 부재에 근거하고 복제를 통해 생산하는 형태로, 이런 부재는 발터 벤야민이 말했던 미술품의 아우라를 훼손시킬 뿐 아니라 작가의 존재를 흐리게 하고 결국 작가의 존재가 사라지게 되는 과정을 촉발시킨다고 주장했다. 레빈의 작품이 원본, 유일한, 독창성에 의해 수식되던 모더니즘의 신화를 벗어나게 하는 포스트-모더니즘적 활동으로서, 변화한 미술작품의 존재성을 강조한다고 보았다. 이후 레빈의 가장 대표적 스타일은 '재-촬영, 재-제작'이 된다. 사진 작품뿐 아니라, 반 고흐 회화를 도록에서 사진 찍기도 했고, 페르낭 레제의 작품을 수채화로 옮기기도 했으며, 뒤샹의 샘을 따라서 청동으로 소변기 〈샘(Fountain)〉(1991)을, 브랑쿠시의 조각(1993)을 유리로, 또는 수정으로 바꾼 〈해골〉 연작(2010) 등을 제작했다. 평면, 입체 모두 아우르며 초기 작업과는 달리 소재나 매체에 변화를 주어서 원본과의 거리를 확인하고 저자의 필요충분조건에 대해 좀 더 유화적인 태도로 변화했다. 레빈은 1980년대 초반에는 뉴욕의 베스커빌 앤 왓슨(Baskerville & Watson)화랑과, 이후에는 매리 분(Mary Boone)(1987), 폴라 쿠퍼(Paula Cooper), 사이먼 리(Simon Lee)

58 Duglas Crimp, "Photographic Activity of Postmodernism," *October* 15 (Winter 1980), 94–99.

Untitled: after Walker Evans (1980)
http://images.metmuseum.org/CRDImages/ph/web-large/DP157023.jpg
(file source: 메트로폴리탄 미술관 사이트)

Fountain (1991)
https://www.thebroad.org/art/sherrie-levine/fountain-buddha

(London) 등에서 전시했다. 2011 휘트니 미술관에서 열린 《대혼란(Mayhem)》 전에서 작가의 전 시기 작품들을 조망하는 회고전을 개최하는 등 높은 평가를 받았다.

차용은 이미 1970년대부터 미술에서 유행했다. 물론 콜라주 같은 기법은 20세기 전반부터 입체파, 다다 등에서 자주 사용되었지만 부분적인 선택은 형식과 내용에서 전면적으로 확대되었다. 차용은 루이스 로울러(Louise Lawler), 비키 알렉산더(Vikky Alexander), 바바라 크루거(Barbara Kruger), 마이클 비들로(Michael Bidlo) 등, 뉴욕의 이스트 빌리지 지역에 거주했던 작가들에게서 활발하게 채택되었다. 차용 미술은 거대해지고 확장된 문화 전반의 다양한 이미지들을 혼용하고 자유롭게 사용할 수 있게 되었다는 점에서 혼성모방과 맥이 닿아있다. 창조의 독창성보다는 선택과 편집을 우선시하는 작품 제작 태도와도 연결된다.

레빈을 가장 널리 알려준 《에반스를 따라서》는 포스트모던 논쟁의 주요 화두인 "저자"론에 대한 새로운 시각을 제시했다는 점에서 의미를 갖는다. 작품의 제작자이자 창조자였던 미술가들은 소위 가장 독창적이고 완벽한 '저자'이다. 그러나 그 과정에서 저자를 둘러싼 지나친 신격화와 관념화는 작품의 평가와 존재에 많은 질문을 야기했다. 저자가 열린 논의의 대상으로 변화해야 한다며 과거의 관습을 비판했던 롤랑 바르트와 미셀 푸코의 글이 이어지면서 저자는 담론의 대상으로 전환된다.[59] 저자는 더 이상 절대적인 창조의 주체가 아니며 제도 속에서 기능하는 주체이자, 타자들과의 관계하에서 이해되어야 할 존재로 변화했다. 또한 저자보다는 독자, 관객의 탄생이 절실해졌다. 레빈은 재촬영을 통해 아무런 가감 없이 원작자의 이미지를 그대로 제공함으로써 사진에서 작가의 역할과 기능에 대해 문제를 제기 했다

59 Barthes, "Death of au Author," in *Image, Music, Text* (New York: Hill & Wang, 1978), 142-148. 1967년 미국 비평 잡지인 *Aspen* nos.5 & 6에 영어본이 먼저 실렸고, 이후 프랑스어 버전이 1968 *Mantéia*, vol.5에 게재되었다. Foucault, "What is an author?" in *Foucault Reader*, ed. Paul Rainbow (New York: Pantheon, 1984), 101-120.

는 점에서 담론을 대변하는 작가로 논의되었다.

　레빈은 모든 미술작품은 이미 존재하는 것으로부터 영향을 받았고, 타자의 것들을 수용하는 작가들은 작품에 대해 절대적인 주인이라고 주장하기 어렵다고 보았다. 그러나 이 과정에서 세리 레빈이라는 저자의 이름이 크게 부각되었음을 부인할 수 없음은 아이러니이다. 진정한 저자의 와해라기보다는 차용을 통한 작가의 입지를 강하게 부각시킨 것은 아닌지, 차용과 저자의 관계에 대한 복잡한 상황을 보여준다. 또한 다시 부활한 작가의 현존과 위상을 목격하는 지금, 레빈을 포함한 차용 미술은 작품과 작가의 구조적 변화에 이르지 못한 파행이나 부분적 작동에 머무는 것은 아닐까 하는 의문이 든다.

　무엇보다 작가의 이름을 둘러싼 이상적이고 권위적인 시각 대신 법적, 사회적 역할로 접근하자는 푸코의 주장은 설득력을 갖는다. 문제는 이런 차용 작가들도 여전히 과거의 작가들이 누렸던 아우라를 덧입고 활동하고 있지는 않는가 하는 점이다. 여전히 무언가의 제작자, 과장되게 말해서 창조자는 사회적 프리미엄을 갖는 존재이다. 설혹 그들의 제작이 촘촘한 거미줄처럼 엮여있는 무수한 타자들의 업적과 유산으로부터 기인했다는 점이 분명해 보여도 말이다. 이런 점에서 차용은 현대미술의 한 전략이 되지만, 포스트-모더니즘의 어두운 단면을 가리고 있는 커튼일 수도 있다. 더욱 많은 논의만이 커튼 뒤의 실체를 바라보게 할 수 있다고 하겠다.

저자의 기능과 의미 J

역사 안에서 예술 작품은 작가를 증명하고, 작가는 곧 작품이 되는 긴밀한 순환 고리를 가져왔다. 이런 저자론에 대한 비판적 태도를 제기한 롤랑 바르트는 1968년 "저자의 죽음"을 통해서 누가 말했는가가 왜 중요한가? 라는 질문과 함께, 일방적이고 단선적인 저자의 역할에 대한 해체적 시각을 가져야 한다고 강조했다. 오히려 저자의 의도나 메시지가 아니라 관객/독자의 이해, 수용, 해석이 더 큰 의미를 창조하는 시기가 되었음을 강변했다.[60]

이런 바르트의 주장이 불완전하고, 더 큰 오해를 낳을 수 있다고 생각한 푸코는 "저자란 무엇인가?"란 글에서(1969) 바르트가 말한 '누가 말했는가가 왜 중요한가?'란 질문에서 살짝 비켜나, 저자와 작품의 긴 역사와 전통을 논의했다. 저자와 작품은 그렇게 간단한 관계하에 있지 않을 뿐 더러, 텍스트의 생산자로서 역할 할 뿐 아니라, 제도가 필요로 하는 모든 법적 사회적 책임자로서 존재해야 한다고 주장했다.[61] 저자의 실존이 의심받는 이유는 저자에 대한 신화 때문이다. 창조와 관련 있는 이 단어는 마치 작가의 모든 것을 그(녀)의 예술적 산물로 여기며 작가의 의도와 뜻을 이해해야 한다는 강박증을 우리에게 던져준다. 푸코는 이런 전통적인 작가와 작품, 그리고 독자/관객의 관계에 새로운 변화가 필요하다는 데에 동의하는데, 작가/저자를 관습적 위상에서 내리고, 그(녀)의 역할을 기능으로써 이해한다는 점에서 저자 기능으로 바꾸어 부르자고 주장한다.

이런 점은 매우 타당해 보인다. 그러나 그의 글이 발표된 후에 저자/작가의 역할은 단순히 기능적, 제도적 위치를 넘어서 상업적 자본적 관점을 덧입고, 하나의 브랜드로 변환되었다. 오히려 저자론의 해체적 견지가 아니라 상업화된 브랜드가치로 전환됨으로써 작품의 내용이나 저자의 의도 같은 소프트웨어보다는 그(녀)의 이름이 갖는 명성으로 작품/작가는 평가되고 유통되고 있음은 주목할 부분이다.

60 Barthes 앞의 글.

61 Foucault, 앞의 글.

리차드 프린스 Richard Prince (1949-)

: 성공한 예술가인가? 사업가인가?
현대사회 이미지와 상업성의 도용 **J**

리처드 프린스는 미국의 화가/조각가/사진가로 차용(Appropriation)의 대표적 작가라고 할 수 있다. 그의 작업은 일관되게 대중문화의 다양한 이미지들을 선택하고, 다시 사진을 찍거나 회화, 입체로 제작하는 차용 미술로 이루어졌다. 상업 광고를 다루는 편집자에서 순수미술 작가로 전환하면서 그의 소재는 이미 존재하는 이미지들이었고, 그 출처는 광고, 영화, 책, 잡지, 예술 작품 등 어떤 것이든지 구애받지 않았다. 이런 차용의 과정에서 그는 비판과 경배를 동시에 받아왔다. 그의 작품이 상업적 성공과 함께 포스트모더니즘 시대의 분열증적인 욕망과 실체 간의 부합되지 못하는 지점을 가리키고, 매체의 진부함과 관객들의 전형성을 드러낸다고 평가받을 수 있지만, 남의 저작물에 대한 차용의 목표가 상실되고 있다는 비판과 함께 작가 스스로도 그런 분열증적 주체에 지나지 않음을 보여주기도 한다.

프린스는 1949년 미국령 파나마 캐널 존(Canal Zone, 현 파나마 공화국)에서 태어났는데, 그의 부모는 미국 전략국 소속의 공무원이었다. 그는 1973년 뉴욕의 출판기업 [타임-라이프]의 광고 편집인으로 일하면서 광고안의 법칙, 즉 더 많이 팔려는 의도로 친근함을 강조하거나, 이상적인 취향과 아름다움을 과장하는 방식에 익숙해졌다. 광고 안에 내재한 시각적 진부함, 예를 들어, 유사한 각도로 찍은 제품들, 같은 방식으로 소개하는 상품들의 전형성, 그리고 그들만의 어법에 흥미를 느꼈다. 프린스는 곧 그것을 재편집하여 작업하기 시작했는데, 예를 들어 같은 각도로 배치한 만년필과 지갑 같은 다른 광고

Untitled (1977)
https://www.metmuseum.org/
art/collection/search/283712

들을 이어 붙여서 이들 간의 아이러니를 지적했다. 티브이 드라마에서도 같은 각도, 비슷한 표정과 동작의 진부한 연출 이미지들을 모아서 작품으로 제시하기도 했다. 〈무제 Untitled〉(1977)

초기부터 그의 작업 개념은 대중문화의 진부함과 아이러니에 관한 것이었다. 〈정신적 미국(Spiritual America)〉(1983)은 동일 제목의 영화에 출연한 어린 브룩 쉴즈의 누드사진을 재촬영한 작품이다.[62] 당시 이 무단 복제는 소송으로 이어졌는데 프린스가 비교적 적은 합의금을 내고 종결되었다. 프린스는 영화나 사진작가의 촬영분이 예술가의 소재 선택에 어떤 법적 구속력도 미치지 않는 것으로 자의적으로 이해하고, 분야를 가리지 않고 기존의 이미지들을 작품에 이용했다.

프린스가 명성을 얻게 되는데 중요한 작품은 미국에서도 대중적으로 큰 인기와 화제를 모았던 담배 〈말보로 카우보이〉 광고를 차용한 〈무제(Untitled)〉(1980~92/9) 연작이다. 그는 잡지사에서 일할 때 이 광고를 보면서, 현실에서는 거의 만날 수 없지만 너무나 익숙한 미국의 상징적 아이콘, 카우보이에 반했다. "그(들을 발견한)것은 모래사장에서 바늘을 찾은 것 같은 행운이었다"[63]고 회고할 정도였다.

말보로 카우보이는 직접 제품을 선전하기보다는 아름다운 자연을 배경으로 카우보이들의 모습을 매혹적으로 표현했다. 프린스는 광고의 문구를 삭제한 후, 가장자리를 조금 자르거나 사진의 색채를

62 이 사진은 크로스(Garry Gross)의 원작 사진을 다시 작품화한 것으로 작가는 처음으로 저작권 소송에 걸린다. 이후 합의금 약간을 지불하고 사건은 종결되었다. 프린스는 이 작품이 실제보다도 더욱 강렬한 '누드'로 보인다고 말했다. 제목은 스티글리츠의 동명 제목에서 따왔다.

63 Prince, *Why I Go to the Movies Alone*, 2nd ed.(New York: Barbara Gladstone Gallery, 1994), 55-56.

Spiritual America (1983)
http://frequencies.
ssrc.org/wp-con-
tent/uploads/2011/10/
Spiritual-America.jpg
(file source: frequencies)

Untitled (1980-92/9)
http://www.richardprince.
com/photographs/cow-
boys/#/detail/1/
(file source: 작가 웹사이트)

컴퓨터를 통해 바꿨지만, 인물의 동작을 비롯한 전체 풍경과 낭만적인 분위기는 원본 광고로부터 전혀 바꾸지 않았다. 프린스는 카우보이를 재현한 이상화된 아름다움과 향수를 자극하는 분위기를 유지한 채, 이들을 자신의 작품으로 제시했다. 프린스는 사진을 '원본 없는 복제'로 간주하고 오리지날리티(원본성)의 무효를 주장하는 포스트모더니즘 이론에 의거하여 자신의 작품을 제작했다. 사진의 생산 구조를 빌어, 광고 원작자의 저작권은 박탈하고, 프린스 자신을 작가의 위치에 세우는 이중성을 발휘한 부분은 차용 미술이 비판받는 지점이다.[64]

20세기 초부터 다른 이미지의 구체적 사용은 존재했는데, 전체 작품의 일부로서, 또는 작가의 메시지 전달을 위한 과정으로 사용했다. 대표적인 예가 뒤샹의 〈L.H.O.O.Q.〉이다.[65] 프린스는 상업 광고 이미지를 '작가 없는 페이지들(The Authorless Pages)'로, 또 자신의 카메라를 '전자 가위(Electronic Scissor)'라고 부르면서, 광고 전체가 복제이며 무한 반복될 수 있는 소재임을 강조했다.[66] 프린스는 대중의 소비, 욕망, 환상을 다루고, 광고의 전형성을 다시 재현하는 과정을 통해 이들의 허구성을 드러낸다고 주장함으로써 주제 선택의 당위성을 보여준다.[67] 그런데 모더니즘의 원본성, 창조, 저자에 대한 공격을 통해 프린스 자신만이 저자의 자리에 선다는 점, 그렇게 자신의 이름을 브랜드화함으로써 높은 작품 가격을 형성한다는 점은 차용의 맹점이자, 공격받아야 할 모순이다.

프린스의 〈카우보이〉 시리즈는 2005년 미술 경매에서 당시 사진 최고가로 판매되고-약 40만 달러, 2010년 경매에선 약 120만 달러 정

64 진휘연, 「차용사진과 저자의 위치: 리차드 프린스의 〈말보로 카우보이〉 연작 고찰」『미술사와 시각문화』 8, 2009.

65 이 작품에 관해서는 차용 머리글에 자세히 기술함. 참고 바람.

66 Larry Clark, "Interview with Richard Prince," in *Richard Prince* exh.cat. (New York: Whitney Museum of American Art, 1992), 129.

67 Nancy Spector, *Richard Prince: Spiritual America*, exh.cat. (NY: Guggenheim Museum, 2007), 31.

도-1992년 뉴욕의 휘트니 미술관, 2007년 뉴욕 구겐하임 미술관의 회고전을 비롯한 크고 작은 전시에서 그의 대표작이 되었다. 사전 동의 없이 차용된 사진으로 인해 말보로 광고의 원 촬영자들 짐 크랜츠(Jim Krantz), 샘 아벨(Sam Abell)등의 공분을 사기도 했다. 문제는 과연 이 시리즈에서 작가가 더한 부분(개념, 의미 등)이 설득력이 있는가 하는 점일 것이다. 광고나 상품을 둘러싼 물질문화의 신화를 해체한다는 저자의 의도가 여기서 구현되고 있는지도 의문이다. 프린스의 작품은 여전히 말보로 광고사진의 현실과 동떨어진 공간과 시간 속 인물들의 아름답고도 남성적인 낭만을 특징으로 어필하고 있기 때문이다.

프린스는 예술사진과 산업적, 상업적 사진이 모두 법적 저작권을 소유함에도, 예술의 우선권만을 강조했다. 시장도 엄격한 법적 문제와 상업 사진의 저작권을 고려하지 않은 채 프린스 작품의 가치를 보호해 주었다. 프린스는 예술과 산업, 법과 창작을 오가며, 때로는 분리를, 때로는 통합을 내세우며 자신의 저작권을 형성했다. 후기모더니즘 이론은 '차용'과 '사진' 담론을 근거로, 그에게 저자의 위치와 예술작품으로서의 존재를 부여해 주었다. '우리가 얼마나 저자에 관한 텍스트의 저자가 될 수 있나?'라는 데리다의 주장처럼, 저자론은 그 논의가 어렵고 맥락이 자주 변화한다.[68] 프린스의 〈말보로 카우보이〉는 작가 담론이 현실과의 거리에서 발생할 수 있는 난점과 미술이론의 모호함을 드러내 준다는 점에서 그 존재 의미를 찾을 수 있을 것이다.

이후 그는 〈조크(Jokes)〉 연작(1985~)을 제작하는데, 1인 코미디 배우들의 대사를 텍스트만 인쇄하여 표현한 작품이다. 보통 사람들

68 Jacques Derrida, "Auteur 139," *Les Immatériaux Epreuves d'ecriture* (Paris: Centre national Georges Pompidou, 1985), 19.

Jokes (1985-)
http://www.richardprince.com/paintings/monochromatic-jokes/
(file source: 작가 사이트)

Nurses (2002-)
http://www.richardprince.com/paintings/nurses/
(file source: 작가 웹사이트)

이 접하는 일상 소재들을 다루다가 점차 서민들의 성적 환상과 절망으로 수렴되었다. 당시 텍스트를 이용한 작품들이 유행했고, 작가는 텍스트를 단색부터 다양한 색상이 섞이는 배경과 여러 크기로 제작했다.

또 다른 성공적 연작 〈간호사(Nurses)〉(2002~)는 성인을 위한 대중소설의 표지 이미지와 제목을 따라서 큰 화면에 옮긴 작품이다. 컴퓨터로 표지를 스캔하고, 그것을 다시 잉크젯 프린터로 캔버스에 쏘아서 이미지를 전송하고, 그 위에 아크릴로 터치를 더해서 회화작품처럼 보이도록 했다. 대부분 간호사 복장에 수술용 마스크를 쓴 여주인공이 남성의 성적 호기심을 자극하는 눈빛이나 자세로 등장하며 진부한 표정과 전형성은 대중 문학과 이미지의 현주소를 드러낸다. 이 중 〈해외 간호사(Overseas Nurse)〉(2002)는 2009년 런던 소더비에서 약 90억에 판매되었다. 이후 잉크젯으로 일상적이고 구상적인 이미지를 프린트하고 그 위에 회화적 필치를 더하거나 오브제를 입체로 다시 제작하는 작업을 했다. 최근 프린스는 인스타그램 속 유명인들이 올린 이미지를 선별하여 재생산하는 작업을 이어가고 있다. 그는 무라카미 다카시 이후 루이뷔통사의 핸드백 디자인을 맡아서 〈조크〉 시리즈와 〈간호사〉 등을 변형하여 가방 장식에 사용했다.

2007년 구겐하임미술관, 워커 아트센터 등의 대규모 회고전이 있었다. 그의 작품에는 언제나 상반된 평가가 뒤따르는데, 함보르그(Maria Morris Hambourg)는 그가 동시대 발생하고 있는 것들의 본질, 특히 매체의 확산을 어느 누구 보다 앞서서 이해하고 잡아낸다고 말한다. 그의 작품이 포스트-워홀의 맥락을 연장시켰다고 할 수는 있지만, 그다지 새롭게 보이지는 않는다. 매체에서 생산하는 이미지의 전형성 역시 작가의 작품 안에서 감각적으로 반복된다. 프린스가 주장하는 삶의 압도적 양상들이 얼마나 관객들의 마음을 사로잡을 수 있을지 그의 미래 작품들이 궁금하다.

빅 무니즈 Vik Muniz (1961-)

: 매체와 형식의 해체

서양미술을 조금이라도 아는 사람은 반 고흐(Van Gogh)가 누군지 잘 안다. 후기 인상파 작가이자 굵은 붓 자국으로 강렬한 정물과 풍경을 그렸으나 가슴을 울리는 비극적 삶 때문에 고뇌하는 예술가의 전형이 된 인물이다.

브라질 출신의 작가 빅 무니즈는 반 고흐의 작품을 사진으로 옮긴다. 그런데 반 고흐의 그림을 있는 그대로 사진으로 찍는 것이 아니라 여러 재료를 가지고 반 고흐의 그림의 구도와 같이 배열한 후 사진을 찍는 것이다. 그의 작업 〈씨 뿌리는 사람(반 고흐)〉 (The Sower(After Van Gogh))(2011)은 반 고흐의 그림을 따라 라벤더 줄기, 짚, 씨앗, 꽃봉오리 등 여러 재료를 모아서 구성한 것으로 가까이서 보면 복잡하게 배열된 여러 꽃과 풀이 드러나고 멀리서 보면 반 고흐의 그림을 연상시킨다.

그런데 주목할 것은 반 고흐가 〈씨 뿌리는 사람〉(1888)을 그릴 때 장 프랑수아 밀레(Jean Francoise Millet)의 〈씨 뿌리는 사람〉(1850)을 보고 그렸다는 점이다. 따라서 밀레의 원본, 반 고흐의 그림, 그리고 다음에 무니즈의 사진으로 이어지는 과정에서 차용과 해석을 통해 계속 새로운 예술이 만들어진 것이다. 굳이 포스트모더니즘을 언급하지 않더라도 이미 미술의 역사는 자연스럽게 앞선 작가의 작업에서 영감을 얻고 해석하며 흘러왔다는 것을 보여준다고 하겠다.

따라서 1990년대 이후 활동한 무니즈가 모방이나 이미지 차용을 창작의 과정이라고 여긴 것은 자연스러운 일일 것이다. 그는 브라질에서 미국으로 이민을 온 후 주유소에서 일하는 등 갖은 고생을 하다가

The Sower(After Van Gogh) (2011)
https://www.artsy.net/artwork/vik-muniz-the-sower-after-van-gogh

1980년대 뉴욕에서 포스트모더니즘을 통해 차용을 빈번하게 전략적으로 사용하는 작가들(바바라 크루즈, 셰리 르빈 등)을 보면서 예술가를 꿈꾸기 시작했다. 원래 조각가로 활동했던 덕분에 재료를 자유롭게 사용할 수 있는 용기를 얻는다. 브라질의 독재 정권하에서 자란 그는 어떤 정보도 믿을 수 없는 사회 속에서 스스로 정해진 관점을 탈피하고, 자신의 생각을 그대로 표출하기보다 살짝 마스크를 씌워서 표현하는 방식을 선호하게 된다.

그는 차용을 통해 앞선 작가의 권위를 재고하게 할 뿐만 아니라, 일상의 흔한 물건이나 재료를 사용하면서 미술사를 지탱하는 거물 작가들의 작업을 하나씩 자신의 포트폴리오로 옮긴다. 설탕, 실, 초콜릿 시럽 등으로 클로드 모네, 조르주 쇠라, 파블로 피카소 등의 작품을 재현하기도 하고 잭슨 폴록, 재스퍼 존스, 에드 루샤와 같은 현대 작가의 작품도 이미지를 차용해 사진으로 만들곤 한다. 심지어 엽서 그림과 같이 대중적인 이미지도 자신의 사진으로 옮긴다.

그는 이러한 사진들을 '초콜릿 시리즈', '쓰레기 그림' 등으로 분류해서 부르는 데, 마치 사진이라는 매체를 통해 너무나 보편적인 재료와 미술관에서 귀하게 여기는 예술을 결합하여 경계를 뛰어넘는 자유를 누리고자 하는 것 같다. 위에서 언급된 작가들은 20세기 미술사의 아이콘과 같은 존재들이며 뛰어난 예술가로 숭배되는 반면에, 먹고 버리는 일상의 재료들은 언제든지 마음만 먹으면 구할 수 있는 하찮은 것으로 간주한다. 따라서 그 두 분야 사이의 거리와 경계선을 넘나들며 결합하는 무니즈의 작업은 고급한 예술과 저급한 재료의 만남을 시도한다는 점에서 보는 이에게 쾌감을 준다. 바로 이런 즐거움이 그의 사진 작업의 핵심이라고 할 수 있다.

그의 작업은 멀리서 보면 그 이미지가 구체적이고도 선명하게 드러

Painting with Chocolate (1997)
http://vikmuniz.net/wp-content/uploads/timeline/1997/
series/chocolate/image/1.jpg

나나, 가까이서 보면 초콜릿이나 꽃봉오리와 같은 재료를 사용했다는 것을 금방 파악할 수 있다. 원래 기대했던 것보다 작품의 촉각적 성격이 크다는 점을 발견하게 된다. 따라서 그의 작업은 단순히 '보는' 용도의 그림이 아니라, 익숙한 것들을 동원하여 익숙하지 않은 방식으로 보여주며 지각과 인식, 그리고 통념과 상상력의 중요성을 담고 있다고 하겠다. 그래서 자신의 사진을 모아 1998년 발간한 책 『보는 것이 믿는 것이다(Seeing is Believing)』가 예술 서적으로는 드물게 뉴욕 타임스가 선정한 그해의 베스트 도서 10위 안에 든 것이 우연이 아니다.

최근 제작된 다큐멘터리 영화 〈쓰레기장(Waste Land)〉(2010)은 무니즈의 위상을 한층 더 높인 바 있다. 루시 워커(Lucy Walker)가 감독한 이 영화는 무니즈와 그의 예술, 그리고 2008년 브라질의 리오 데자네이로(Rio de Janeiro)의 쓰레기 수거인들과 협업으로 제작한 작업 〈쓰레기장〉을 소개하고 있다. 매일 이 도시에서 수거된 쓰레기들은 남미에서 가장 큰 쓰레기 처리장인 하르딤 그라마초(Jardim Gramacho)로 가는데, 이곳에는 쓰레기에서 재활용할 만한 것을 찾아 그것을 판매하며 생계를 유지하는 사람들이 있다. 무니즈는 이들에게 이곳의 쓰레기로 자신들의 초상화를 그리도록 했고 그 결과물을 경매에 올린 후 판매 금액을 쓰레기 예술 프로젝트 참가자들에게 돌려주어 그들의 자존감을 높인다. 영화는 무니즈를 중심으로 말 그대로 쓰레기에서 예술을 창출하는 감동적인 장면을 보여준다. 이 영화는 베를린 영화제, 선댄스 영화제 등 여러 영화제에서 다수의 상을 수상한 바 있다.

> "독창성이라는 개념은 나에게 전혀 어필되지 않는다. 왜냐하면 그 개념에 대해 생각할수록, 우리는 우리가 세상을 보는 방식의 연속체 속에서 일부라는 생각을 하는 것이 더 흥미롭기 때문이다."(무니즈, 2013년 인터뷰)

Keywords
of Contem-
porary Art

10. ———————————

사춘기
Adolescence

성장을 거부하는 악동들의 감수성,
불안 흥분, 그리고 쓸쓸함 J

　우리 모두 거쳐온 사춘기. 정도의 차이는 있지만 분노와 격정, 그리고 자신의 낯선 모습을 마주할 때의 놀라움을 기억하고 있다. 성장 과정에 있는 자아의 불완전성, 어디에도 속하지 못하는 데에서 오는 불안감, 과거에 대한 노스탤지어와 회귀에 대한 퇴행적 취향, 자신도 모르는 미지의 세계로 인도되기를 원하는 거친 도전 의식과 반항에의 욕구, 이 모든 것이 성장기로서의 사춘기의 특징이라고 할 수 있을 것이다. 감정적 기복과 열정, 그리고 충분히 사회화되지 못한 상태를 모두 아우르는 시기를 우리는 사춘기라고 부른다.

　노르웨이의 대표적 작가로 꼽히는 뭉크는 〈사춘기(Puberty)〉(1894-95)에서 누드의 소녀가 두 팔을 교차시켜 자신의 몸을 가린 채, 큰 눈망울로 앞을 불안하게 주시하고 있는 모습을 그렸다. 소녀의 체구는 마르고 연약해 보이며, 표정 또한 아직 어린 여자아이처럼 순수하다. 그러나 그녀의 뒤로 넘실대듯 그녀의 신체를 겹게 압도하는 그림자는 사춘기의 어두운 정서를 대변한다. 변화의 흐름 앞에 성숙하지 못한 정서와 감정의 혼란스러움이 단적으로 표현되었다. 이 작품은 뭉크의 비극적인 개인사, 가족들의 사망으로 그가 시달렸던 우울증과 신경쇠약의 가시화이기도 하지만, 사춘기의 격정, 유약함과 상반된 폭발적 에너지, 동요와 불안의 표현으로 해석하기도 한다.

　사춘기를 설명하는 대표적인 단어로는 반항, 일탈, 미성숙, 그리고 낯선 자아의 모습을 꼽을 수 있다. 개인적 경험과 취향뿐만 아니라 시대적 조건에서 유발되는 사춘기의 특징들이 모두 한 작가의 작품 안에서 겹쳐지기도 한다. 급속한 양적 성장과 지역적 확대, 그리고 질적

Puberty (1894-95)
https://www.edvardmunch.org/puberty.jsp
(file source: 뭉크 공식 사이트)

다양성을 확보한 미술계 역시 성장통을 겪기도 한다. 빠른 변화가 수반하는 왜곡과 소통의 부재가 변화에 대한 욕구만큼 자라지 않는 부분과의 간극으로 존재하고, '새로움'과 '옳은 것' 사이에서 긴장이 발생하기도 한다. 이 모든 특징이 개인적 또 공동체적으로 등장할 때의 증상을 '사춘기 증후군'이라 할 수 있다.

　개별적이면서도 다중적인, 모호한 육체적, 정신적 전환기를 다루는 프로젝트로 두각을 보이는 대표적인 작가들로 마리코 모리, 요시토모 나라, 마코토 아이다 등의 일본 작가들을 꼽을 수 있다. 이들은 성인도 아이도 아닌 묘한 시간대를 살며, 장난감 같은 오브제나 이미지를 통해 마치 성장을 거부하는 듯한 소년/소녀적 감성을 작품에 적극 반영했다. 이들을 '오타쿠 문화'와 직접적으로 연관시키기에는 작업이 지닌 극단적 성격이 두드러지지는 않지만(아이다의 경우는 예외) 이들은 이미 문화 안에 깊게 뿌리내리고 있는 유치하거나 어리거나 특정 집단에게 열광적 반응을 불러오는 특이한 감성이 비단 나이의 문제가 아님을 보여주었다고 할 수 있을 것이다.

　특히 마리코 모리는 만화적 상상력을 통해 아이들의 장난감으로부터 받은 영감으로 직접 미래 사회의 사이보그로 분장하고, 장난감 상점 밖에 서 있는 퍼포먼스를 벌이기도 했다. 그녀는 〈나와 놀아줘 (Play with Me)〉(1994) 연작을 통해 외계인, 사이보그, 요괴 등 여러 가상의 이미지를 재현해 지하철, 거리 등의 일상 공간에서 관객들과 직접 만난다. 상점의 홍보원으로 오해받기도 하면서 그녀는 자신의 유년기에 자주 보았던 이미지인 가상 캐릭터로 변신할 뿐 아니라, 그것을 공공장소에서 재연함으로써 타자와의 공감대 형성을 꾀했다. 이는 현실과는 이질적인 인물이 일상적이고 평범하게 느껴지는 지점, 성장과는 무관한 독특한 취향과 관심사, 그리고 기존의 범주로 설명

Play with Me (1994)
http://www.medienkunstnetz.de/assets/img/data/3254/bild.jpg
(file source: 미디어 아트 넷)

하기 어려운 탈현실적인, 그러나 매우 구체적으로 소비되는 중간 지대가 존재함을 반증한다.

이후 모리는 일종의 상황극, 또는 가상의 시나리오를 현실로 구현하는 작품들을 꾸준히 제작해 왔다. 〈하나 (Oneness)〉(2002), 〈유에프오 파(Wave UFO)〉(2002) 등은 입체로 제작한 외계인 형상과 우주선 모형을 관객들이 직접 만지고 안으며, 마치 아이가 된 듯 그들과 애정을 나눌 수 있도록 하는 작업이다. 여기에서 관객은 우주선 안에 마련된 캡슐에 약 칠 분간 누워 자신의 뇌파에 따라 형성되는 컴퓨터-비디오 이미지를 본다. 작가는 만화 속에서 보았던 공상의 산물에 동양 철학이나 종교적 이상주의를 덧씌워 관객들에게 새로운 세계를 경험하도록 만들었다.

예술을 통해 드러나는 또 다른 '사춘기적 증후군'의 증상은 대중문화와 스타에 대한 열렬한 관심이다. 스타는 욕망의 대표적인 상징적 아이콘으로, 아이와 어른 모두가 경험한 적이 있는 감성적 열정의 대상이라고 할 수 있다. 대중문화에 대한 폭발적인 '사춘기적' 열광은 많은 작가들의 작품에서도 다양한 방식으로 드러나곤 한다. 예를 들어 뤽 투이만, 덱스터 달우드, 스티브 벨 등은 작품을 통해 유희를 중요시하거나, 대중적인 인물들, 유명 인사들의 사적 공간을 회화로 그려낸다. 이들은 특별한 의미를 추구하기보다는 대중문화로부터 받은 영향을 직접적으로 드러내며, 자신의 감정과 관심에 충실히 반응한다. 현대 사회에서 대중문화가 전 세계적으로 확산되어 가면서 이와 같은 경향에 참여하는 작가들은 점차 늘어나고 있고 대중문화를 생산하는 구조적 틀을 주제로 작업하기도 한다.

엘리자베스 페이튼(Elizabeth Peyton)은 A4 용지보다 작은 크기의 화면에 자신과 친분이 있는 작가들을 그리거나, 대중적인 스타들

Wave UFO (2002)
https://publicdelivery.org/mariko-mori-wave-ufo/

을 자주 그렸다. 특히 페이튼의 대표작은 90년대의 얼터너티브 록밴드인 너바나(Nirvana)의 리드싱어 커트 코베인을 그린 작품들이다. 그녀는 코베인의 사망 이후 잡지에 실린 그의 사진들을 보고 그를 그려 유명세를 얻었고 이후 지속적으로 자신의 지인들에서부터 스타들까지를 망라하는 인물화 작업을 하고 있다.

예술에 있어 사춘기적 상황 중 또 다른 하나로 최근 활발하게 이루어지고 있는 벽화 미술을 꼽을 수 있다. 키스 해링 이후 많은 거리미술가들이 반 제도적인 실천이자 자유로움을 표현하기 위해 그래피티(graffiti)를 그려왔다. 낙서처럼 쉽고 거칠고 아마추어의 솜씨처럼 보이며 반영구성을 담보하는 벽화는 일종의 부조화적 상태에서 탄생한 사춘기의 혼성성과 일맥상통하는 지점이 있다. 감정을 강조하고 사소하거나 지극히 사적인 문제에 집중하는 작가들도 있다. 유쾌함, 가벼운 유희에서부터 고통스럽고 남몰래 시달려야 했던 사춘기의 개인적인 기억은 단순히 개별의 문제나 범주가 아니라 정치적, 사회적, 상징적 문화 원형의 영향임도 잊을 수 없다.

엘리자베스 페이튼 Elizabeth Peyton (1965-)
: 순정만화 감성에 스며든 나르시시즘 **J**

1980년대 말, 미국 뉴욕에서 인물화로 크게 호응을 얻은 페이튼은 회화의 복권을 주도했던 거대한 크기의 캔버스와 표현주의 양식, 혼합적이고 혼성적인 그림 구성과 구분되는 독특한 스타일과 형식으로 주목받았다. 그녀는 자신이 좋아하는 대중적인 스타나 주변의 지인들을 작은 크기의 화면에(10~30인치/약 25~75cm) 가볍고 경쾌하게 그렸는데 단순하고 반복적인 구성과 주관적이고 감정적인 연결을 내세운 인물화의 새로운 표현을 구축했다. 페이튼의

작품에 대해 '십대들 취향의 대중-아이돌에 젖은'[69] 'MTV에 의해 만들어진 겉만 번지르르하고 예쁘지만 아주 피상적이고 얕은'[70] 카렌 킬림닉(Karen Kilimnik), 뤽 투이만(Luc Tuymans), 존 커린(John Currin) 등의 화가들과 함께 유사한 이미지를 제작하는, 가볍고 대중적인 작가라는 평가가 늘 따라다녔다. 그녀와 워홀과의 비교도 끊임없이 제기되었다. 그녀는 대중문화의 영향으로 인해 매체 친화적인 일상과 감각적이고 선정적인 내용에 매력을 느낀 점을 솔직히 고백했다. 또한 사진에 의거하여 회화를 제작하는 방식도 동시대 시각문화 스타일과 밀접하게 연결될 수밖에 없는 작품의 성격을 규정하게 한다.

개념미술 이후 미술은 전통적인 매체를 빠르게 벗어났고, 아이디어를 담아낸 여러 소재, 기법, 그리고 태도가 작품의 형식은 물론 존재방식과 개념의 변화를 이끌었다. 한동안 소외되었던 회화는 1970년대 말부터 이탈리아 트랜스아방가르드(Trans Avant-garde), 독일 신표현주의, 미국의 포스트모던 회화가 유행하면서 다시 부활한다. 데이비드 살르(David Salle), 줄리앙 슈나벨(Julian Schnabel) 등을 대표로 하는 1980년대 미국 회화는 일상적 오브제를 실제 화면에 콜라주하고 전통적인 회화의 주제와 형식에 다양하고도 이질적인 여러 층위의 이미지들을 차용되고 혼합하여 혼성성을 강화했다. 표현적이고 강렬한 브러시워크나 색채 사용부터 구상적이고도 사소한 내용의 삽입은 친근하면서도 시각적으로 새로운 조합으로 대중성을 획득하는 데 성공했다. 이런 회화의 복권에도 불구하고 개념미술은 여전히 미술계의 주류였고, 구상 회화에 대한 비판도 진행되는 상황아래서 페이튼은 인물화라는 매우 전통적인 장르를 선택한다.

뉴욕의 SVA(School of Visual Arts)를 졸업하던 1987년부터 '가

69 Joshua Decter, "Elizabeth Peyton," *Artforum International*, 1995, 5, 101.

70 Sue Hubbard, "Elizabeth Peyton," *The London Time Out*, 1998 March -April.

벼운, 유명인에 집착하는 그림'을 발전시킨[71] 페이튼은 1993년 첼시(Chelsea) 호텔로 평론가, 컬렉터를 초대하고 요청하는 모두에게 열쇠를 주는 방식의 독특한 작은 개인전을 열었다. 여기서 작가는 〈나폴레옹(Napoleon)〉(1991), 마리 앙투아네트, 엘리자베스 2세 영국 여왕 등 역사 속의 유명 인물들의 그림을 전시했다. 호텔이라는 제한된 공간에 폐쇄적인 방식의 전시 형식은 작가의 작품이 갖는 일기 같은 결과물과 호응했다. 드로잉이나 스케치에 가까운 인물화는 당시 화단에서 이례적인 작고 소소한 형식과 내용이었고, 이 전시를 계기로 페이튼은 주목을 받게 된다.

페이튼은 이후 연예인들(커트 코베인, 리암 갤라거, 데이빗 보위, 에미넴, 존 레논, 디카프리오, 주드 로); 미술가들과 비평가들(매튜 바니, 조지아 오키프, 로버트 메이플소프, 프리다 칼로, 제이크 체프만, 리크리트 티라바니자, 토니 저스트, 피오트르 우클란스키, 수잔 손탁); 그리고 그녀의 친구들을 그렸다. 원색을 주로 쓰고 작고 간결한 인물 구성과 활달한 붓질은 밋밋하고 개성 없는 소재와 어울리는 페이튼의 홀마크 스타일이 되었다. 흥미롭게도 누구를 그리든, 인물들은 마르고 긴 골상에 창백한 얼굴, 얇고 가는 몸, 낭만적이지만 자칫 음울해 보이거나 퇴폐성 짙은 감상적이고 소녀 같은 이미지를 갖는다. 성적 애매함과 패션 일러스트를 연상시키는 단순미가 페이튼 회화 속 인물의 공통점이 된다.

페이튼은 사진을 통해서 대상의 유기적 구조와 관계를 더 잘 이해할 수 있다고 주장하며, 신문, 영화필름, 잡지에서 인물을 선택하거나, 35밀리 폴라로이드나 디지털카메라를 이용해서 본인이 20년 넘

71 Calvin Tomkins, "Profiles: The Artist of the Portrait," *The New Yorker* (Oct. 6, 2008), 42~43.

Napoleon (1991)
http://cdn1.walkerartcenter.org/static/cache/78/
78518ce8ffbag809g14ca0948cabe0ee.jpg
(file source: 워커아트센터)

게 직접 찍었던 사진을 기초로 해서 그림을 그린다. 페이튼은 "나는 내가 그리는 사람들을 좋아한다. 그들이 이 세계에 있다는 게 너무 행복하다."고 말한다. 대중문화, 특히 스타에 대한 애정을 표현하는 것은 팝아트 이후 지속된 경향이라고 할 수 있다. 그녀의 가장 대표적 아이콘은 음악 그룹인 너바나(Nirvana)의 리드 싱어, 커트 코베인(Kurt Cobain)(1967~1994)이다. 급작스러운 그의 사망 소식을 다룬 『롤링스톤즈』 잡지의 사진을 보고 페이튼은 코베인의 초상 시리즈를 제작하게 되는데, 이것이 그녀에게 큰 변화를 가져왔다. 코베인의 연주나 노래 장면부터 특이한 분장을 한 사진은 물론, 고양이를 안고 있는 모습, 잡지를 읽다 잠이 든 모습 등 일상적인 모습을 담은 사진들도 참고했다. 코베인이 대중 앞에선 화려한 모습이지만–여장한 〈커트 공주(Princess Kurt)〉(1995)–혼자 있는 일상 장면들을 그리면서 페이튼은 자신의 삶에 대한 기억과 애정을 그림에 투영하고 있다고 할 수 있다.[72]

페이튼이 역사, 문화적 아이콘을 주로 그리는 듯 보이지만, 누구를 그리든지, 밝은 피부의 얼굴, 붉은 입술, 부드럽고 여성스러운 머리, 긴 속눈썹의 외모를 가진 인물들로 수렴되는데, 이는 작가 자신과 매우 닮았다. 자신의 친구인 작가 피오트르 우크랜스키(Piotr Uklanski)를 그린 〈소파 위 피오트르(Piotr On Couch)〉(1996) 등 몇 장의 작품이 대표적이다.

페이튼은 대학 졸업 후 초상화 커미션을 몇 차례 받은 적이 있었고 의뢰인의 집을 방문해서 그림을 그렸는데, 작업을 지속할 수 없었다고 한다. 이유는 그들을 잘 알지 못하기 때문이었다. 페이튼은 자신이 그

72 Laura Hoptman ed., *Live Forever: Elizabeth Peyton*, exh.cat. (Phaidon Press, 2008).

Princess Kurt (1995)
http://cdno.walkerartcenter.
org/static/cache/04/040b-
7c5393d97d5df5ea595d-
f34b1d52.jpg
(file source: 워커아트센터)

Piotr On Couch (1996)
http://cdn2.walkerart-
center.org/static/cache/be/
bee7a8df84761d9f537b-
9d93a8915052.jpg
(file source: 워커아트센터)

림 속 인물에 대한 애정이나 특별한 관심이 있어야 한다는 것을 깨닫게 되었다. 이후 화가의 감정을 흔든 사람, 어떤 교감을 느낀 사람만을 그리게 되었고 이런 감흥이 작업의 동인이 되었다. 페이튼이 그리는 사람은 항상 자신이 애정을 갖게 된 인물들, 좋아하는 관계라고 말했다.

페이튼이 대상에 열광하거나 애정을 갖게 된 출발점은 물론 스타나 유명인 같은 대중적으로 알려진 매력적인 인물들이지만, 그들과의 접점에는 자신의 투사가 존재한다. 그녀의 작품은 '나로부터의 인물화', 문화에 대한 주체로서의 '나'에 대한 인증이라는 점에서 매우 흥미롭다. 타인에 대한 관심과 친밀함은 작가 감정이 반사되는 거울로부터 나오는 것이다. 그 감정이-문화적이든, 병리학적이든 간에-작품을 작동시키는 중요한 기능이다. 페이튼과 현대 인물 화가들에게 후기 자본주의 사회의 문화적 상황, 상업화되고 파편화된 물질문화와 개인 욕망에 대한 반응이자 대중매체를 반영하는 가벼움과 단순함이라는 익숙한 비평만이 주어진다. 팝아트의 계보 안에서 그 예술의 경향을 답습한다고 단순하게 평가하려 한다. 그녀의 작품은 과거 인물화나 초상화가 관계했던 권력, 철학, 종교, 신념의 문제에 기초하지 않고 유한한 인간에 대한 동질감, 비애, 그들의 삶에 대한 환호, 열정, 애정 등의 감정의 유대로 대체된다고 평가할 수 있다.[73] 그러나 거대 담론이나 서사에 가려진 개인의 가장 기본적인 욕망, 타자와 나에 대한 관계에 집중한다는 점에서 페이튼의 인물화는 누구보다도 더 본질적인 내용을 담아내고 사춘기의 감수성을 나타낸다.

화가에게 자신을 둘러싼 다양한 인식과 느낌, 그리고 미학적 취향을 재구성하게 해줌으로써 과거의 인물화와 구분되는 현대 인물화의 새로움을 제시한 페이튼, 그녀는 감정과 표현의 주체로서의 작가의 모습을 보여준다는 점에서 중요하다. 특히 페이튼의 회화는 동시대 사람들의 감성적이지만 폭발적이고 불안정하지만 밝은 사춘기 증후군을 잘 보여준다고 하겠다.

73 진휘연, 「뉴미디어시대의 인물화」『서양미술사학회논문집』 39, 2013.

요시모토 나라 Yoshimoto Nara (1959-)
: 외로운 키덜트 감성

일본 출신의 나라는 어린이 형상을 통해 삶의 희로애락을 표현한다. 어릴 적 물감을 가지고 놀기 시작할 때부터 아이들을 그리는 것을 좋아했던 그는 성인이 된 후에도 어릴 때의 기억과 감성을 통해 현재를 포착한다. 누구든지 쉽게 이해하고 공감할 수 있는 어린아이의 모습으로 감정의 기복뿐만 아니라 사회의 부조리, 더 나아가 삶의 허무함까지도 담아내는 그의 작업은 마치 아직 어른이 되고 싶지 않은 순수한 어린이의 감성 속에 머무르고 있는 것 같다.

그는 성인이면서도 어린이의 취향을 드러낸다는 점에서 '키덜트(kidult)'의 감성을 보유한 작가라고 할 수 있다. 동화 피터 팬 이야기에 나오는 것처럼 영원히 자라고 싶지 않은 인간의 심리를 포착인 이 용어는 사실, 어린이는 어린이답게, 성인은 성인답게 사회가 기대하는 모습을 보여야 한다는 상식을 깨는 일군의 성인들을 일컫는 말이다. 어떤 면에서 성인이면서도 어린이의 감성을 붙잡고 있는 모습은 비정상적이거나 특이하게 보일 수 있으나, 정작 소비시장은 그러한 감성을 자극하는 문화콘텐츠를 생산하면서 비정상이 아닐수도 있으며, 오히려 재미있게 삶을 사는 태도라고 부추긴다. 따라서 미디어 사회가 유통하는 이미지 흐름 속에서 살아가는 현대인에게 '키덜트' 감성은 이성과 논리, 매너와 상식을 강조하는 성인의 세계에서 탈피하여 잠시나마 위안을 얻을 수 있는 계기가 되기도 한다.

나라의 회화와 드로잉은 마치 만화나 동화책의 그림에서 따온 장면 같다. 만화처럼 글자와 문장이 그림에 등장하기도 한다. 펜의 흔적이 강조되고, 윤곽선을 강조한 동물, 인물이 등장하며, 얼굴의 크

기가 신체 크기에 비해 유난히 크고, 얼굴의 크기에 비해 눈이 큰 어린아이가 인물의 주를 이룬다. 어린이의 신체 크기를 염두에 둔 것처럼 보이는 이런 형상들이 그의 초기 작업부터 지금까지 이어지고 있는 반면에, 그림의 채색은 바뀌어 왔다. 초기에는 쉽게 다가갈 수 있는 원색이나 단색들이었다가 점차 중립적인 색채로 변화한 것이다.

그러나 그의 그림 속의 어린이들은 나이에 비해 천진난만하지 않다. 눈을 치켜들고 노려보는가 하면, 담배를 피우거나, 골똘히 생각에 빠져 있기도 하다. 얼굴은 어린이일지 몰라도, 행동은 성인의 것을 보여준다. 최근에는 'Life is only one!'이라는 문구와 함께 해골을 보면서 사색하는 어린이도 나타난다. 마치 바로크 시대의 '바니타스(vanitas)' 주제를 연상시키는 이 그림은 죽음의 그림자를 마주하고 삶의 유한함을 인정할 수밖에 없는 인간의 한계를 드러내면서 동시에 한 번뿐인 삶을 예찬하는 작가의 철학을 드러내기도 한다.

그는 어린 시절, 부모님이 일하러 나가면 혼자 만화를 보면서 반려동물과 혼자 시간을 보내곤 했다. 만화와 동물 사이에서 위안을 찾던 그는 종이에 끄적거리면서 외로움을 달래는 또 다른 방법을 터득하기도 했다. 따라서 그의 감수성의 가장 밑바닥을 차지한 것은 어리면서도 연약한 시선으로 세상으로부터 자신을 보호하려는 본능일 것이다. 따라서 성장한 후에도 자신을 표현하는 방법을 그 감수성에서 찾는 것은 놀랄만한 일이 아닐 것이다. 그가 종이조각, 편지봉투, 엽서 등 형식에 구애받지 않고 드로잉을 그리는 것은 아마도 어릴 적 혼자서 몰두하던 그리기 행위의 반복일 것이다.

키덜트 문화가 하나의 문화현상으로 인정받으면서인지 천진난만한 어린 시절에 천착하는 나라의 그림은 폭발적인 대중적인 인기를 누리게 되었다. 만화에서 영감을 받았다는 점에서 1960년대의 팝아트를 잇고 있으며, 1980년대 등장한 네오-팝(Neo-Pop) 작가로 분류되기도 한다. 포스트모더니즘의 일환으로 등장한 네오-팝에는 미국의 제프 쿤스, 일본의 다카시 무라카미 등, 대중이 좋아하는 이미지를 만드

는 작가들이 포함된다.

네오-팝은 한국에도 상륙했다. 만화에서 영감을 얻은 그림들은 2000년대 초반부터 한국 미술계의 한 부류를 형성했다. 이동기, 권기수 등이 대표적인 작가이다. 이런 현상은 애니메이션과 만화에서 회화의 모티프를 찾고, 어린이의 감수성을 자극하는 문화는 국경을 넘어 세계적인 현상이라는 점을 보여주기도 한다.

어린이도 현실 속에서 아픔을 겪을 수밖에 없고 그런 과정을 통해 어른으로 성장하는 단계를 피해 갈 수 없다. 2011년 일본을 강타한 지진과 해일, 그리고 그로 인해 후쿠시마의 원자력 발전소가 붕괴되면서 나라의 모국 일본은 큰 위기에 처하게 되었다. 후쿠시마 원자력 발전소의 누출물이 계속 흘러나오고 향후 방사능 피해의 끝을 예견할 수 없을 정도로 상황이 악화되자, 그는 모국의 비극적인 현실을 앞에 두고 더 이상 삶을 긍정적으로 바라볼 수 없다고 토로하기도 한다. 최근 한 인터뷰에서 그는 다음과 같이 고백한 바 있다.

> "나는 더 이상 예술을 긍정적인 것으로 볼 수 없다. 예술은 사치에서 태어난 것이다. 그리고 그 사치 때문에 인간의 상상력은 창작을 시작할 수 있다. 지진 이후에 나는 조각 도구를 사용하지 않고 단지 두 손만을 사용해서 원시적인 방식으로, 흙으로 된 조각을 만들었다. 마치 근원적인 제작 행위로 돌아가는 느낌이었다. 그러나 이것이 예술가로서 방어기제를 작동하는 것이 아닐까 하는 생각도 든다."
>
> (요시모토 나라, 2015년 홍콩 개인전을 앞두고)

야요이 쿠사마 Yayoi Kusama (1929-)
: 땡땡이 무늬 뒤의 연약함과 욕망

일반 관객에게 잘 알려진 쿠사마의 작업은 호박이다. 캔버스에 노란색 바탕에 검은색 땡땡이 무늬로 그린 그림부터 나오시마섬의 대형 호박 조각까지 다양한 형식으로 나오고 있다. 노란색/검은색 호박뿐만 아니라 흰색/붉은색, 녹색/검은색 등 색을 달리한 호박 이미지와 형상들이 미술시장에 등장하곤 한다.

일본의 시골에서 자란 쿠사마에게 호박은 들녘이나 집 주변에서 흔히 볼 수 있는 사물이었다. 시골에 지천으로 널린 호박은 쿠사마에게 자연스러움과 편안함을 주었고 그림의 소재가 되었다. 그러나 본격적으로 호박을 다루기 시작한 것은 1970년대이다. 뉴욕에서 활동하다 일본으로 돌아온 이후 쿠사마는 호박을 반복해서 다루면서 자신의 상징이자 초상으로 굳힌다. 새로 등장한 쿠사마의 호박은 형태가 울퉁불퉁한 데다 원색 배경에 땡땡이 무늬가 입혀지며 자연스럽게 쿠사마의 대표 이미지가 되었다.

쿠사마의 최근 설치 작업 〈인피니티 거울 방:호박을 위한 나의 영원한 사랑(Infinity Mirrored Room-All the Eternal Love I Have for the Pumpkins)〉(2016)은 거울로 된 방에 수십 개의 호박 조각을 설치해서 호박을 위한 무한대의 공간이 펼쳐진 작업이다. 이 작업은 고령이면서도 여전히 광기와 더불어 사는 작가라는 유명세에 걸맞게 몽환적이다. 오랫동안 땡땡이 무늬를 강박적으로 사용해 온 집념, 1960년대부터 종종 보여주던 나르시시즘적 행위의 장이었던 거울 방, 그리고 작가의 상징이 된 호박이 만나 종합적으로 결집된 설치라고 할 수 있다. 동시에 시간이 흘러도 무의식의 방에 갇혀 있는 쿠사마의 분

Infinity Mirrored Room
-All the Eternal Love I Have for the Pumpkins (2016)

https://www.artsy.net/artwork/yayoi-kusama-infinity-mirrored-room-all-the-eternal-love-i-have-for-the-pumpkins

열된 자아와 심리적 풍경을 짐작할 수 있게 한다.

그런 면에서 호박과 땡땡이 무늬의 반복은 쿠사마의 정신세계를 들여다보는 실마리라고 할 수 있다. 특히 유년기부터 노년기까지 쿠사마의 작업에 나타나는 나르시시즘과 강박증, 그리고 소녀 같은 감성을 목도하게 된다. 마치 성년이 되기가 두려운 듯, 감성과 욕망에 사로잡힌 사춘기 소녀의 취향처럼 보인다. 이런 취향은 루이뷔통 상품으로 확장되기도 했는데 쿠사마 디자인의 가방과 신발이 나오기도 했다.

쿠사마의 사춘기 소녀 모습은 1965년부터 1969년경까지 뉴욕을 중심으로 활동하던 시기에 전개했던 일련의 퍼포먼스에서 두드러진다. 이즈음 쿠사마는 모델을 고용해서 브루클린 다리, MoMA 정원에서 벌인 퍼포먼스 등 다양한 작업을 선보이며 뉴욕의 실험적인 작가들과 교류하곤 했다. 본인이 직접 혼자 퍼포먼스를 벌이는 경우도 많았다. 〈인피니티 거울방(Infinity Mirror Room)〉(1965)에서 쿠사마는 길에서 주운 옷으로 제작한 입체와 설치 작업을 배경으로 빨간색 옷을 입고 누워 사랑을 갈구하듯 그리고 자아에 도취된 모습을 보인 바 있다. 다른 퍼포먼스에서는 마치 남성의 시선을 즐기듯 상업 잡지에 나오는 핀업 걸의 포즈로 눕기도 했다.

그중에서도 〈**걷기 작업(Walking Piece)**〉(1966)은 아시아 여성 작가에 대한 인식이 낮았던 뉴욕에서 불안한 자아를 표출한 작업이었다. 이 퍼포먼스에서 쿠사마는 머리를 양 갈래로 땋고 일본 기모노를 입은 채 파라솔을 한 손에 들고 뉴욕의 길거리를 누빈다. 누가 봐도 일본 소녀가 자아에 도취된 모습으로 뉴욕의 거리를 산책하는 퍼포먼스였으며 작은 키에, 눈에 띄는 화려한 기모노를 입은 쿠사마의 모습은 단연 눈에 띌 수밖에 없었다. 남성의 시선을 갈구하는 듯한 연약한 아시아 여성의 모습은 의도적인 계산이었을 수도 있고 뉴욕 미술계에

Walking Piece (1966)
https://www.artsy.net/artwork/yayoi-kusama-walking-piece

정착하지 못한 불안의 표현이었는지도 모른다. 다만 이런 모습은 뉴욕 시기에만 나타났다는 점에서 문화 충돌과 인종의 차이, 그리고 가난과 예술에 대한 열정이 첨예하게 부딪히고 혼합되는 가운데서 쿠사마의 사춘기적 충동과 여성성이 표출된 것으로 해석된다.

이즈음 쿠사마는 베니스 비엔날레에 선보인 〈나르시서스 정원(Narcissus Garden)〉(1966)에서도 금색 기모노를 입고 생머리를 풀어헤친 채 플라스틱으로 된 은색 공들을 관람객에게 던지며 판매를 시도한 바 있다. 이탈리아관 앞 정원에 설치된 이 자아도취의 정원에서 작은 요정 같은 모습으로 관객을 유혹했다. 결국 비엔날레 측에 의해 판매가 중지되지만, 이 자아도취의 정원은 뉴욕의 상업주의 앞에서 여성으로서의 자신의 신체가 타자화, 대상화되었던 경험이 예술가로서의 자부심과 충돌했다는 것을 짐작하게 한다.

쿠사마는 한때 미국 작가 조셉 코넬(Joseph Cornell, 1903-1972)과 플라톤적 사랑을 나누었다. 그러나 1972년 코넬이 사망한 후 쿠사마의 불안한 정신상태가 악화되었고 결국 1970년대 중반 고향 일본에 돌아간다. 이후 쿠사마는 신주쿠의 한 정신병원에 정착하였으며 시를 쓰기도 하고 〈나의 영혼의 고난과 방황〉(1975)이라는 자서전적 이야기, 그리고 소설 〈맨해튼 자살 중독〉(1978)을 발표하기도 한다. 그리고 1960년대 사용하기 시작한 땡땡이 무늬와 호박을 접목하여 회화, 설치 등 다양한 작업을 선보이며 일본을 대표하는 작가가 되었다.

쿠사마는 종종 작품 제목에 '사춘기(adolescence)'라는 단어를 쓰는데 과거를 되돌아보는 실마리이자 고령에도 여전히 사춘기에 있는 자신을 인정하는 듯하다. 2012년 런던의 테이트 모던 미술관에서 회고전을 열며 〈사춘기 한가운데서(In The Midst Of Adolescence)〉라는 시를 발표하기도 한다. 이 시에서 쿠사마는 이렇게 쓴다.

이제 내 삶의 시간이 되었네
오랫동안
열망으로 가득했던
내 심장의 고뇌를 떨쳐버리고
내 고귀한 열망을 하늘로 보내
우주의 끝에 이르기까지
삶의 치열함은
삶의 기쁨과 슬픔으로 나오고
때로 지치고
때로 기쁨의 위로를 받고
삶의 기복을 걱정하고
삶의 무게에 눈물 흘리며
나는 삶의 마지막 날까지 계속 살고 싶어

Keywords of Contemporary Art

진휘연

서울 출생, 서울대학교 인문대학 고고미술사학과 학사, 미국 콜럼비아대학교 미술사학과에서 석사, 박사학위를 취득했다. 이후 삼성디자인인스티튜트(SADI), 성신여자대학교 서양화과를 거쳐 현재 한국예술종합학교 미술원 교수로 재직 중이다.

『아방가르드란 무엇인가?』, 『오페라 거리의 화가들: 19세기 프랑스 시민사회와 미술』, *Coexisting Differences: Contemporary Korean Women Artist* 등의 저서와 다수의 논문이 있고, 한국 서양미술사학회 회장, 한국 예술체육학진흥협의회 회장 등을 역임했다. 〈월간미술〉, 〈아트 인 컬쳐〉 등의 미술전문 잡지에 필진으로 참여해왔고, 〈Spectrum of Pure Harmony〉, 〈Eternal Blinking〉, 〈어머니와 딸〉, 〈현상학적 보기〉등 여러 전시를 기획했다.

양은희

제주 출생. 뉴욕시립대학교에서 미술사 박사학위를 받았으며, 미국과 한국에서 큐레이터 및 평론가로 활동했다. 2009 인천여성미술비엔날레, 제주도립미술관 개관 1주년 기념전시 〈조우〉(2010), 〈Uneasy Fever: 4 Korean Women Photographers〉(Trans-Asia Photography Review 온라인 전시, 2012) 등 여러 전시를 기획했고, 〈Art Asia Pacific〉, 〈월간미술〉, 〈아트 인 컬쳐〉, 〈퍼블릭 아트〉 등의 미술잡지에 글을 발표했다. 『방근택 평전』(2021) 『뉴욕, 아트 앤 더 시티』(2007, 2010)의 저자이자 『개념 미술』(2007), 『아방가르드』(1997), 『기호학과 시각예술』(공역, 1995)의 역자이다. 현재 스페이스 D 디렉터이자 한국예술종합학교 겸임교수이다.